環保旅館

Green Hotels

◎主編
吳則雄、李欽明

◎作者
吳則雄
張珮珍
林嘉琪
李欽明
王建森
莊景富
賴英士

主編序

西元2008年環保署公布「旅館業環保標章規格標準」，台灣自此更落實步入綠色旅館的時代。幾年來，國內外旅館業者加入環保旅館行列者有增無減，聯合國將2017年訂爲「國際永續旅遊發展年」，其定義包括「對組成旅遊業者（包括餐旅業），必須將環境資源做最佳的利用，以維護環境的保育」。

另Book.com於2017年4月的全球調查報告，約有65％的旅客願意入住環境友善旅館（eco-friendly hotel）或綠色旅館（green accommodation），足見環保旅館將是未來旅館及觀光旅遊業的趨勢。

環保旅館除了提供產品（客房、餐飲、休閒、育樂等）及相關服務，以滿足顧客需求外，又能符合能源有效利用，兼具保護生態環境，達到節能、節水、減碳、減廢及資源回收再利用之要求。此可符合時勢潮流，並達到旅館永續經營之效。

國內大學近八年來，餐旅相關科系，開始教授環保旅館等相關課程，然而至今尚未有關環保旅館中文專書出版。鑑此，本書集合各專家學者之相關專業知識，分章節彙整出版成書，冀期就旅館、餐飲、餐旅及休閒觀光等科系學生，對環保概念之啓發及未來就業發展有助益；同時可提供相關從業人士，有專書可作爲職場運用、進修或實務之參考。

本書就上述原則，除了闡述環保概念及趨勢外，並就旅館客房、餐飲、採購、工程、管理、人資及其他等各相關部門，如何配合落實環境管理、節能節電、節水、減碳、減廢、綠色採購、資源回收及法規等環保相關面向，分章節深入淺出探討。上述理論部分約占二成，實務部分約占八成，期盼對在校之學生學習及領悟，或對業界實務應

用有所助益。

　　本書著者共七人，分別在學術界、產業界任職多年，經驗豐富。本書就上述原則，執筆內容計十二章，包含：環保旅館內涵及相關概念、國內外環保旅館標章介紹、綠色餐飲服務與管理（外場）、綠色餐飲服務與管理（內場）、環保客房管理實務、環保旅館採購規劃及實務、旅館環保相關設備與工程控管、環保旅館節電節水及減廢管理實務、國內五星級旅館環保措施實例與相關議題、國內星級旅館評鑑與環保之相關性、旅館環保化效益探討及環保相關重要概念及綠色會展議題。

　　本書得以順利付梓，首先感謝揚智文化事業股份有限公司支持，總編輯閻富萍辛勞付出，以及公司全體工作夥伴之協助，特此致謝。

　　在此謹代表其他五位著者爲序，本書雖經嚴謹著書校正，恐尚有疏漏欠妥之處，尚請先進顯達不吝賜教指正，至所期盼，俾供日後再版修正之參考。

<div style="text-align:right">

吳則雄、李欽明　謹識

2021年9月

</div>

目　錄

目 錄

Chapter 1

環保旅館內涵及相關概念

吳則雄

　　第二次世界大戰以後，工業生產力和科學技術快速發展，加之人口遽增，爲滿足民生、產業及商業需求，因此需大量耗電、耗水及相關原物料，以生產製造各式各樣產品以滿足需求，在這同時相對會產生龐大廢水、廢氣、廢棄物及垃圾，因而引發日益嚴重的環境及空氣汙染等相關問題。

　　上述人爲因素直接或間接導致全球暖化、氣候異常、聖嬰現象、南北極融冰速度加速，促使海平面逐年快速提升等災難之發生。

　　就人口統計，西元1960年人口才30億人，而至西元2020年1月，世界人口已突破77億人（維基百科資料77億6,300萬人），根據聯合國資料估計，至2100年，將增至112億人，屆時人類爲生活需求，將會處於汙染日益嚴重的生活環境，爲解決及避免上述窘境發生，現在開始，士、農、工、商等各行各業，更要有明確環保意識，並切實嚴謹執行各項環保應注意事項。

　　旅館經營是諸多產業其中之一項，雖然其對環境影響不若工業或大型產業之嚴重，但隨著工、商及旅遊事業發達，相對全球旅館數量亦逐漸，增加中，因此對當地環境將會有所影響。鑑此旅館業者除要符合環保（低汙染、可回收、省能源、省資源……）等理念外，同時亦要有效率及降低營運成本、創造市場區隔、提供綠色服務等新商機，並善盡社會責任，以達符合環境及永續經營目標。

　　綜合上述原則，茲就何謂環保旅館、旅館環保動機、環保旅館指標說明、環保旅館趨勢及各旅館從業人員如何善盡環保責任等概念，分述於下列各節。

 # 第一節　何謂「環保旅館」？

一、環保旅館源起

在西元1980年，歐美一些旅館經營業者，就已意識到旅館對環境及環保的影響，因此逐漸注重環境管理工作，因而紛紛建立一套自設環境保護標準，並以「綠色」喻為保護環境之象徵。

隨後，世界各國旅館業逐漸廣泛開展這項活動，不僅推動旅館業環境管理，同時亦有利於整體環境保護運動，且對旅館業永續經營有莫大助益。

環保旅館內容包含非常廣泛，隨著世界環境保護運動的興起與共識，其內容不斷更新並逐漸建置完整。

環保旅館首先要提供滿足客戶需求產品之品質及服務前提下，並要求旅館對環境破壞最小，物質消耗盡可能降低，且產生之汙染及耗能要最小化。

二、環保旅館概念

1.環保旅館係為提供餐飲、住宿及休閒活動場所之同時，其經營管理者，並熱心致力於節約水資源及其他能源，以減少浪費。
2.美國綠色旅館協會把環保旅館定義為：「對環境友善的旅館建築物，旅館管理者積極推動省水、節能、減少廢棄物計畫，不僅能節省支出，並有助於保護我們唯一的地球。」
3.綠色環保酒店：是指可持續發展為主要理念，將環境管理融入

飯店經營管理之中，運用環保、健康及安全理念，堅持綠色環保和清潔衛生，倡導綠色消費，保護生態環境和合理使用資源的旅館。其核心是為顧客提供符合環保、有利於人體健康要求的綠色客房和綠色餐飲，在服務過程中加強環境的保護和資源的合理運用。

三、環保旅館經營原則

1. 安全：環境安全、食品安全、住宿安全、衛生安全及消防安全等。
2. 健康：為消費者提供有益身心健康產品、環境與服務。
3. 環保：旅館營運過程中，減少環境汙染，節能、節水及資源利用最大化。
4. 節約：旅館營運過程注重節水、節能、節電、節瓦斯，原物料充分利用並減少浪費。
5. 永續經營善盡企業社會責任：
 (1)環境要素（environmental aspect）：指盡量減少對環境的損害。
 (2)社會要素（social aspect）：指仍然要滿足顧客需求及被服務的要求。
 (3)經濟要素（economic aspect）：指必須在旅館經營方面要有經濟效益，能永續經營。

四、環保旅館定義

綜合上述，環保旅館定義綜述如下：

1.環保旅館為客人提供滿足顧客需求之產品及服務，同時卻又能符合能源有效利用，並兼具保護生態環境要求，亦即友善對待環境生態並破壞最小。

2.提供住宿、餐飲、社會交際、休閒娛樂之同時，並做到有效減緩能源電及水之浪費，同時減少廢棄物汙染、廢氣（二氧化碳等有害氣體）、廢水等之產生及排放。

3.期望在旅館產業永續經營原則下，同時又能與環境相容，且降低耗能、耗水及廢氣、廢棄物排放風險。

4.合宜有效利用資源，減少廢棄物及廢氣產生，並對保護環境有負責態度。

5.旅館綠色行銷，是為回應對全球環境逐漸加強關注而產生的一種行銷方式。亦即一種能辨識、預測及符合消費者與社會需求，並且可帶來利潤及永續經營的管理過程。

6.兼具引導及教育消費者，提供環境保護訊息及概念，以共同執行綠色消費。

五、環保旅館國際用語

環保旅館的英文說法有下列幾種：

1.green hotels，綠色旅館（台灣較常用此名詞）。
2.Eco-friendly hotel，生態友善旅館（美國較常用此名詞）。
3.Eco-efficiency hotel，生態效益旅館（有些用此說法）。

eco為ecological（生態的）及economical（經濟的）的簡寫。

世界企業永續發展委員會（The World Business Council For Sustainable Development, WBCSD），就eco-efficiency定義為：提供具有競爭力產品之價格，同時又能在產品生命週期內，對環境衝擊及資

源耗用降到最低程度。

上述可將之以下列公式解釋之：

$$生態效益 = \frac{產品與服務價值(a)}{環境的衝擊(b)}$$

(a)產品與服務價值＝產能＋產量＋服務＋營收及獲利

(b)環境的衝擊＝總耗能、耗電及耗水＋廢棄物產生＋氣體排放溫室效應，而導致全球暖化及破壞大氣臭氧層而導致之地球損害

第二節　旅館環保動機

旅館對自然環境造成的影響，雖比起其他工業不是那麼嚴重，但旅館業的規模及成長日益拓展，特別是在主要城市及旅遊地區，意味著它對環境多少仍有不良影響，因此不容忽視。

在地球只有一個的理念下，關注環境是有其充分及必要性，美國旅館業在二十世紀七〇年代初成立「環境質量常務協會」（COEQ），主要研究旅館產業活動，對其周圍環境潛在之影響，現今該協會中，有工程和環境委員會在從事此類問題的研究，並希望旅館業界須重視環境保護問題。

旅館業對環境有不同層面關注活動與考量，主要包括經濟面、法律法規面、市場因素面、社會責任面及永續經營等面向。

一、經濟考量

旅館經營本質並非慈善事業，即使營運以後偶爾會做慈善事宜，也是要在行有餘力，有獲利能力以後才實施，因此營運獲利能力為優

先考量，故開源節流在營運上是重要課題，因此最好在實施某些措施時，不但能兼俱環保且在營利及形象又有正面效應。例如：使用節能LED燈取代耗電日光燈，可節省能量又降低費用，另固態廢棄物管理、回收再利用並減少垃圾處理費用，對環境及營利都有利，且除了營造優美自然環境外，又可吸引顧客上門消費，增加營收及營利。

二、法津法規問題

旅館營運必須遵照當地政府相關部門制約規範，以在不影響環境、衛生、安全及治安等條件下經營。

有關環保事項如：廢棄物分類回收、廢水排放規定、廢氣排放規定、缺水時限制用水、用電申請及不可超負荷等，以免對環境產生不利影響。在法律規章制約下，若違反規定，則將依法處理，若違規嚴重，甚至導致停業，因此必須遵守相關法令。

三、市場因素

全球工商業界對供應商及廠商須通過ISO14000標準（環境管理系統），此意味著顧客的要求及高水準環境認證，將成為必要條件。

據Eugenia Comini女士報告指出，曾對旅遊者就住宿場所意向做問卷，結果認為住宿環保旅館是非常重要者占20.9%，重要者占37.2%，很不重要者占4.7%，不重要者占37.2%（圖1-1）。

全球大部分旅宿業者，為吸引顧客上門消費，對空氣、水及周遭環境、食安等問題頗重視。在2001年，美國環境責任經濟聯盟（Coalition For Environmentally Responsible Economies, CERES）展開了綠色旅館行動，要求該聯盟成員若要購買旅館自己經營時，需先考慮該旅館環保條件是否達到一定水準。

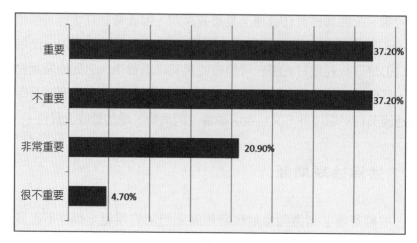

圖1-1　觀光客對住宿環保旅館意願看法

四、社會責任尺度

　　企業的社會責任為全球關注項目，各旅館為企業的一份子，故亦要求承擔廣泛社會責任。目前國際或國內較具規模旅館，大部分皆有此體認與作為，越來越具有環境意識，對環保議題和社會關注做出善意回應。

五、永續經營概念

　　永續經營的相關概念請參考**圖1-2**。

　　由**圖1-2**旅館經營、社會及環境三者中，旅館經營範圍最小，其受社會影響顯著，而社會運作順暢與否又受環境生態影響。

　　旅館要達經濟獲利永續經營，必須與社會及環境融合並被接受，如此才得以做到永續經營。

圖1-2 永續經營的相關概念圖

資料來源：Afgsn et al., 1998.

 ## 第三節　環保旅館指標概說

　　近三十年來全世界許多旅館業界，在營運過程中，為減少對環境不利影響，皆注重相關環保事宜，旅館環保事項涵蓋廣泛，本節茲擇其中八要項簡述之。

一、建築物地基環境管理

　　用適宜的方式進行土地開發籌設旅館，並確保不破壞景觀環境，建築設計考量節能節水，並充分利用太陽能、自然光線，至於結構材料及設備、設施等，盡量使用環保建材。

二、能源節約與管理

提高能源（電力、石油、燃料等能源）效率，減少運轉時間，使用費用低及汙染低的能源，同時培養員工節能觀念，並監視能源使用妥適否，平時須做好能源用量及付費記錄，每月檢討使用量是否合宜。

三、節約用水及廢水管理

保護水源質量，並有效及合理使用，減少水源浪費及節省費用，每月統計用水量並檢討合宜否？另定期維護檢查管路有無漏水，以減少水之浪費，同時鼓勵來館客人及館內員工節約用水。

盡量減少廢水產出，並確保汙水處理設備正常運作，確實執行未經處理的汙廢水不得排放，以免汙染周遭環境。

四、危險物質管理

旅館危險物質有可燃物（溶劑和燃料）、易爆物（高壓、高溫造成損害）、腐蝕物（清潔劑）等。

危險物質管理：使用者須經專業培訓，確實記錄使用場所、使用原因及使用數量，編製使用及儲存手冊，在可能範圍內盡量採用有利環境和健康之代替品。

五、運輸及廢氣排放管理

與供應商合作，盡量不在交通高峰期間送貨，以減少及控制有害氣體排放。同時鼓勵前來用餐及住宿客人搭乘節能交通工具，或搭乘

大眾捷運車輛。

六、廢棄物減量及處理

　　垃圾減量須從採購階段即開始把關，要求製造商或供應商減少使用非必要包裝，亦即資源投入最小化而產出質量最大化，且垃圾廢棄物產出最小化。

　　為確保旅館永續經營發展，廢棄物減量及處理絕對重視並尋求良方，諸如：

　　觀念轉變（rethinking）、再生利用（recycling）、減量降成本（reducing）、改善環境（recovering）、再生利用（reusing）及再設計（redesigning）等理念下，提供並執行解決良方。為減少產品在使用及回收期間，帶給環境不利影響，從資源優化利用角度，須從產品及原料採購之始，即要瞭解物性，且要進行追蹤和控制。

　　就食材採購方面，則盡量採購當地生產食材，做到就地消費以降低運距，並減少運輸中汽、柴油消耗，且可減少廢氣排放。

七、可持續發展的設計及夥伴關係

　　確保新技術和新產品可減少汙染、效率提高，並建立長期可持續信任的夥伴關係。

八、涉及員工、顧客及社區之參與

　　執行環保之關鍵員工須經專業培訓，並可與地方社區或學校合作，把環境問題融入教育中，為社區成員進行培訓，使他們參與保護社區環境。

至於顧客若認同旅館相關環保措施，將成爲忠實顧客並再度光臨消費，對業績提升及正面形象皆有助益。

🌱 第四節　環保旅館趨勢

環保是一種生活態度，能友善對待環境，正面對待地球。旅館環保方式，除前三節所提項目外，如何兼具環保、降低成本、減廢、循環再生利用等措施，以凸顯旅館品牌、顧客感受及環保策略間取得雙贏結果，因此旅館業界逐年持續研議符合環保可行方式。

茲舉下列四例，說明近幾年來環保旅館新趨勢。

一、不主動提供一次用（即用即丟）備品

所謂旅館一次用（即用即丟）備品，包括沐浴備品（小包裝洗髮精、潤髮精、沐浴乳、香皂、潤膚液、牙膏等）及免洗餐具（免洗筷、紙杯、免洗叉匙、塑膠杯、塑膠吸管等）。

如前述環保是一種生活態度，消費者習慣是可以改變及養成的。大部分旅館以前有提供一次用備品，尤其等級越高的旅館，不但提供，且不同備品又有不同精緻瓶子或盒子包裝著，甚至以此作爲行銷廣告，據此吸引房客入住！近年來隨著環保觀念提升，因而消費者觀念亦有所改變，茲舉國內外實例印證之。

1.台灣雲朗飯店集團日月潭雲品酒店，自2019年9月3日起，客房浴室不主動陳列一次性備品，房客若有需求可主動向館內索取，希望讓環保習慣成爲生活美學。

2.據報導美國加州立法機關已在研擬法案，將自2023年起，禁止

旅館業者使用一次性塑膠客房備品。

3. 全球最大連鎖旅館萬豪集團（Marriott），在全球約七千家連鎖旅館，總客房數計約50萬間。該集團於2019年8月間宣布，為環保減塑，將於2021年底，客房浴室不提供一次性塑瓶裝沐浴用品，改用大瓶裝按壓式容器。估計一年最少省下5億個小塑膠瓶，重量約170萬磅。

4. 估計台灣一年消耗30億隻塑膠吸管，環保局宣布自2019年7月1日開始，超商、公家機關、大型百貨、學校、大型速食店及旅館業，不得使用塑膠吸管，以響應限塑運動。

二、剩食利用

根據聯合國糧食及農業組織（FAO）數據指出，全球供應人類的糧食產量，有將近三分之一遭到耗損或浪費，相當於每年13億噸，金額高達6,800億美元。

過剩食物也是氣候變遷惡化幫凶之一，根據氣候變遷專門委員會（IPCC）最新報告指出，全球約有8～10%溫室氣體排放量，肇因於糧食的損失（收成與生產過程）與浪費（消費者所為），因食物浪費而導致食物在垃圾場掩埋腐化，釋出甲烷，其破壞力是二氧化碳的25倍，可見過剩食物不但浪費且影響環境惡化。

依據廢棄物及資源行動計畫（Waste & Resources Action Programme, WRAP）指出，英國餐廳每年食物廢棄物高達915,400公噸，這絕對是讓人感到不安的統計數字，因而促使英國倫敦廚師們採取行動，紛紛響應朝零浪費餐廳（zero-waste）努力著，因此搶救剩食（food rescue）為最近十年許多國家紛紛響應。如法國、芬蘭、丹麥、新加坡、英國、台灣等不少國家呼應著，如設計剩食餐廳，廚餘轉為再生能源，為外觀不佳食材找到新買主的食物平台，將反浪費變成消

費者價值創新行銷。至於旅館、餐廳業者則提供剩食保存或調理方式建議，並鼓勵可食用剩食盡量打包利用。

據2020年1月20日《今周刊》刊載：聚焦剩食減量的美國非營利機構ReFED發布報告，美國餐飲業每年浪費約1,140萬噸食物，金額相等於251億美金，美國國家環境保護署（Environmental Protection Agency, EPA）亦指出，美國送進垃圾掩埋場的垃圾，其中廚餘及包裝材料就占約45%。對餐廳業者言，如能將剩食減量相對可節省食物成本，美國餐廳協會（National Restaurant Association）指出，約半數消費者在選擇餐廳時，開始會考慮業者是否有做好回收及剩食減量，若屬正面的，則消費者再度光臨機會較高，因此對餐廳而言，可降低成本又可增加來客數及營收。

三、循環經濟概念與興起

為因應人口增加及高度都市化需求，各類產業供應鏈逐漸全球化，導致大量廢棄物及廢氣產生，相對嚴重影響生態環境，氣候變遷加速及全球暖化，直接或間接影響生態之惡化。

循環經濟（circular economy）是最近十年來全球經濟顯學，是一種再生系統，循環型企業會避免使用有害添加材質，優先使用在地及再生型材料，簡化材料組合，以方便回收處理和再利用，同時降低廢棄物產生，即所謂資源化、再生化及減量化。以減少廢棄物為例，要從源頭原料、產品製程、再生設計去解決問題，而不是等廢棄物產生才再去設法再利用。

長期以來旅遊界流行著一句話，即「旅遊事業（含旅館）是無煙囪產業，不會造成環境污染」。就事實而言，此觀念需要修正。

如前述環境問題的產生，有時不是人們故意破壞的結果，而是人們追求經濟發展、提高生產力及生活水平，而產生的副產物。因此我

們可利用近十年來興起的循環經濟原理，重新思考旅館經營方式及服務方式，將保護環境因素作爲重要考量，並提出改善措施，以達到節約能源、減少廢棄物及廢氣排放，以保護生態環境。

四、執行長必懂ESG學

近年來，隨著企業社會責任（Corporate Social Responsibility, CSR）的概念愈受到重視，現代企業在追求財務及營運績效的同時，也被期許要更加注重環境保護及社會公益。

有鑑於這種意識不斷提升，許多企業都正面臨著經營績效與環境保護的兩難，此一問題尤其難解之處，在於產業間錯綜複雜的供應鏈關係，使得企業在執行綠色行動時，往往受到供應鏈上其他合作廠商的影響。

據2019年10月27日《今周刊》刊載，全球企業經營面臨前所未有新挑戰，亦即爲各事業執行長的投資指標，該原則除著眼於決策是否有益公司長期經營績效外，並要符合環境保護、社會責任和公司治理（Environmental, Social and Governance, ESG）。

要達成上述ESG有五大面向，即：環保、社會資本、人力資本、商業模式及領導治理。而其中與環保項目相關聯的議題，主要包含：溫度上升氣體排放、空氣品質管理、能源管理、水資源與廢水管理、廢棄物與危險物質管理等五大項，該五項完全吻合環保旅館執行趨勢。

第五節　旅館環保需旅館全員參與

旅館環保涉及旅館所有部門，各部門員工例行執行作業及行爲規範，皆會影響環保績效程度，只是各部門所負責任多或少而已，因此

旅館要實現有效環保工作，則必須館內同仁全員參與支持與響應，確實做到環保人人有責程度。

就旅館組織架構而言，負責環保較重部門為房務部、餐飲部、工程部及物料採購部等，這些部門所負責及管理執行環保事項，本書另以其他專章分節討論。

至於其他部門執行環保事宜亦不容輕忽，皆攸關環保執行效果，只是在程度上較少或關係上較沒有那麼直接而已，本節茲就旅館組織架構，除上述較為重要部門另專章討論外，其餘分別簡述如下。

一、旅館組織概述

旅館的組織編制並無一定標準，一般依據其經營特性、規模大小及部門分工作業而有所不同，或與該旅館期望提供何種水準的服務品質來做設計，但不論旅館各部門如何分工，其最終所要達到的基本職掌大致是相同的。

大體而言，旅館可分為兩大部門，一為「前場部門」，也就是營業單位，亦即與客人直接接觸，主要在提供旅客食、宿及娛樂等服務。另一為「後場部門」，亦為管理單位，較少與客人直接接觸，主要在以有效率的行政支援，提供前場部門所需，以達成服務及滿足客人需求之協助。

二、中型旅館組織架構圖

圖1-3是以國內某國際觀光旅館為藍本，整理出一般中型旅館（房間約200～300間）常見的組織型態。

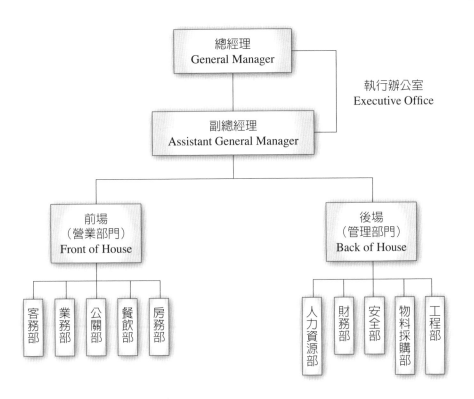

圖1-3　旅館組織架構

三、執行辦公室（總經理、副總經理）

　　旅館總經理承擔旅館環保管理領導責任，督導制定環保方針，並責成各部門貫徹落實執行，對環境管理有下列職責和權力：

　　1.對旅館環境管理具有最高主管和決策權。

　　2.制定旅館環境方針及目標。

　　3.承諾遵守政府訂定環保法律、法規及相關規定。

　　4.旅館節能、節水、物耗及汙染防治持續督導改進。

5.定期追蹤考核旅館環境管理績效。

督導成立環保管理小組,由相關部門主管組成,責成各部門將環保列入日常服務與管理,並各有專人負責,做到汙染預防、減廢、節能、節水、節電等工作。除每月召開經營管理及成本控制會議,其中事涉環保事宜會中並做妥適指示外,另可指定某部門主管為旅館環保執行秘書,每月通知各部門主管,參加環保專案會議,討論報告各部門執行有關環保事宜,並請總經理(或副總)主持。

若旅館量體客房數及餐廳數規模夠大,並就經營成本考量容許下,亦可考慮設置專責環保部門,制定環保規劃及協助、協調相關事宜,定期查核旅館節能、減廢、節水、減耗及防止汙染等情況,並代表館方對外窗口,聯繫產、官、學等環保及衛生相關單位。

該環保專責部門主管,定期向總經理(副總)匯報旅館環境管理運行情況,必要時並通知各相關部門主管開會,報告執行環保事宜,並請總經理主持會議。

四、營業及管理部門

旅館所有部門及人員,隨時注意各該負責區域,做到節電、節能、節水及清潔安全等相關事宜。

除房務、餐飲、工程及物料採購部門另專章討論外,其餘部門執行環保相關事項概述如下:

(一)人力資源部

1.規劃安排不同部門及職級人員參加環保相關教育訓練講習,以提升旅館員工環保執行力與環保意識。

2.若旅館無專責環保部門,原則上指定人資主管為環境管理者代

表（環保執行秘書）。

3.依規定向政府環保單位申請環保旅館或環保旅店標章。

4.定期通知各部門主管彙整環保相關資料，並參與館外環保會議。

5.舉辦敦親睦鄰、掃除旅館周邊環境或淨灘等活動。

6.負責對外有關環保聯絡接洽事宜（或可與公關部合辦）。

(二)財務部

1.各部門水電、汽柴油及瓦斯用量統計，並與營收比較分析。

2.上列數據於每月經營管理或成本控制會議提出，討論能源支出與營收是否呈正常比例，若異常則請相關部門檢測改善。

3.物料採購領用與耗損分析。

4.每月盤點庫存用量與耗損是否相符，以提高原物料利用率，此除降低費用外，亦有助旅館環保之執行。

5.建立執行內部財務、會計稽核事宜，確保財、物有效利用與管理。

(三)安全部

1.安全設施器材妥為使用及維護，以節油、電及水。

2.車輛進出旅館交通指揮與停車場管理，並勸阻車輛排放廢氣。

3.日夜間巡視館內外時，順便關閉不必要水及電燈以節能源。

(四)客務部

1.與房務部核對房況，保持電腦資料正確性，確認房客入住正確房號。

2.住房率低時，盡量安排房客於同一樓層，並關閉其他暫不用樓層，以節電源並利管理。

3. 引導房客至客房時，順便說明房間內水、電正確操作方式及環保事宜。

4. 督導訓練服務中心駕駛員，定期保養車輛，以降低油耗及廢氣排放。

5. 房客連續住房不換床單、浴巾，給予飲料券或點數，斟減房價等優惠。

6. 住宿客人自備盥洗用具，房價可酌予折扣或送飲料券等優惠。

7. 客人辦理住房（C/I）時，可順便一分鐘簡述節水、節電環保事宜。

(五)業務部

1. 進行業務接洽之同時，可順便蒐集顧客對旅館實施環保之看法。

2. 若客人有興趣，可適時向顧客說明本旅館對環保生態之作為，以提升旅館形象。

3. 推銷業務時，可向顧客說明，若連續住房不換床單或自備盥洗備品，則房價可斟減等其他之優惠。

4. 若對環保意識高的客人，在業務推銷時當更有助益。

(六)公關部

1. 美工製作旅館節水、節電文宣，放置於公共場所或房間適當位置。

2. 宣導環保措施，提升旅館形象。

3. 節能、節水等有益環保措施，撰寫新聞稿發布，或舉辦環保記者會。

4. 收集館內塑膠水瓶或瓦楞紙，做環保工藝裝飾，放置於大廳展示。

名詞解釋

■綠色建築（green building）

就是指從選址開始，包括材料的採購、運輸、建築設計、建造、運行、維護、改造更新，直到建築物報廢該整個生命週期，其間所產生費用經濟、效率高，且對生態環境的破壞小、資源節約、汙染少，並且具有良好的空間環境和功能布局的建築。飯店從選址開始就要進行壽命週期分析，透過採取各項綜合措施，使建築物及設備系統在所有相關領域中取得最好的環境效益和經濟效益。這一分析和所採取的措施是在不斷發展的，並在實踐中不斷完善。

■環境影響報告書（Environmental Impact Statement, EIS）

說明規劃中建築物專案完成後，可能對周圍及社區環境，會產生可能影響的報告文件。

■ISO 14000標準（International Organization for Standardization 14000）

是一套由國際標準組織建立的環境指導方針，被公認為環境管理全球標準。

ISO 14000標準的認證，在行業中被公認有基準性。包括環境管理系統（ISO 14001、14004……）和相關環境管理工具，如產品生命週期評估、企業環境報告書、綠色標章等。

■廢棄物管理3R原則

對廢棄物管理，基本思維就是重視減量（reduce）、再利用（reuse）和再生利用（recycle）的3R原則。

1.減量：加強對廢棄物管理首要作為即減少廢棄物的產生，例如簡化客房衛浴用品包，減少使用一次性產品（一次性餐具、毛巾、容器等），使廢棄物最少化，也就是確保資源不被浪費。

2.再利用：能再使用的物質盡量再利用不廢棄，如破損床單可裁做抹布，塑膠瓶集合做成節日裝飾品等。對廢水再利用是旅館另一重要課

題，如生活廢水、洗衣廢水，經處理後可重複使用或澆灌花樹等。

3.再生利用：不少廢棄物旅館無法利用，但可送由專門工場重新處理作為資源再生利用，例如廢紙、玻璃、金屬、紙包裝箱、塑料包裝等，無論採哪種方式處理廢棄物，旅館有義務盡量使產生廢棄物都能被有效處理再生利用。例如廢紙可再造再生紙，玻璃可回爐做玻璃原料，廢金屬可再冶煉做鋼鐵原料。

■綠色供應鏈管理（Green Supply Chain Management, GSCM）

最初由美國密西根州立大學製造研究協會在1996年提出，是基於對環境影響，從資源優化利用角度，來考慮製造業供應鏈發展衍生之問題，亦即從產品原物料採購開始，即要進行追蹤和控管，使產品在研發設計階段，就要遵守循回環保規定，從而減少產品在使用期或回收期給環境帶來危害。主要包括綠色採購、綠色製造、綠色銷售、綠色消費及綠色物流。

■生態效益（eco-efficiency）

世界企業永續發展委員會（WBCSD）認為生態效益具七要素：

1.減少原料密集度（material intensity）。

2.減少能源密集度（energy intensity）。

3.減少有毒物質擴散。

4.提高可回收性。

5.使再生能源達到最大限度使用。

6.延長產品耐用性。

7.提高服務密集度（service intensity）。

本章習題

1.環保旅館經營原則有哪些？

2.何謂環保旅館？

3.環保旅館國際用語有哪些？

4.簡述旅館環保指標？

5.何謂循環經濟？

6.為何旅館環保需全員參與？

7.說明客務部對旅館的環保職責。

8.簡述旅館環保動機。

9.何謂綠色建築？

10.何謂生態效益？

環保旅館

<h1 style="text-align:center">參考文獻</h1>

一、中文部分

《旅館業節能技術手冊》。經濟部能源局編印。

王麗娟、謝文丰（2006）。《生態保育》。揚智文化。

李欽明、張麗英（2013）。《旅館房務理論與實務》。揚智文化。

林崇傑（2019.8.5）。〈以惜食精神實現循環城市〉。《今周刊》。

許秉翔、吳則雄等（2018）。《旅館管理》。華杏出版社。

連育德（2020.1.20）。〈美國餐廳吹零垃圾風〉。《今周刊》。

郭乃文（2012）。〈在地的幸福經濟：談地產地銷的綠色價值〉。《休閒
　　農業產業評論》。

郭珍貝、吳美蘭編譯（2008）。《飯店設施管理》。鼎茂圖書出版社。

陳天來、陸淨嵐（2001）。《飯店環境管理》。遼寧科學技術出版社。

陳哲次（2004）。《旅館設備與維護》。揚智文化。

陳麗婷、簡相堂（2015）。〈反浪費用科技與創意〉。食品研究所。

黃正忠（2018.7.30）。〈食安土安人安的社會創新〉。《今周刊》。

黃育徵（2018.6.11）。〈與循環經濟有約〉。《今周刊》。

黃煒軒（2019.10.21）。〈執行長必懂ESG學〉。《今周刊》。

楊昭景、馮莉雅（2015）。《綠色飲食概念與設計》。揚智文化。

鄧之卿（2014）。〈環保旅館〉。《科學發展月刊》。

二、英文部分

Delle Chan (2019). *Zero-Waste dining in London*. Eva Air Magazine.

Eugenia Comini (2013). *Green hotels: the new model in the tourism industry*.
　　AV Akademikerverlag.

Natalia Lidovskikn (2012). Exploring and Predicting Attitude and Behaviour

Towards Green Hotels.

Patricia Dunne Griffin (2016). *Green Hotels Association Conservation Guidelines & Ideas*. Griffin Publishing House.

三、網路部分

行政院環保署綠色生活資訊網，https://greenliving.epa.gov.tw

財團法人台灣建築中心，https://gbm.tabc.org.tw

綠色供應鏈（Green Supply Chain Management, GSCM），https://wiki.mbalib. com.Zh-tw

Chapter 2

綠色環保旅館標章介紹

張珮珍

　　各國飯店在軟、硬體服務品質評鑑上已有世界公認的五星級制度；雖有些飯店號稱六星級、七星級，但對飯店人來說只是形容詞，代表非常奢華高級的飯店，也就是說，那只是相對比較奢華的五星級飯店。

　　生態旅館（eco hotel；eco分別代表ecology環保、conservation節能、optimization動力）或稱綠色旅館（green hotel），是指可以維持地球持續環境的飯店或住宿。由於飯店或住宿會排出非常多的汙染物，同時能量及水的耗用也非常大，因此目前各國政府相關單位及國際間組織已對其軟、硬體結構進行了重要的環境改進規章，以使其對自然環境的影響降至最低。環保旅館（生態友好型酒店）的基本定義是，遵循綠色生活實踐並對環境負責的住宿。然而，目前尚沒有一個世界公認統一的標準，所以這些旅館要申請時，必須向獨立的第三方或它們所在的國家／地區進行綠色認證。

第一節　世界重要環保旅館標章

　　由於現在尚沒有世界公認統一的環保旅館標準，所以在生態旅館或綠色旅館也沒有世界統一標章。因此，本章將就目前美洲、歐洲、台灣多被使用的標章予以介紹。其中，美洲多使用領先能源與環境設計標章（The Leadership in Energy and Environmental Design, LEED）、環球綠鑰匙標章（Green Key Global）及綠標籤標章（Green Seal）；歐洲多使用綠鑰匙標章（Green Key）及歐盟環保標章（EU Ecolabel）；台灣則有環保署設立的嚴謹綠色樹葉環保旅館標章及營運上減少使用一次用品及布巾清洗等鼓勵業者多參與的環保旅店標章。

 # 第二節　美洲重要環保旅館標章

一、領先能源與環境設計標章

領先能源與環境設計標章（LEED）是美國綠色建築委員會，在2000年設立的一項綠建築評分認證系統，用以評估建築績效是否能符合永續性。

這套標準逐步修正，目前適用版本為第V4版本。適用建物類型包含：新建案、既有建築物、商業建築內部設計、學校、飯店、租屋與住家等。對於新建案（LEED NC），即新的開發案設計，評分項目包括七大指標：永續性建築地點（Sustainable Site）、用水效率（Water Efficiency）、能源和大氣（Energy and Atmosphere）、材料和資源（Materials and Resources）、室內環境品質（Indoor Environmental Quality）、革新和設計過程（Innovation and Design Process）及區域優先性（Regional Priority）。

評分系統中，總分為110分。申請LEED的建築物，如評分達40-49，則該建築物達到LEED認證級（Certified）；評分達50-59，則該建築物達到LEED銀級認證（Silver）；如評分達60-79，則該建築物達到LEED金級認證（Gold）；如評分達80分以上，則該建築物達到LEED白金級認證（Platinum）。

LEED認證中設計占得分的80%，施工現場占得分的20%，主要考察建築物的節水節能、公共交通、室內空氣質量、環保材料使用等方面。美國綠色建築委員會的委員們認為這些評判標準可以幫助降低耗能，減少溫室氣體排放。

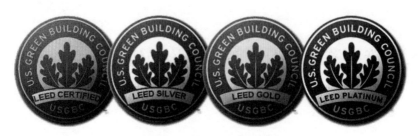

圖2-1　LEED認證等級標章

二、環球綠鑰匙標章

　　環球綠鑰匙（Green Key Global）是全球永續旅遊協會（Global Sustainable Tourism Council, GSTC）所認可的單位。它是特別為住宿及會議相關產業所設定的環保認證。這項環保認證是非常前衛的住宿永續認證。所有會員一直不斷提供如何在營運中減少消耗、浪費、排放物及營運成本等最新環保有益資訊。同時，更包含了如何進行相關員工培訓、員工與顧客的融入、供應鏈的管理、社區的參與及更多環保的綠能行為。

圖2-2　環球綠鑰匙標章

三、綠標籤標章

　　綠標籤標章（Green Seal）建立於1989年，是一個提供第三方環保驗證的非營利組織，以永續經營爲其創立理念，期望建立一套有效的驗證標準，並藉由多方的合作關係，有效的減少產業活動產生的碳足跡。綠標籤標章的驗證標準是以生命週期評估方式，計算產品與服務在原料開採、生產、使用和再利用或處置之生命週期各階段對環境的衝擊，目前綠標籤標章已建立31項環保議題標準，含括375項產品及服務。

　　綠標籤標章是一家非營利性的環境標準制定和認證組織。它的旗艦計畫是產品、服務、餐廳和酒店的認證。認證基於綠色密封標準，其中包含性能、健康和可持續性標準。綠標籤標章是產品製造商和服務提供商使用的生態標籤。

(一)適用產品

　　1.酒店及住宿。

　　2.餐廳及餐飲業。

　　3.建築與建築產品。

　　4.油漆塗料產品。。

　　5.清潔產品與服務。

　　6.紙製品。

　　7.個人護理產品。

　　8.機構產品。

　　9.公司驗證。

　　10.家庭用品。

(二)取得效益

1. 透過減少有毒汙染和浪費，節約資源和保護棲息地，並盡量減少全球變暖及臭氧層破壞環境改善。
2. 增加客戶的健康和福祉。
3. 獲得新的客戶和高價值的利基市場。
4. 提高核心客戶之忠誠度。
5. 提高獲利能力和品牌價值。

圖2-3 綠標籤標章

 ## 第三節 歐洲重要環保旅館標章

一、綠鑰匙標章

綠鑰匙標章（Green Key）是由環保教育基金會（Foundation for Environmental Education, FEE）管理；FEE的藍旗子同時規範海灘、海域及船隻。綠鑰匙標章主要是認證飯店、住宿、旅遊公園、會議場所、餐廳及旅遊點。這項認證是被世界旅遊組織（World Tourism Organization, UNWTO）、聯合國環境規劃署（United Nations Environment Programme, UNEP）及全球永續旅遊協會（GSTC）認可。經過綠鑰匙標章認證的已有66個國家，3,100個單位多位在歐洲國

圖2-4 綠鑰匙標章

家，其中有40國家設立國內的綠鑰匙組織，用當地的語言直接管理。發現由自己國內的綠鑰匙組織人員直接管理，因配合國內的法律、風俗及慣例，更能有效執行。

二、歐盟環保標章

自2003年起，多數歐洲旅遊住宿經營者，從大的連鎖飯店到小農宿經營者，多申請歐盟環保標章（EU Ecolabel）。人們意識到旅宿經營者，都必須符合環保及健康標準，其中包含能源再利用、減少能源及水的使用、減少浪費、制定環保政策及設定吸菸區，以確保人類生存空間的永續。

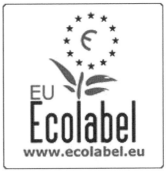

圖2-5　歐盟環保標章

 # 第四節　台灣環保旅館及旅店標章

一、台灣環保旅館標章

台灣環保署2008年起推動旅館業環保標章。為使環保旅館更普及，於2016年6月23日公告第二次修正之「旅館業環保標章規格標準」，環保旅館採取「分級制度」，依旅館環保設施不同，分成金、銀、銅三級；另為發動民宿響應環保，也開放合法民宿業者申請。

環保署的標準適用之對象，係指所有提供住宿設施與服務，並領有政府核發之觀光旅館業營業執照、旅館業登記證、民宿登記證之業

者（含公務部門附屬旅館）。

(一)必要符合項目

1.業者之企業環境管理，應符合下列規範：
(1)建立能源、水資源使用、一次用（即用即丟性）產品使用及廢棄物處理之年度基線資料，並自主管理。
(2)具有員工環境保護教育訓練計畫及相關紀錄。
(3)辦公區域應推行辦公室做環保相關措施。
(4)主動維護周邊環境清潔。
(5)餐廳不使用保育類食材。

2.業者之節能措施，應符合下列各項規範：
(1)每年進行空調（暖氣與冷氣）及通風、排氣系統之保養與調整。
(2)地下停車場抽風設備設置自動感測或定時裝置。
(3)在使用量較低之時間減少電梯或電扶梯之啓動使用。
(4)於大型空調系統、鍋爐熱水系統及溫水泳池等設備安裝熱回收或保溫設備。
(5)具有確保無人區域之燈具維持關閉之作業設施或措施。
(6)戶外照明使用光學偵測器或定時器。

3.業者之省水措施，應符合下列各項規範：
(1)每半年進行用水設備（含管線、蓄水池及冷卻水塔等）之保養與調整。
(2)客房採用告示卡或其他方式說明，讓房客能夠選擇每日或多日更換一次床單與毛巾。
(3)在浴廁或客房適當位置張貼（或擺放）節約水電宣導卡片。

4.業者之綠色採購，應符合下列各項規範：

辦公用品、各類耗材或備品、清潔劑優先採購具有環保標章、第二類環保標章、節能標章、省水標章、綠建材標章、產品碳足跡標籤、產品碳足跡減量標籤、能源效率一級標示或二級標示等綠色產品。

5. 業者之一次用產品減量與廢棄物減量，應符合下列各項規範：

(1)客房內不提供一次用沐浴備品，包含各類小包裝之洗髮精、沐浴乳、香皂、牙刷、牙膏、洗手乳、刮鬍刀、浴帽等。或具有相關誘因及措施鼓勵房客減少使用一次用沐浴備品。

(2)場所內不提供免洗餐具，包含保麗龍、塑膠及紙杯、碗、盤及免洗筷、叉、匙等一次用餐具。

(3)具有相關措施向房客說明一次用產品對環境之衝擊。

(4)設有餐廳者不使用一次用桌巾。

6. 業者之汙染防制，應符合下列各項規範：

(1)廢棄電池及照明光源具有相關設施或程序回收，回收後應交予清潔隊、廢乾電池、照明光源回收業或處理業回收，並取得佐證資料。

(2)環境衛生用藥及病媒防治等符合環保法規規定。

(3)於公共場合與辦公室實施廢棄物分類及資源回收。

(4)餐飲廚餘具有回收再利用措施。

(5)食材及消耗品不採購過度包裝產品，減少包裝廢棄物。

(6)設有餐廳者具有符合衛生主管機關規範之餐具洗滌設備。

(二)選擇性符合項目

1. 業者之企業環境管理，應符合下列各項規範：

(1)場所內之二氧化碳及真菌，符合「室內空氣品質標準」之標準值，且具有維護管理措施與每年定期檢測。

環保旅館

(2)具有環境政策及環境管理方案或行動計畫。

(3)參與社區相關活動或有社區民眾回饋方案。

(4)具有客戶之意見蒐集與檢討改善機制。

(5)餐廳使用食材優先採用本地生產或有機方式種植之農產品。

2.業者之節能措施，應符合下列各項規範：

(1)具房客離去後重新設定自動調溫器於固定值之措施。

(2)室內照明燈具超過半數使用節能燈管或燈具。

(3)出口標示燈及避難方向指示燈超過半數使用節能燈具。

(4)客房電源與房卡（鑰匙）應為連動，或有相關措施於房客外出時關閉電源。

(5)鼓勵房客不自行開車前往，業者有提供配套措施，如提供接駁車定點接送房客至旅館。

(6)餐廳冷凍倉庫裝設塑膠簾或空氣簾。

3.業者之節水措施，應符合下列各項規範：

(1)水龍頭及蓮蓬頭超過半數符合省水設備規範。

(2)馬桶超過半數使用環保標章、省水標章產品或加裝省水設備。

(3)游泳池、戲水池廢水及大眾浴池之單純泡湯廢水，與其他作業廢水（如餐飲廢水及沐浴廢水等）分流收集處理，並經毛髮過濾設施、懸浮固體過濾設施等簡易處理後，回收作為其他用途之水源。

4.業者之綠色採購，應符合下列各項規範：

(1)每年至少有五項具有環保標章、第二類環保標章、節能標章、省水標章、綠建材標章、產品碳足跡標籤、產品碳足跡減量標籤、能源效率一級標示或二級標示等綠色產品之個別採購金額比率達50%以上。

(2)附屬商店銷售產品包含具有環保標章、第二類環保標章、節

能標章、省水標章、綠建材標章、產品碳足跡標籤、產品碳足跡減量標籤、能源效率一級標示或二級標示等綠色產品。

5. 業者之節省資源、一次用產品減量與廢棄物減量，應符合下列各項規範：

(1)設有餐廳者提供客戶可重複使用之布巾或餐巾。

(2)外帶之食品不提供免洗餐具包含保麗龍、塑膠及紙等材質製作之杯、碗、盤、碟、叉、匙及免洗筷等一次用餐具。

6. 業者之汙染防制，應符合下列各項規範：

(1)若有乾洗設備者，不使用鹵素溶劑作為清洗劑。

(2)如使用水冷式空調系統，每年應進行冷卻水中之退伍軍人菌檢測。

(3)餐飲廢水設置油脂截留設施處理，並正常操作。

(4)餐廳之抽油煙機應加裝油煙處理設備及除臭設備，並正常操作。

(三)標示

本服務場所與相關文件應依申請通過之等級，標示「金級環保旅館」、「銀級環保旅館」或「銅級環保旅館」，且環保標章使用證書應置於櫃檯明顯處供民眾辨識。

「一片綠色樹葉包裹著純淨、不受汙染的地球」
象徵「可回收、低汙染、省資源」的環保理念

圖2-6　台灣環保標章

二、環保旅店標章

　　由於環保旅館標章申請的條件嚴謹，各飯店硬體在設立之初可能沒有完善的考慮環保因子，造成申請環保旅館標章有難度，業者申請意願降低。為了鼓勵業者在營運時進行節能減碳的目的，環保署推廣另一方案，內容為進一步提升全民於住宿旅館時自備盥洗用品、續住不更換床單、毛巾及其他業者所推動環保作為，推出環保旅店標章的推廣計畫，藉由業者呼應消費者綠行動給予房價優惠、提供用餐優惠券、商品折價、套裝行程或旅遊景點參觀優惠等回饋，或自節省備品費用中提撥部分經費，贊助推廣環保活動，以鼓勵全民參與。主辦單位為行政院環保署、旅館協會及業者、直轄市及縣市環保局；協辦單位為民間非營利組織、行政院環保署委託執行單位。

　　環保局公布的環保旅店標章的報名內容為：

　　凡旅宿業者於108年1月1日至110年12月31日期間，對於消費者不使用一次性即丟盥洗用具（牙刷、洗髮精、沐浴乳、香皂、刮鬍刀、浴帽等）或續住不更換床單、毛巾或其他特定之環保作為，填寫業者申請資料表並交予環保局，經審核通過即可成為環保旅店，環保旅店可選擇提供之優惠措施方案如下：

　　方案一：提供配合環保作為之消費者優惠措施，其優惠內容參考如下：

1.住宿價格優惠，以較低的房價回饋消費者。

2.用餐優惠券，除原本住宿附贈之餐點外，另外提供用餐優惠。

3.商品折價，旅館內商店或附近商店優惠折價。

4.套裝行程或旅遊景點參觀相關優惠。

5.其他優惠方案，由環保旅店業者自行設計。

　　方案二：自消費者配合環保作為所節省下來之費用中，提撥部分經費贊助推廣環保活動（贊助對象及推廣環保活動內容將洽請所在地環保局指導）。

　　方案三：提供房價較一般客房低價之環保客房供民眾選擇，即客房內不準備一次性即丟盥洗用品（牙刷、洗髮精、沐浴乳、香皂、刮鬍刀、浴帽等）且續住不更換床單、毛巾等備品。

圖2-7　環保旅店標章

本章習題

1.環保旅館標章認證的目的為何？

2.美洲的重要環保旅館標章有哪些？

3.歐洲的重要環保旅館標章有哪些？

4.台灣環保署所制定的環保旅館與環保旅店，申請內容有何不同？

參考文獻

一、中文部分

行政院環境保護署（2009）。〈國內「環保制度」出爐〉。《環保政策月刊》，第12卷第1期，2009年1月。

鄧之卿（2014）。〈環保旅館〉。《科學發展》，2014年2月。

魏志屏（2020）。《旅館籌備與規劃》。揚智文化。

羅筱雯（2012）。《台灣綠色旅館認證指標與旅客知覺價值之關聯性研究》。東海大學餐旅管理學系碩士論文。

二、網路部分

https://certifications.controlunion.com/en/certification-programs/certification-programs/green-key

www.ecolabel.eu

www.epa.gov.tw

www.greenkey.global

www.greenseal.org

www.usgbc.gov/Leed

Chapter 3

綠色餐飲管理（外場篇）

林嘉琪

學習重點

1.綠色餐廳人力組織架構
2.綠色餐飲人力資源管理
3.綠色餐飲服務模式
4.綠色餐飲行銷

綠色餐飲大致上可分成食物面、環境面以及管理面等三個層面探討，首先，就食物面而言，宜善用當地食材、嚴選有機栽種以及友善環境的種植方式為佳；其次，環境面而言，應以保護自然環境、節約能源、減少垃圾量、回收資源、減少食物碳足跡排放量為重點；再者，管理面方面，應導入綠色餐飲認證、善盡企業社會責任（CSR）以及員工之綠色實務的培訓為主要的重點。本節將以管理層面來討論綠色餐飲之各項綠色服務相關實務。

第一節　綠色餐廳人力組織架構

一個成功的餐飲事業，需要一個有效率的團隊，團隊中的每位工作人員如何各司其職，擁有相同目標，發揮所長及功能，全仰賴強而有力的組織領導能力帶領團隊往成功的道路前進，當團隊中成員越來越多時則需要組織結構化，分部門管理，且給予員工甄選、獎懲、訓練、考核、薪資結構上明確的遵循規則，即所謂的人力資源管理，員工服從上級主管命令及指示，而管理層愛護珍惜員工，使得組織上下一條心，才能夠達到有效的管理。

環保旅館執行綠色管理時不僅要著重於環境保護之管理，更應注重於服務人員的綠化訓練及管理上，要求全體員工積極為環境保育付出心力，且為改善綠色管理做出貢獻，實際參與環境保護計畫及活動，並落實於日常生活及工作中達到名符其實的綠色生活，另一方面，於人事編制架構中，宜增設專責綠化人員負責計畫、規劃、設計、執行以及定期查核及檢討各項綠化事宜，以落實餐廳綠化管理。

本書以環保旅館為主題，因此組織編制將以旅館編制為主，然而因餐廳規模大小不一，因此人事編制也可以因地制宜，依實際狀況調整架構。

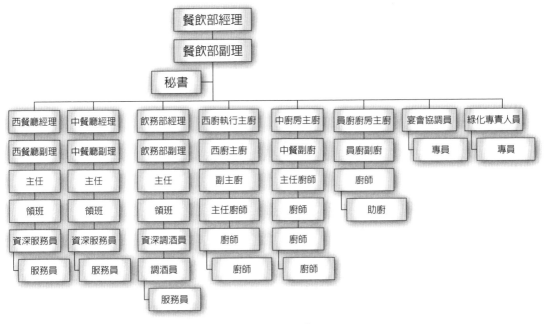

圖3-1 綠色餐廳人力架構圖

 # 第二節 綠色餐廳人力資源管理

餐飲業屬於勞力密集的產業，人力架構除了基本的服務人員外，宜增加一位負責綠化之專責人員，負責擬定綠化計畫、執行並監督餐廳內各項綠色事務，綠色餐廳之人力資源管理工作宜著重下列要點：

1. 強化公司綠化經營及管理理念。
2. 定期舉辦環境保育、自然保護之員工教育訓練，提升員工綠色教育的能量，進而執行融入工作。
3. 與當地餐飲相關科系學校產業合作，提供當地學校產學合作的機會，以及學生在地實習機會。

4.提供當地居民就業機會，減少當地人力資源外流之成本。

5.服務人員之制服應選用吸濕排汗材質，以增加員工工作穿著之舒適感，以減少空調電力的消耗。

6.實際將綠化執行成果納入員工績效考核。

第三節　綠色餐飲服務模式

　　餐飲業之服務模式可依照所提供的菜餚種類、人力結構、廚務設備以及顧客習性來規劃設計一套屬於自己的服務方式，如完全服務模式、半自助式服務模式或是全自助式的服務模式。完全服務模式可分成：美式服務、英式服務、法式服務、俄式服務等，各有不同的特色。然而2020年全球新型冠狀病毒延續發燒，由於台灣衛福部疾病管制署的超前部署，台灣之疫情已趨緩且進入後疫情階段，各行各業已陸續解封恢復中，但是此新型冠狀肺炎疫情已悄悄地改變了顧客的消費習性，如進入餐廳應量體溫、戴口罩、勤洗手、以酒精消毒雙手，且台灣疾病管制署提倡大眾應保持1.5公尺正當室內社交距離，因此，餐廳空間需拉大座位間距離，限制室內用餐人數，亦或是實施預約制度、限制用餐時間。此外，餐飲宅經濟也應運而生，外帶、外送服務、食材宅配或是團購將成為未來餐飲業趨勢，且為一股不可擋的潮流。

　　綠色餐飲著重於節省資源的耗費，提倡自助式餐飲服務模式，不僅可以減省人力、排隊延宕、點餐失誤或是點餐尷尬等問題，且可以增加效率，餐廳外場動線以順暢、乾淨、清潔、明亮為主要訴求，宜種植綠色植物以增添綠意，降低室內溫度，除此之外，應避免使用免洗餐具及塑膠袋過分包裝外帶食物。下列說明綠色餐廳營運服務重點：

一、運用科技智能點餐

(一)利用智能裝置點餐

　　引導消費者使用智能裝置（如手機、平板電腦）進行行動訂餐應用程式（Application，簡稱APP）點餐，可以減少人力使用、點餐失誤、排隊等待的問題，亦可結合廚房的控管系統，如外場接單控管、出菜優先順序排序、廚房出菜確認等，且消費者也可搭配多元支付方式，相當便捷，業者可整合帳務系統、會員管理系統、行銷管理系統等，並可收集消費者相關消費數據，以作為大數據分析之基礎，以利規劃未來行銷策略之發展。

(二)利用機器人送餐

　　結合餐飲機器人送餐、收餐盤之智慧化服務，節省人力又可造成潮流話題，吸引消費者目光及人潮。

(三)善用快速響應矩陣圖碼（Quick Response Code, QR Code）

　　為減少紙張的使用，可將餐廳菜單置入QR Code中，讓顧客利用手機掃入QR Code，直接進入菜單畫面並點餐，不僅節省菜單的製作及外場服務人力，且更換菜單時將更便利，減少物資耗費。

(四)服務感應裝置

　　於餐桌上設置服務感應裝置，消費者需要服務時，即可感應裝置，喚得服務人員前來，盡可能避免浪費過多的餐飲人力。

(五)自助點餐機／點餐平板電腦

餐飲界運用越來越多元的自助點餐機或平板電腦，不僅節省人力，且可以節省結帳時的困擾，也可避免點餐時的尷尬場面，消費者可以輕鬆地自助選擇自己喜愛的餐點，且可自由選擇結帳方式。

(六)自助吧台

提供自助吧台服務，包含餐具、水、紙巾等，並設置餐具回收區，可以節省外場人力。

圖3-2 摩斯漢堡自助點餐機
（林嘉琪／攝）

圖3-3 餐具自助回收區
（林嘉琪／攝）

圖3-4 自助服務區
（林嘉琪／攝）

(七)運用科技打造新型態智能綠色餐廳

　　隨著行動網際網路不斷滲透至人民生活中，新世代的消費者已成為餐飲消費的主力軍，對於手機線上點餐、預訂餐廳、候位、行動支付和機器人送餐等需求，也已經成為消費者選餐廳時的常規選擇。消費者對於餐飲易達性、個性化和品牌化的需求與日俱增，這使得餐廳在功能與服務線上化、消費者體驗持續提升，越來越多的消費者習慣透過網路管道滿足自己對餐飲的各類需求，而綠色餐廳則可利用大數據分析、人工智慧等科技創新實現效率的提高和服務品質的提升，未來網路科技技術對於餐飲行業的滲透將越來越深入，彼此的依賴程度也越來越高。

二、外帶及外送服務

　　近年來，外帶及外送平台服務儼然已成為消費者新的餐飲服務類型，一樣的消費金額，消費者會選擇較為便捷的服務模式。

　　就餐廳運營而言，餐飲的外帶及外送降低店內的能源消耗，如水電費、租金、人力等，應多鼓勵外帶，並且給予自帶容器優惠獎勵；而外送平台服務，對於業者而言只是將成本平移至餐飲平台抽成，使得業者不得不重新檢討餐飲成本比重，例如店面租金，只能捨棄精華地段的店面轉而選擇巷弄內較便宜的店面，消費者對於外送服務的需求已成趨勢，因此業者也只能與外送平台共享餐飲大餅，否則將無法在餐飲業生存。

　　2003年東元集團為了提升員工福利，改善員工餐廳為出發點，決定前進餐飲界，引進了日本知名摩斯漢堡，而如今摩斯漢堡更躍升台灣速食業第二名的佳績，探究其原因，即摩斯漢堡結合東元集團本身

的強大的智慧設備優勢，除了先前開發了行動網路訂餐的應用程式外，在原料端，利用高科技、自動化模式建造了一個植物工廠即為安心智慧農場，時時刻刻監控蔬果生長環境及所需養分，生產有機安心蔬果提供摩斯漢堡所使用，在設備上也講求智慧綠化，以物聯網管理餐廳內的最大耗電電器，即冷氣及冰箱，並採用東元智慧變頻冰箱；在服務端，打造服務型機器人，協助外場送餐、收餐之智慧服務，這樣的跨界結合使得摩斯漢堡超前其他的速食業者，深受消費者的喜愛（資料來源：改寫自蔣曜宇，2020/04/10，數位時代No.3111988）。

圖3-5　摩斯漢堡送餐機器人

 ## 第四節　綠色餐飲行銷

一、服務三角型理論

　　Parasuraman、Zeithaml與Berry（1988）指出，服務品質乃是由顧客根據所提供的服務來評定，然而，提供服務者是第一線員工，因此，顧客滿意程度與第一線員工有著密不可分的關係，若是企業管理者善待員工，那麼員工將提供高品質的服務給顧客，而顧客接受高品質的服務後將會產生高度的滿意度及忠誠度，形成良性循環，反之，則是惡性循環，此服務三角型理論是由Bitner（1995）所提出，如圖3-6所示，強調顧客、管理者及第一線服務提供者是相互影響且密切連結在一起。為了穩固發展，此三者必須良好結合成行銷活動，包含外

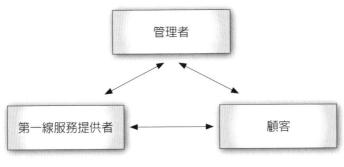

圖3-6　服務三角型模式

部行銷、互動行銷及內部行銷。

(一)外部行銷

　　為「管理者」與「顧客」之間的關係，主要強調在外部行銷的部分，也就是企業對顧客的承諾，然而，所有的企業承諾必須是具備實務性質的，企業不可過度承諾顧客，否則與顧客的關係將會變得不穩定且微弱，企業可藉由廣告、公共關係及促銷活動來執行外部行銷。

(二)互動行銷

　　為「第一線服務提供者」與「顧客」之間的關係，是一種互動行銷，即強調傳遞承諾，企業與每一位顧客的互動即為顧客承諾的成功或失敗；藉由行銷活動直接服務顧客並且實踐企業承諾，因此第一線員工的角色及功能就更顯重要。

(三)內部行銷

　　為「管理者」與「第一線服務提供者」之間的關係，意即提供和改善承諾的履行能力，為了提升服務提供者改善承諾的履行能力，企業必須賦予員工技能、能力、工具和動機提供服務。

Berry與Parasuraman（1991）研究指出，內部行銷是將員工視為內部顧客，目標為滿足員工的欲望及需求，進一步達到企業的目標。Luk與Layton（2002）研究發現，第一線員工比較能夠瞭解顧客的需求，由此可見，第一線員工的服務品質為影響顧客滿意度的重要因素之一。

Akroush等人（2013）指出，內部行銷是由六個構面組成，包含人員招募、員工訓練、內部溝通、員工激勵計畫、工作保障及員工留任。在傳遞優質服務時，「人的元素」扮演了重要且關鍵的角色（Guillet, Yaman & Kucukusta, 2012; Qu & Sit, 2007），因此，為了達到滿足外部顧客的需求及服務品質，內部行銷已成為重要課題；倘若企業善待第一線的員工，那麼相對的員工會減少服務失誤，提供更優質的服務，顧客也將會持續的回購，而企業將可增加營收及利潤並永續經營及發展。餐飲業推廣綠色餐飲時，除了執行商品銷售之外部行銷以外，更應著手於第一線員工之內部行銷以及與顧客之關係行銷，於教育訓練時，應加強內外場之第一線員工相關環境保育的觀念及做法，教導第一線員工善用綠色觀念於銷售業務，並帶領消費者認識更多的綠色環境保育的理念。

除了辦理員工環保觀念教育訓練以外，亦可以針對消費者辦理相關環保講座研習，提供環境教育、環保新知、綠色餐食製作等有意義且有趣味的課題，將可以無形中提升綠色餐飲的企業形象，也可以散播保育環境種子，期待大眾愛護保護大地，讓我們的賴以生存的地球可以生生不息，永垂不朽。

結　論

在綠色餐飲管理中，有很多實務上與傳統餐飲服務業不同的地

方，比方說，Kwok、Huang與Hu（2016）研究綠色餐廳的特質，發現消費者爲了環境保育，願意等待更長的時間、開更遠的路程到達餐廳，以及願意支付更多的餐費，因此，研究結果打破了與以往餐飲業成功的關鍵因素「地點」（location）所扮演的關鍵重要角色的迷思。然而，過去有學者研究環保旅館消費者的購買行爲，結果顯示，環保旅館提供的飯店形象會正向影響顧客的購買態度（Jeong et al., 2014），而購買態度則會影響購買意圖（Han et al., 2009），因此，綠色餐飲管理中應以突顯環境保育、友善環境、愛護自然爲行銷策略，並於實務上澈底執行環保政策，實際做法可參考下列幾點：

1.利用綠建築造成空氣自然流動，達到節約用水及用電。

2.選用省電燈泡、省水水龍頭等。

3.鼓勵外帶，並且給予自帶容器優惠。

4.垃圾分類、資源回收（包含食物回收）。

5.相關電器設備應採用具變頻功能，以節省電力消耗。

本章習題

1.請問綠色餐廳著眼點爲何？

2.請問綠色餐廳人事管理事物應著重於什麼？

3.請問綠色餐飲的服務模式應以哪一種較爲合適？請說明原因。

4.請問何謂服務三角型？請分別說明之。

參考文獻

一、中文部分

高秋英、林玥秀（2013）。《餐飲管理──創新之路》。華立。

楊昭景、馮莉雅（2014）。《綠色飲食概論與設計》。揚智文化。

二、英文部分

Akroush, M. N., Abu-ElSamen, A. A., Samawi, G. A., & Odetallah, A. L. (2013). Internal marketing and service quality in restaurant. *Marketing Intelligence & Planning, 31*(4), 304-336.

Berry, L. L., & Parasuraman, A. (1991). *Marketing Service: Competing Through Quality*. Free Press Inc.

Bitner, M. J. (1995). Building service relationships: it's all about promoises. *Journal of the Academy of Marketng Science, 23*(4), 246-251.

Gilg, A., Barr, S., & Ford, N. (2005). Green consumption or sustainable life? Identifying the sustainable consumer. *Futures, 37*(6), 481-504.

Guillet, B. D., Yaman, R., & Kucukusta, D. (2012). How is corporate social responsibility perceived by manages with different leadership styles? The case of hotel managers in Hong Kong. *Asia Pacific Journal of Tourism Research, 17*(2), 193-209.

Han, H., Hsu, L., & Lee, J. (2009). Empirical investigation of the roles of attitudes toward green behaviors, overall Image, gender, and age in hotel customers' eco-friendly decision-making process. *Int. J. Hospital. Manage, 28*(4), 519-528. https://doi.org/10.1016/j.ijhm.2009.02.004.

Jang, Y., Kim, W., & Bonn, M. A. (2011). Generation Y consumers' selection attributes and behavioral intentions concerning green restaurants.

Int. J. Hospital. Manage, 30(4), 803-811. https://doi.org/10.1016/j.ijhm.2010.12.012.

Jeong, E. H., Jang, S. C., Day, J., & Ha, S. (2014). The imapct of eco-friendly practices on green image and cutomer arttitudes: an investigation in a café setting. *Int. J. Hosp. Manag, 41*, 10-20. https://doi.org/10.1016/j.ijhm.2014.03.002.

Kim, S., Yoon, J., & Shin, J. (2015). Sustainable business-and-industry foodservice: consumers'perception and willingness to pay a premium in South Korea. *Int. J. Contemp. Hosp. Manage. 27*(4), 648-669. https://doi.org/10.1108/IJCHM-09-2013-0400.

Kwok, L., Huang, Y. K., & Hu, L. (2016). Green attributes of restaurants: What really matters to consumers? *International Journal of Hospitality Management, 55*, 107-117.

Luk, S., & Layton, R. (2002). Perception gaps in customer expectations: Managers versus service provider and customers. *The Service Industries Journal, 22*(2), 109-128.

Parasuraman, A., Zeithaml, V. A., & Berry, L. L. (1988). SERVQUAL: A multiple-item scale for measuring consumer perceptions of service quality. *Journal of Retailing, 64*(1), 12-40.

Peiró-Signes, A., Segarra-Ona, M., Verma, R., Mondéjar-Jiménez, J., & Vargas-Vargas, M. (2014). The impact of environmental certification on hotel guest ratings. *Cornell Hosp. Q. 55*(1), 40-51. https://doi.org/10.1177/1938965513503488.

Qu, H., & Sit, C. Y. (2007). Hotel service quality in Hong Kong: an importance and performance analysis. *International Journal of Hospitality & Tourism Adiministration, 8*(3), 49-72.

Chapter 4

綠色餐飲管理（廚務篇）

林嘉琪

　　隨著近年來綠色環保意識抬頭，現代人越來越重視健康觀念，人人期許生活在無毒環境之中，舉凡環境清潔衛生、食品衛生安全、身體健康、延年益壽等議題都是熱門討論話題，加上2020年初COVID-19（新型冠狀病毒）疫情延燒全世界，確診及死亡人數節節攀升，人人聞之色變，各國無一倖免，因此，擁有健康體魄以及安全無毒生活環境，更加為人們所追求的生活重心，因此更彰顯健康綠色餐飲的重要性，本章節以綠色餐飲之廚務管理為出發點，探討綠色餐飲之食品衛生與食物製備等相關課題，從食材、廚房到餐桌上的菜餚都是健康餐飲的概念。

第一節　綠色餐飲起源

　　自十八世紀工業革命以來，大量的自然資源被破壞，漸漸地造成環境的汙染，再者，第二次世界大戰後，全世界人口數急速倍增，所增加的民生需求，將大自然累積數以千萬年的資源迅速消耗，造成許多動物滅絕、臭氧層破洞、地球暖化等嚴重的環境問題，各國政府積極追求發展經濟，無瑕環顧環境汙染對地球所帶來的傷害，因此，世界各國都有環境汙染事件發生，而人們也終將面臨大自然的反撲，自食惡果。在美國，1970年4月22日舉行了第一屆地球日，被視為全球環保運動的轉捩點，當時更喚起了人們的環保意識，要求各國政府重視並改善環境汙染議題，「綠色生活」更是當時所提倡的新生活，「飲食」更是其重中之重，所倡導的建議包括食用有機食品、減少包裝飲料、減少製造過量的垃圾、自備購物袋以及避免使用免洗餐具等，換句話說，當科技越來越進步，人們的生活越來越便利的同時，我們的生活環境也正被嚴重的破壞，是時候該我們檢視如何與大自然之間永續發展且和平共處模式了。

 ## 第二節　綠色餐飲的定義及認證

在台灣雙薪家庭愈來愈多，造就外食人口數越來越多，然而層出不窮的食安問題，從毒澱粉到地溝油，我們能吃得安心嗎？據我國衛福部每年公布的死亡原因，癌症都是居高不下，人人聞之色變，然而研究指出，造成惡性腫瘤的原因為長期的工作或生活壓力，沒有適當的抒壓管道以及正確安全的飲食，皆有可能導致身體的病症，可見安全健康的飲食對於身體的重要性。食物對身體已不再只是熱量、卡路里、營養素的提供，而是直接影響身心靈的運作，吃安全食物有助於穩定情緒，清晰思路，提升工作效率，綠色餐飲即提倡攝取健康安全的蔬食，少油、少鹽、少加工食品、少精緻澱粉等乾淨飲食觀念，期望以健康餐飲的效益慢慢改變我們的飲食模式。

為了提供綠色餐飲，政府相關單位除了加強檢查外，提倡正確的選用食材觀念以及飲食營養教育觀念更是重要，相關單位也輔導業者自我提升，世界各國倡議綠色餐廳認證制度，日本有「在地食材認證制度」、美國有「綠色餐廳」，在台灣，高雄市政府農業局於2013年推動「綠色友善餐廳認證」也都有相當的成效。

國外學者研究綠色餐飲必須滿足3R以及2E，所謂3R即為減少（reduce）、重複使用（reuse）以及回收（recycle），2E即為節約能源（energy）以及增加能源有效性（efficiency）。綠色餐飲被定義為對於環境友善以及有效運用能源的創新設計，同時於菜單上提供當地友善種植或是有機的食材，研究顯示，消費者認為選擇綠色餐飲是基於減少環境破壞；而餐飲業者執行綠色餐飲主要的因素為強化公司形象以及在消費者心中的排序，由此可見，執行綠色餐飲將有助於滿足業者及消費者的需求。

環保旅館

高雄市政府2013年推動綠色友善餐廳，理念如下：

1. 安全食材：所使用的農產品需經過吉園圃認證、生產履歷或有機認證之一，以保障消費者安全以及促進友善在地農業。
2. 資源節省：訓練及教育員工節約能源，包含烹調方式、餐廚設備使用及垃圾分類、資源回收、空間動線規劃以及綠建築設計。
3. 健康環境：提倡舒適安全且重視食品衛生安全、環境保育的餐飲空間。
4. 友善推動：透過採用在地食材（以安全蔬果或五穀為主），促使民眾自發性參與安全（健康）農產品之消費，加速高雄安全（健康）農業發展。

高雄市推動綠色友善餐廳的目標乃是期望藉由政府推動認證，達到響應節能減碳，提供消費者優質餐廳的選擇，並且協助媒合農場及餐廳，創造雙贏；打造綠色友善城市，增加在地認同感以及企業社會責任的目的。

在國際間已有許多國家積極推動綠色餐飲，在美國，綠色餐廳協會（Green Restaurant Association, GRA）提供綠色餐廳的認證，已有五千多家的餐廳得到此認證，積極推行綠色餐飲，GRA協會的認證標準共有七項環境指標，包含省水、垃圾減量、資源回收、永續利用、永續食物利用、節能、化學物品及汙染降低等標準。

在日本，於1990年開始推動「地方認證食品」（ふるさと認証食品），即在地食材的認證，而後在1999年《食料・農業・農村基本法》及2005年《食育基本法》皆繼續延伸其在地食材認證的精神，「在地食材」成為近二十餘年來日本對抗全球化糧食系統最重要的武

器。更明文規定「透過農林水產業的結構改造，構築有效率的糧食穩定供應體系」，其細項之一即為「促進食品產業利用國產食材並推動其技術開發」，目的乃希望普及在地食品認證，藉由促進外食產業利用國產食材，提升糧食自給率，並透過技術開發，支持食品產業使用國產農作物。相關的具體作為如：推動「地域食品認證制度」、推動「地產地消商店認證制度」（如**圖4-1**）、促進外食產業利用國產食材等。

　　2018年台北市文化探索協會正式發起的綠色餐飲推廣運動，搭建農夫與消費者的橋梁，強化健康永續的餐飲觀，期望消費者擁有健康的餐飲環境，辛勤耕種的農夫們擁有長遠的發展空間，其中提出綠色餐廳指標內容包含如下：

1.優先採用當地當令食材。
2.優先採購有機友善食材。
3.遵循永續生態及海洋原則。
4.減少添加物的比例。
5.可提供蔬食餐點。
6.減少資源消耗與浪費。

圖4-1　三条市地產地消推進店標章

第三節　綠色餐飲設備

古云：「工欲善其事，必先利其器」，正確選用餐飲設備，將可提高餐食製作效率且能達到綠色餐飲的要求標準，茲以下列說明：

1. 廚房設備能源使用應以安全、節能減碳為主要訴求。
2. 鍋具選用厚底、受熱均勻且續熱能力強的材質，如不銹鋼或陶瓷材質，以提升烹煮的效能及效率。
3. 善用當地新鮮友善大地的食材，減少不必要的運送成本。

應選用無農藥、無催熟劑、無除草劑之在地綠色有機農產品，或是具有產銷履歷的農產品，因應成本考量，可結合附近志同道合的商家一起訂貨，分擔食物成本，若是環境許可，另一種建議的方式是自種蔬菜，找一塊小地方（陽台或屋頂）種下種子或是盆栽，於第六節介紹魚菜共生的方式乃是現代人結合種植蔬果及養魚的優質綠化方法。

一、廢棄物的處理，遵守垃圾分類，資源回收

依據環保署制訂之「旅館業環保標章規格標準」，其主要審查內容共可分成七大項，包括企業環境管理、節能措施、節水措施、綠色採購、一次性產品與廢棄物之減量、危害性物質管理、垃圾分類資源回收等，其中資源回收政策就是件非常重要的管制重點。

二、有效控制汙水，節省用水

　　主要的汙水來自於廚房之油水、清洗之汙水及廁所汙水，每日營運結束應將廚房設備、鍋具以及地板刷洗乾淨，廚房四面牆壁宜增加給水設備並方便裝置橡膠軟管，以提高沖洗地板時之效率，建議配置熱水水龍頭，可以快速清洗地板油汙，節省水及清潔劑的使用。另外地板應墊高並設有排水水溝，亦可在排水溝中加設出水水柱以及坡度設計，協助汙水快速排出，避免造成積水長苔，廚房內應呈現地板坡度，便於清洗地板時，快速將汙水排出，避免積水及滋生細菌和蚊蟲。除了節約用水之外，可收集洗米水、洗菜水、雨水等，作為清潔地板、清洗馬桶或是澆花之用途。

三、廢油處理

　　由於國人喜好自助餐之餐飲模式，加上婚宴場所之型態興盛，造成許多食物資源的分配不均及浪費，近年來許多不肖廠商，透過不當回收及處理管道謀取暴利，導致廚餘、廢油之回收問題經常浮上社會新聞版面，造成民眾飲食方面的恐慌及不安。

　　廚房內所排放的汙水大多含有過量的油脂，造成嚴重水汙染問題，因應方法如避免使用過量的食用油、分隔處理廚餘和廢油，或是利用熱水預先清洗油汙、使用自製環保洗潔劑都是不錯的方法，另外使用截油槽也可以降低汙染，其能有效分離汙水中的油脂，且每日清理一次或多次截油槽，可以避免產生惡臭及汙染，此法的優點在於成本較低，且無維修保養成本。

　　實際上餐飲業所產生之廚餘及廢油如未妥善處理，對環境確實是汙染來源之一，因此，衛福部106年1月1日施行《餐館業事業廢棄物再

利用管理辦法》，以立法方式推動與管理中大型餐館業事業廢棄物再利用之流程。

首先需依《餐館業事業廢棄物再利用管理辦法》第17條規定，業者於委託清除或再利用前，應先與再利用機構及合法運輸業或公民營清除機構簽訂契約書，廚餘廢油委託對象及再利用用途說明如**表4-1**，餐飲業業者須記錄事業廢棄物清除日期、種類、名稱、再利用數量、再利用用途及再利用機構名稱，記錄並至少保存三年；必要時，衛福部或直轄市、縣（市）主管機關得要求業者提報紀錄與相關憑證。

表4-1　廚餘廢油委託對象及再利用用途

廚餘合法委託對象	領有廢棄物清除許可證之公民營清除機構。
廚餘再利用用途	飼料、飼料原料或有機質肥料原料。
廢油合法委託對象	領有地方環保主管機關核發之廢食用油回收工作證者。
廢食用油再利用用途	肥皂原料、硬脂酸原料、燃料油摻配用之脂肪酸甲酯原料或生質柴油原料。

清除業者或再利用業者，須向環保署申請再利用登記檢核後，始得收受事業廢棄物。餐飲業者若要查詢合法清除機構，可至「清除處理機構服務管理資訊系統」（網址：wcds.epa.gov.tw），點選「各類清理機構」或「廢食用油清除機構」查詢；若需查詢合法再利用機構，則可至「資源再利用管理資訊系統」（網址：https://rms.epa.gov.tw/RMS/）查詢。

業者如經查獲未依規定辦理，地方環保主管機關將依《廢棄物清理法》第52條，處新臺幣六千元以上三百萬元以下罰鍰；經限期改善，屆期仍未改善者，按次連續處罰。

以國際觀光旅館廚餘廢油之管制操作流程為例，除依衛福部規定《餐館業事業廢棄物再利用管理辦法》外，業者需採取下列做法：

1.採專人負責管理，定期記錄並檢視處理廠商清潔運送情形，並追蹤申報作業避免受罰。

2.準備相關儲存設備設施，以避免回收業者處理前，造成營業現場周遭環境產生汙染或異味情形發生。

四、廚餘分隔處理

1.集中廚餘提供給附近的養豬戶，以作為養豬飼料的利用。

2.集中剩餘的蔬菜菜葉或水果果皮製作堆肥，做成肥料或萬用清潔劑，並定期檢討食材耗損率，以提高食材的利用率。

環保署的綠色餐廳計畫

為鼓勵餐館業者配合減廢、節能、省水等環保作為，自101年起推動「星級環保餐館」；102年推動「環保標章餐館」，針對餐飲業者之環境管理、食材與餐點、節能省水措施、綠色採購、廢棄物管理及汙染防治等訂定規範標準。因應國內外對於「食」的環保趨勢，自108年起調整原「星級環保餐館」推動重點，除持續鼓勵餐飲業者除不主動提供一次性餐具外，亦響應優先使用國產或有機食材，及響應惜食政策，提供客製化餐點，如餐點份量減少等，推動「綠色餐廳計畫」。

表4-2為國內學者所提出之餐飲業節能減碳評估五準則。

表4-2　餐飲業節能減碳評估五準則

能源	有效用水	永續食物	廢棄物	永續性家具及建材
・服務場所使用高效率低耗能設備 ・廚房使用高效能低耗能設備 ・辦公室使用高效率低耗能設備 ・設置能源自動管控設備 ・進行能源用量計算	・廚房。洗手間使用低流量水龍頭或噴水閥 ・洗手間使用省水馬桶或兩段式馬桶 ・進行廢水回收再利用 ・降低食物烹調過程用水 ・進行用水量計算 ・餐廳服務時，依顧客要求才供飲用水	・使用當地食材 ・使用當季食材 ・使用有機食材 ・使用簡單環保的方式烹調 ・設立中央廚房集中處理食材，並提供標準化食材 ・減少不必要的盤飾 ・提供合宜分量的食物 ・不使用食品添加物 ・不使用加工食品 ・菜單提供多蔬食且少肉製品餐點	・鼓勵消費者自備餐具，不使用一次性產品 ・進行綠色採購 ・進行辦公室無紙化 ・減少外帶外送產品包裝 ・使用可分解的包裝材質 ・進行垃圾分類及資源回收 ・進行廚餘回收 ・進行廢棄食用油回收 ・使用剩餘食才烹調員工餐	・使用通風、採光、隔熱的建築空間設計 ・使用當地的建材 ・設計順暢的空間動線 ・使用環保塗料 ・使用二手家具

 ## 第四節　食物里程

食物里程（food mileage）是指食物（包含農產、畜產品）從生產地到消費市場，再經過烹調供應到餐桌所經過的運輸距離，而運輸過程中所產生的二氧化碳等溫室氣體將會嚴重汙染環境，也就是從農場至餐桌（from farm to table），越來越多人響應吃在地，吃當季，因為吃在地食物可以減少長程運送所排放的汙染；吃當季，則是可以減少過季食物需要冷藏所產生的耗能，因此低食物里程的優點說明如下：

1.容易保持食材新鮮度。

2.運輸成本較低，包含：

 (1)汽、柴油耗量較少。

 (2)以及降低運輸工具廢氣排放量，可以減少空氣汙染。

 (3)降低車輛耗損及維修費用。

 (4)降低運輸人力成本。

 (5)減低交通阻塞。

 (6)節省運輸時間。

3.減少包裝食材及打包時間。

4.降低食物受汙染的機會。

5.減少食材浪費。

6.支持地產地消，保護在地農業，支持產地經濟。

第五節　綠色餐飲採購原則

執行餐廳綠化除了硬體及軟體的完美結合外，另一項重要的項目即為餐飲採購過程的堅持原則，應包含下列：

1.依不同用途選擇食材種類。

2.採用在地當季食材，避免選用需長途運送的食材。

3.掌控食材產地農情及衛生安全環境。

4.掌握食材加工及儲存方式。

5.避免選購過度包裝食材。

6.包材盡量採用天然可自然分解的材質。

7.採購具有相關認證標章如CAS、GAP之食材。

第六節　綠色餐飲內涵

結合以上所述，筆者整理出綠色餐飲之內涵，包含下列幾點：

1.推廣綠色食物、無公害、安全且無毒之食物。

2.烹調過程：合宜烹調，減碳且少汙染。

3.綠色經營：從食物採購到餐桌食物，以保護環境生態為前提。

4.選擇合乎安全的器皿，避免使用一次性器皿、用具或塑膠袋。

5.清潔用品合乎衛生、環保、無毒洗劑。

6.提供優惠給自備餐具的顧客，並加以鼓勵。

7.貼心提醒顧客避免浪費食物。

8.餐飲空調適宜，減少能源浪費。

9.地產地消，降低食物里程。

10.適當食材運送避免及儲存，避免造成食物耗損。

11.使用節能燈具，採用綠建築，通風，明亮自然光。

12.適當處理廚餘及廢棄物再利用。

13.提升用水效率，以及保育水資源。

14.提高食材的利用率，避免浪費。

15.加強員工綠化教育。

環保清潔劑製作方法

一、製作材料

1.取柑橘類水果之果皮放入乾淨玻璃瓶，漬泡酒精約三天即可完成橘皮精油。

2.清水1000 c.c.。

3.起泡劑100 c.c.。

4.橘皮精油200 c.c.。

5.蘆薈甘油100 c.c.。

6.粗鹽100 g。

二、使用方法

1.將上述材料（2～6）放入空瓶中，攪拌均勻即可稀釋使用。

2.稀釋後之清潔劑可以加入適量的白醋，清潔力更強，可以用於刷洗衛浴設備、馬桶或是廚房鍋具、水槽、水龍頭等較汙穢的地方，利用噴瓶先噴於欲清潔的器具上靜置十分鐘，清潔效果更顯著。

免洗筷的迷思

　　免洗筷的材質一般是竹子，由於竹子的本身是綠色，生產者會用亞硫酸鹽浸泡將綠色竹子變為淺黃色或者白色，繼續用硫磺燻蒸，加熱後會昇華為二氧化硫，其氣體會氧化筷子本身竹子的綠色或者黑色霉斑等，相關規定中允許使用食品硫磺，不能使用工業硫磺燻蒸。工業硫磺中含有汞鉻等重金屬，對身體的神經系統、血液系統、骨骼有影響，對呼吸道、胃黏膜有刺激作用，嚴重會導致中毒。另外為了拋光提高光澤度，筷子在製作過程中會加入石蠟攪拌，然而石蠟遇熱遇油會溶解出致癌物質環芳烴，嚴重影響身體健康。化學物質的危害是一個量的累積過程，偶爾使用可能不會出現大的問題，經常外出用餐，頻繁的使用危險就會大大增加。

第七節　綠色餐飲友善農法

近年來有機農產品越來越受到消費者的喜愛，蔚為風潮，而有機農業主要的理念為依循大自然法則的一種生產方式，使用天然資源且永續再利用的概念，友善大地，不使用化學農藥、肥料、生長激素，讓土壤不受到汙染且回復到原來的生命力，依照季節的循環以及土壤屬性種植出適合的作物，而此即為綠色餐廳選用食材時之首選，以下將介紹一種新興的綠色餐飲友善有機農法──魚菜共生，可以同時解法土地不夠或汙染的問題。

魚菜共生有機農法

何謂「魚菜共生」？是在水池中養魚，魚的排泄物會釋放出高濃度的阿摩尼亞，經硝化菌等益菌分解轉化成氮之後，變為蔬菜的養分，菜根吸收、過濾了廢水中的有毒物質，變成乾淨的水再導回魚塘，自成一套「魚幫菜，菜幫魚」的良性循環系統，是一種新的農法，澆水、換水或是施肥，成本精簡，且節省水資源，不需大面積的土地，在寸土寸金的都市提供自給自足的可能，不僅解決未來的糧食危機問題，同時也能減少食物里程，也可謂持續循環型零排放的低碳生產模式，形成生生不息的小小生態圈。

魚菜共生有機農法主要的優勢是節約用水，養殖的魚及種植的蔬果新鮮且安心，系統循環自給自足，小到居家系統，大到商業化生產，因此，綠色餐廳可採用此法生產餐廳所需之蔬果，以達成各項綠化的標準，為節能減碳的好方法。

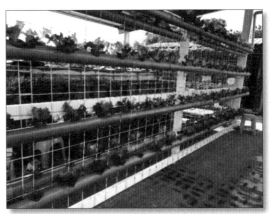

圖4-2　魚菜共生（林嘉琪／攝）

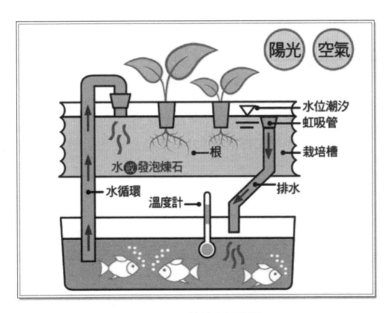

圖4-3　魚菜共生原理圖

　　坊間已有些餐廳開始利用小空間自己種菜供應餐廳所需的蔬果，利用此魚菜共生的方式也可以養殖魚，既可達到環保又可以綠化，節省成本，相當值得推廣。

環保旅館

🌱 第八節　綠色餐飲未來發展趨勢

　　溫室效應造成全球暖化，氣候異常，已是全人類要共同面臨的課題，環境保育更是全世界公民應從自身做起的環保風潮運動，任何保護環境、減少碳排放量的舉動都是綠化樂活的目標。

　　行政院主計處統計資料顯示，民國108年平均每戶消費支出是82.9萬元，餐廳及旅館就占了其中的10.2%，顯示我國消費者已開始追求生活品質的提升，近年來國人外食比重日趨增加，餐飲業未來若能漸漸走向綠化，對於環境保育及消費者的健康將有很大的助益。

本章習題

　　1.請問綠色餐飲定義為何？請詳細說明之。

　　2.請問高雄市於2013年設置綠色餐廳之認證，其標準為何？
　　　請說明之。

　　3.何謂食物里程？低食物里程的優點為何？

　　4.何謂魚菜共生？其優點、缺點為何？

參考文獻

一、中文部分

《餐館業事業廢棄物再利用管理辦法》，衛生福利部106年1月公布。

胡夢蕾（2014）。〈餐旅的科學與技術：營造綠色餐廳的夢想〉。《科學發展》，第494期，頁14-18。

蔡毓峯、蕭漢良（2020）。〈廚房規劃與管理〉。揚智文化。

二、英文部分

Gilg, A., Barr, S., Ford, N. (2005). Green co.nsumption or sustainable life? Identifying the sustainable consumer. *Futures, 37*(6), 481-504.

Jang, Y., Kim, W., Bonn, M. A. (2011). Generation Y consumers' selection attributes and behavioral intentions concerning green restaurants. *Int. J. Hospital. Manage, 30*(4), 803-811. https://doi.org/10.1016/j.ijhm.2010.12.012.

Kim, S., Yoon, J., Shin, J. (2015). Sustainable business-and-industry foodservice: consumers' perception and willingness to pay a premium in South Korea. *Int. J. Contemp. Hosp. Manage, 27*(4), 648-669. https://doi.org/10.1108/IJCHM-09-2013-0400.

Peiró-Signes, A., Segarra-Ona, M., Verma, R., Mondéjar-Jiménez, J., Vargas-Vargas, M. (2014). The impact of environmental certification on hotel guest ratings. *Cornell Hosp. Q, 55*(1), 40-51. https://doi.org/10.1177/194)89465513503488.

三、網路參考資料

https://greenliving.epa.gov.tw/newPublic/GreenRestaurant

環保旅館

https://www.dinegreen.com/certification-standards
https://www.myfarm.com.tw/about_6.htm
https://www.newsmarket.com.tw/blog/41586/

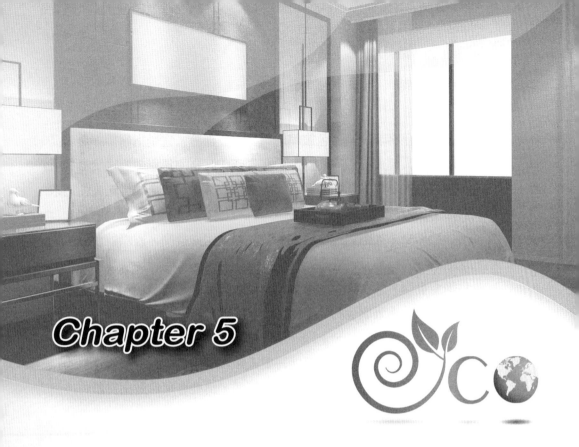

Chapter 5

環保客房管理實務

李欽明

「綠色客房」是綠色旅館的重要組成部分。它是指旅館客房產品在滿足客人健康要求的前提下，在生產和服務的過程中對環境影響最小和對物資消耗最低的環保型客房。綠色客房是二十一世紀人們追求回歸自然的必然結果。

近年來，人們對全球環境的關注程度明顯提高。國際社會越來越意識到，人類為了自身及後代子孫的利益，必須明智地管理資源，但科學愈發達，生產工具愈進步，產品能大量又快速製造，造成大量又快速消費，導致環境的汙染和破壞。接踵而來的諸如臭氧層破洞、溫室效應（氣候暖化）、土地汙染、熱帶雨林減少、物種滅絕等嚴重問題，人類才意識到，永續發展需要人類和環境建立一種彼此互依的和諧關係。倡導綠色消費，推行綠色管理，為社會環保做出貢獻將成為現代旅館發展的必然趨勢。

由於傳統旅館浪費資源的缺點日益顯露，這個時候一個新形勢的旅館脫穎而出──「綠色旅館」（又稱環保旅館）。在世界綠色化浪潮的推動下，旅館為了自身可持續發展，也做出了一些調整。發展綠色旅館成為一種新風尚，堅持安全、環保、健康的原則，進行成本控制，實現資源利用最大化。客房是旅館經營中的重要部門，客房的發展也影響著旅館的發展。綠色客房的建設既有利於節能環保，也能減少資源的損耗，實現永續發展。我們應該順應全球「綠色浪潮」的推動，關注旅館業的發展，提倡「綠色客房」，推動旅館行業的轉型和升級。

第一節　綠色客房背景淺析

「綠色」這個語詞，我們通常用來比喻環境保護、回歸自然、生命等含義。根據這個意思，旅館業出現了大家已經聽說過的綠色旅

館。而在綠色旅館中，綠色客房是其中最重要的組成部分。

　　戰後的二十多年中，世界環境發生了重大的變化，使人類面臨著一系列生存危機的挑戰。到二十世紀六○年代末，人們開始意識到保護和改善環境已經是一個迫切的任務。1972年聯合國發表了《人類環境宣言》，向世界呼籲保護環境的迫切性。

　　到二十世紀八○年代，越來越多人已警覺到自己生存的環境正在遭到破壞和汙染，人們渴望恢復到藍天、綠地、水清、安靜的美好生活環境中。起初由歐洲發動了一系列追求人與自然和諧共處的綠色運動，並向各個方面擴展，逐漸在全球掀起一股綠色浪潮。例如綠色標誌、綠色產品、綠色食品、綠色企業、綠色消費等，綠色旅館——尤其是旅館主體的綠色客房，正是在這綠色浪潮下應運而生的。我們可以從旅館業者與消費者方面來闡述：

一、旅館業者方面

　　觀光業者不管在能源或水資源方面的使用都屬大量，所以採取環境管理已是目前重要的課題之一。國外較常用在觀光事業的環境管理技術，其中一項則為環境稽核（environmental auditing）。學者Parviainen等人於1995年提到觀光產業的環境或生態稽核包含環境管理方面（如公司環境、採購政策、員工環境培訓上的溝通）和自然環境方面的衝擊（空氣、水、土壤、地下水、噪音、能源使用、水管理及廢水系統）。同時指出環境稽核是公司環境管理系統不可或缺的一部分。由此可知，國外旅館業早已警覺對環境造成相當負面衝擊，陸續採取節省資源行動，並運用環境管理系統來評量旅館在環境保護上的實踐情況，而以環境保護為基本前提，強調對環境衝擊最小下，國外的綠色旅館於是應運而生。

　　我國環保署為順應世界環保趨勢，特參考國際先進國家實施環

保標章之經驗，及國內標章制度，於民國81年推動環保標章制度，並核發環保標章使用證書，廠商可於產品或包裝上，標示環保標章圖樣（如第二章**圖2-6**），供民眾採購辨識，透過環保標章制度，鼓勵廠商設計製造產品時，考量降低環境之汙染及節省資源之消耗，促進廢棄物之減量及回收再利用，同時喚醒消費者慎選可回收、低汙染、省資源之產品，以提升環境品質。環境保護署於2008年12月公告「旅館業環保標章規格標準」並開放環保旅館的申請，旅館業如觀光旅館、一般旅館、民宿、商務旅館、山莊、會館、汽車旅館都被列入申請範圍內。「環保旅館」除符合環保標章「低汙染、可回收、省資源」理念外，同時將有效降低營運成本、創造市場區隔，已逐漸蔚為國際新風潮，相信更多的旅館將投入環保運動。

二、消費者方面

對於旅行途中的住宿來說，從旅館進入客房的那一刻，就相對開始耗損旅館內的各項能源，如空調、照明、電梯等電力能源的消耗，或者餐廳、浴室盥洗等石化燃料與水資源的消耗，與一次性廢棄物處理的影響。在旅館的任何服務空間裡（客房居主要空間），皆有能源消耗的情況產生。而隨著環境保護之議題逐漸受到關注，越來越多的消費者開始重視環境與生態之保護和自身的健康。外國學者研究指出，多數消費者對於綠色環保抱持著正向態度，且樂於選擇從事環保行為之旅館及其產品服務，甚至願意支付額外之費用，使其達到環境保護之目的，並致力於環境保護之作為。綠色旅館的推動，不管從旅館的設計、設備的管理與維護、產品的製作、服務流程的設計，或者管理策略上的因應與改善，都需要各方面的配合才能達到綠色旅館之目標。更重要的是，消費者的需求與消費價值的認知，才是旅館在綠色管理及策略規劃與執行的重要參考。以我國現況而言，消費者與旅

館業者環保意識雖有長足的進步，但仍有很大的空間致力於綠色旅館的推動，同時亦能有助於綠色觀光之推展。

第二節　綠色客房的含義

綠色旅館是指旅館在接待消費者的服務過程中，為社會提供舒適、安全、有利於人體健康的服務產品；同時最大限度地減少對環境的破壞，合理利用資源，保護生態環境。作為綠色旅館要求如下：

1. 建設旅館時力求對環境的破壞最小。
2. 旅館設備運行時對環境的影響減至最小。
3. 將旅館的物質消費降到最低。
4. 飯店向社會提供滿足人體健康要求的產品。
5. 飯店積極參加社會環境保護活動。

客房是旅館的主體，由此可知，綠色客房建立的根本目的是滿足消費者對清潔、安全、健康、舒適的居住環境的要求，這一要求所包含的內容是非常廣泛的，它可以引申以下基本標準：

1. 客房內提供給人使用的用品及家具是清潔的、無汙染的。
2. 客房是安全的，包括客房設備安全、客房提供的器具和飲用水安全、保險箱及門鎖可靠、消防安全等。
3. 客房的健康要求是指客房內無病毒、細菌等汙染，室內空氣是清新的、無化學汙染、氧含量滿足人體要求等。
4. 客房的舒適要求是指客房家具的人性化設計、合理布局、室內無噪音干擾、良好的採光和照明。
5. 為滿足上述要求而採用的設備設施、能源、原材料等都是環保

型的。

　　綠色客房的定義是根據現階段客房存在的問題而提出來的。首先是房間的化學汙染問題。旅館建築物的裝修是全面性的，也是一項大規模的工作，在裝修時使用的汙染建材和黏著劑、油漆等，這些汙染物會逐漸揮發，在客房內瀰漫聚集達到一定的濃度，就會危害人體健康。標準中強調客房要有空氣淨化裝置，主要是考慮旅館在已經使用有汙染的建材之狀況下，透過良好的通風，降低室內汙染物的濃度，滿足人體健康需要。標準中涉及的另一個與客房室內空氣品質有關的問題是抽菸的煙霧汙染問題。根據標準，綠色客房就是無菸客房，應宣導顧客禁菸，以減少煙霧及其產生的有害微粒子附著於房內，危害住客健康。噪音汙染則是針對旅館客房噪音超標而提出的，客房噪音主要來自客房內設備的噪音和客房外設備的運轉、人員活動、交通工具等引起的噪音。

　　房內物品的使用，要求物品本身及物品的使用過程能滿足合理利用資源，保護生態環境的要求。在客房要求中須減少一次性用品的消耗，就是針對綠色客房標準而建議的措施。

第三節　綠色客房的建立

　　綠色客房的建立是一個有步驟、有規劃、有系統的工程，對大多數旅館而言，綠色客房的建立是一個長期改進的過程。因為客房已經成形，對客房的改造是逐步進行的。

一、旅館可以分步驟來建立眞正優良綠色客房

為落實建立眞正綠色客房，可分下列步驟進行：

(一)透過加強管理提高客房的清潔衛生標準

清潔衛生是客房的基本要求，但這一要求並不能充分得到滿足。綠色旅館建立是因為節約資源的需要而減少客房布巾品的洗換要求，但這不能降低布巾品清潔衛生的要求。布巾品在洗衣房洗滌時，洗滌設備必須按照原有的要求運行，不能因為所謂節能或其他的目的擅自簡化設備的運行程序，以致不能達到洗滌的要求。清洗後的布巾品應妥善保管，更換時要注意操作規範，避免二次汙染。客房中的窗簾、地毯、床靠背、椅墊套等都是在清潔計畫中，因此常常由於管理不力成為清潔衛生的死角。這些地方對病原體和其他汙染物的吸附能力較強，嚴重影響客房的衛生品質。

(二)透過加強維護提高客房設備設施的運作品質

客房設備的安全、減少雜質汙染等問題的解決，主要依靠對客房設備設施的良好維護。設備安全包括設備無漏電、漏水，不會出現設備的爆裂、破損、掉落等現象，不會絆倒、撞到客人，客房的電子門鎖系統和保險箱是完好有效的，以保證客人的財產安全。客房的雜質主要來自客房設備的運作，而且往往是因為設備安裝缺陷或運行不暢造成的。所以，客房設備的維護保養可以提高設備的運作品質。維護保養工作與旅館工程管理狀況有關，設備使用、操作的員工能正確使用、精心維護設備，工程部員工維護保養技術水準較高，飯店設備的運作相對較好，反之就比較差。

(三)實施專門化的操作過程

為改善客房環境,許多旅館在客房內增加綠色植物、花卉等,這些室內飾物的增加在專門化操作過程須嚴格要求,如植物的養護要求等,否則,這些飾物不但不能增加客房的舒適感,反而增加了客房的汙染源。

對無菸客房的管理也需要類似的專門化過程。在實際運作中,旅館並不能阻止客人在禁菸客房內吸菸,但是,禁菸客房在出售前必須對客房進行全面清潔,去除菸味,為下一位入住客人提供良好的住宿空間。

(四)根據客源市場的需求提高客房的舒適度

客房的家具選擇和裝潢布置是針對旅館的客源市場來的(即旅館的等級與定位),並不是根據旅館員工的喜好決定的。不同的客人對客房舒適度的要求不同,因此客房的裝潢布置是有差異的。尤其是床的舒適程度、照明、寫字桌、洗臉台的高度等,與客人的舒適度是密切相關的。

(五)在旅館的整體改造中逐步提高客房的環保性

綠色客房在能源系統、水系統、熱系統、空調系統、廢棄物系統、音響系統、光線系統、建材系統、綠化系統等方面都有相當的要求,這些系統的改進對已經既成的旅館而言是比較困難的,可以在今後的系統改造中逐步實現。

二、綠色客房的維持

綠色客房在建立後需要經常維護，否則它的環境績效不能得以保持。同時，綠色客房是一個發展的概念，如何使綠色客房滿足發展的要求，也需要對綠色客房進行維持。綠色客房的維持主要有以下兩方面的工作：

(一)建立相應的管理制度

綠色客房的管理是一系列的系統工程，它需要有效的管理制度來保障，管理制度應包括有關的職責、管理要求、操作規範控制機制。其中控制機制是非常重要的，因爲很多的操作過程對工作結果的影響很大，對這些過程的控制比對結果的控制更重要。

(二)建立相關的資訊系統

綠色客房在管理中需要建立兩方面的資訊系統，一是有關客人的住宿系統，就是客史檔案（guest history），二是有關綠色客房維護的資訊系統。客史檔案是綠色客房滿足客人各種要求的前提和基礎，而維護資訊系統是設備得到良好維護的基礎，是設備正常運行的前提。

第四節　客房一次性消耗用品發展思路

旅館客房內一次性消耗用品的使用，反映了社會物質的豐盈和旅館人性化的服務。特別是在高檔旅館中的一次性消耗用品，包裝愈發講究精緻，被當成一種時尚，一種追求。然而隨著時代的演變，如今

取消一次性消耗用品將成一種趨勢和潮流，這不僅僅是從物質和經濟角度來考量，更是消費理念的提升與環保意識的抬頭。因為，旅館一次性消耗用品在為顧客提供方便的同時，也存在著嚴重的浪費現象，取消一次性消耗用品，可以在一定程度上減少固體垃圾量，降低二度環境汙染，節約資源與消費成本。

儘管一次性消耗用品不環保的觀念已經深入人心，但實務上對住客取消牙膏、牙刷、梳子、洗髮精、沐浴乳、潤濕精、拖鞋、刮鬍刀、浴帽、香皂等，對多數顧客仍會感到不方便，甚至投訴。由於旅館業界競爭激烈，業者擔心引發顧客的不滿，尚不敢貿然取消一次性消耗用品的服務，這在國內外是不爭的事實。

關於旅館是否取消這些隨身用備品的問題，現在已成旅館業的焦點問題。牙刷、洗髮精、香皂等，這些為廣大顧客帶來便利的旅館一次性消耗用品，如今卻成為節能環保的大敵。

一次性消耗用品的控制

旅館現有的一次性消耗品有近二十種，這二十種是否都為住客所需？實際上並非如此，以下幾種情況相信大家都曾發現：

1. 牙刷一般都與牙膏成套包裝，這對於續住客人來說較為浪費。一般與牙刷配套的牙膏為6公克，一早一晚刷一次已經沒有了，牙刷可以繼續使用，但因為沒有牙膏的緣故還是要拆開另一副才可以，因為這樣的關係無形中加大了一次性用品的消耗，既不節能，更不環保。

 建議：(1)將牙膏單獨放置（因其本身就有包裝，無需另行處理），減少不必要的浪費；(2)針對入住時間超過三天的房間專門配備45～60克的牙膏。

2. 客房內的針線包使用率較低，也較為浪費。且針線包內所附棉線較少，顏色多達五種，需要某一種線時如不夠還需另拆一包，所有的針使用一次便扔掉了。

 建議：在房務中心備好針線盒，裡面有充足的各色棉線、不同型號的針、小剪刀等，住客有需要時可提供免費租借服務，所有的針及其他物品均可重複使用，取消客房內配備一次性使用的針線包。

3. 客房內提供的小香皂是浴室不可或缺的備品，可供住客洗手或盥洗等。但大部分情況下住客不會將一整塊香皂都使用完，有些甚至拆開洗過手後就不再使用它了；依經驗，一個淨重30克的小香皂，平均客人每次只使用約五分之一，由於大量的團體客及散客在旅館停留時間只有一天左右，剩餘五分之四在清掃房間時只能更換掉。回收後的香皂因體積較小，清潔效果不佳，回收的價值大打折扣，或乾脆不回收而直接當垃圾處理。

 建議：(1)將香皂換成可重複使用的洗手液，瓶裝後放置客房內，減少浪費；(2)如果住客需洗滌小件衣物，可在浴室提供有償的小袋包裝洗衣粉，方便住客使用。

4. 女用清潔袋的使用率不僅低，而且無實際意義，建議撤掉。

5. 客房便箋夾內放置的信封分為普通信封和航空信封，但全年的使用量很少，有部分是因為住客翻閱時造成的損壞，都是一種浪費。現今與人聯繫的管道不但多樣而且快捷，書信時代已經過去。

 建議：在大堂公共區域、商務中心放置信封，如賓客需要可自行拿取，無需放置客房。

但在「旅館一次性用品統一提供」的發源地——歐美日各國，隨著節約、環保意識的逐漸普及，越來越多的旅館開始減少一次性日用品和消耗品的提供。

以北美為例，許多星級旅館和連鎖旅館不提供一次性拖鞋，洗髮精和沐浴乳改用大罐裝（這樣客人用不完時，新的客人可以接著用）。即便仍然使用小包裝備品的旅館，也會在客房提示中鼓勵客人「用不完帶走」，以免浪費和製造垃圾。

然而，減少一次性日用品和消耗品的供應，畢竟容易給客人以「服務降級」的暗示。對此國外大多數旅館集團採取的是「一次性消耗品減少、服務不減少」，加強在諸如客房打掃、床具清潔等方面做足功夫，減少住客不滿情緒，逐漸讓旅客養成「自帶部分日用品」的習慣。

2019年5月12日中國大陸上海市文旅局公布了「關於本市旅遊住宿業不主動提供客房一次性日用品的意見」，規定自即日起該市各旅館將不再主動向住客提供牙刷、梳子、刮鬚刀等一次性日用品。

必須注意到，由旅館提供一次性消耗品由來已久，習慣一旦形成，改變是有一定難度的。對此，規則制定的機構需做好宣導、解釋工作，減少公眾抱怨和誤會，盡可能降低旅客不便。

據部分旅館對媒體解釋，「不主動提供」並非不提供。如果旅客需要並提出要求，旅館仍會及時提供所需日用品（包括時下很多歐美旅館也是如此做法）。這是個較妥善的折中、過渡方案。

但與此同時有關方面和旅館方也應積極宣傳「減少旅館一次性消耗品供應」的意義，積極幫助旅客理解新規定，儘快形成新的旅行習慣，以免因「不主動但不拒絕供應」的「但書」，最終流於形式，達不到預期效果。

一、顧客對旅館一次性消耗用品的依賴因素

一般而言，旅館住客已習慣了方便的一次性用品，既然花錢消費，認為館方擺放在客房內是理所當然的，住客使用也是應該的。茲分為兩方面敘述：

(一)安全因素

　　一次性消耗品在旅館客房中的確擔當了一個頗爲重要的角色，理由是因爲第一次個人使用，未經他人使用過，無其他衛生或傳染病之虞，所以對這些消耗性備品的倚賴認爲是理所當然，人們普遍認爲使用旅館一次性消耗用品更符合衛生與安全原則。不僅如此，旅館的大、中、小毛巾、床單、枕頭套等也是天天換洗，主要原因是旅館爲公共性場所，人們在旅館住宿時大多顧慮衛生或傳染病問題，所以旅館一次性消耗品的提供完全消除了顧客此方面的疑慮。

(二)便利因素

　　旅館一次性消耗用品讓客人隨用即有，非常方便，住客普遍認爲旅館的客用消耗品是必備的。旅館客人大部分是出差或旅遊，本來外出就要帶不少的東西，若還要帶漱洗用品、拖鞋等會覺得麻煩。而旅館爲客人準備了梳子、沐浴品這類東西會使客人感到很方便，這樣妥善、周到的旅館是非常受客人歡迎的。如果旅館一次性消耗用品退出市場，必然會使住店客人感到諸多不便。

二、旅館一次性消耗用品的影響

　　客房一次性消耗用品造成的影響，茲分爲三方面敘述：

(一)造成資源浪費

　　旅館提供的一次性日用品爲旅客帶來方便的同時，驚人的浪費已經成爲大家有目共睹的事實，牙膏、香皂是旅館裡浪費最嚴重的一次性物品。尤其是一次性香皂，一塊大約重30克，客人入住一天一般

只使用五分之一左右，剩下的就連同包裝一起扔掉了，第二天再換新的，牙膏、沐浴乳等也是如此。這不僅造成嚴重的資源浪費，而且對其焚燒或者填埋都會造成新的汙染源，加重了環境汙染治理的壓力。對資源的充分利用和環境保護有很大的負面影響，所以，降低一次性用品的更換頻率、減少一次性用品的提供種類、朝著環保的方向去努力已經成為業界的共識。

旅館客房除了提供的牙刷、牙膏、沐浴相關用品，還有保麗龍拖鞋、浴帽、刮鬍刀等多種備品，以一天全國大小旅館使用的數總量而言，再加上沒有使用，卻因漱洗受潮而被廢棄的備品，那麼，數量一定相當龐大驚人。光想像這些塑膠製品與化學物質以及天天洗滌的布巾類，其耗費的水、電資源，不禁使有識人士要大力呼籲節約資源，畢竟，地球只有一個，資源是有限的。

(二)造成經營成本增加

旅館一次性消耗用品的支出平均約占旅館總成本的十分之一。如果以100間客房的旅館而言，以住宿率60%計算，每件一次性消耗品平均單價10元以上（牙具、沐浴乳、洗髮精、擦鞋油等），光是單人房林林總總消耗性備品通常擺上兩套，一天營運的耗用，必定所費不貲，一年累積下來的數字更是驚人，旅館經營者在採購一次性客房用品時，除了考慮產品成本外，通常會忽略一些附加成本，例如：水管堵水問題、用水問題、洗滌次數等，這些也應該在採購時考慮進去。旅館市場競爭日趨激烈，平均房價年年下滑，對即將步入微利時代的旅館界來說，減少使用旅館一次性消耗用品的支出也是降低成本的最佳方式。另外，旅館在處理這些一次性客房用品時需要投入大量的人力和物力，這些都必須計入成本。當然，旅館業者不主動提供一次性用品，也不是絕對的不提供，如果客人確實有需要，旅館可以有償提

供，但價格只能收成本價。最關鍵的是，在不提供一次性用品後，應該把房價降下來，回饋給客人。

(三)造成環境的破壞與汙染

旅館一次性消耗用品大多為塑化原料製成，一旦用後被丟棄，在自然界難以分解，不管焚燒或掩埋，這麼多的塑化產品最終進入了大氣、河流、海洋和土壤，將會給環境帶來多大的汙染，恐怕不是簡單算術能夠計算得清楚的！這不僅是一家旅館如此，全國、全世界的旅館累計起來將更加驚人。這也僅僅是塑化用品本身，尚不包括它的外包裝和其他一次性用品，這些包裝及用品不是塑膠的，就是棉的、紙的等。以紙為例，紙包裝需大量木材生產，使森林受到前所未有的破壞，不但土地沙漠化、全球氣候變暖、臭氧層破壞、海水倒灌、酸雨、土石流、山崩等災害莫不與森林面積減少及土壤含水量不足有關。除了對其回收利用外，只能靠焚燒或深埋來處理，成為人人嫌棄的汙染。

(四)對人體健康的威脅

根據市場的調查統計，在旅館一次性用品的使用率方面，拖鞋最高，超過90%，其次是牙刷，達80%，然後是香皂，約占70%；再其次是洗髮精、沐浴乳，占50%～60%；其他如護理包、擦鞋布等使用率都較低。

香皂、洗髮精和沐浴乳等化學物本身包含和棄置於環境後會產生許多汙染物，總稱為環境激素（EDCs）。早在2013年2月19日，世界衛生組織（WHO）和聯合國環境規劃署（UNEP）聯合發布的報告中，已將環境激素定義為「一種對人類健康和環境的全球性威脅」。

不只是在香皂、洗髮精和沐浴乳中存在大量的環境激素，而且

其他一些衛生和護理產品中也包含大量的環境激素，如潤膚乳、香體劑、面霜、潤唇膏、卸妝乳、漱口水等產品。在世界上的許多國家，尤其是使用香皂、洗髮精、沐浴乳、潤膚乳、香體劑等妝衛產品較多的國家，人們體內貯存和蓄積的雙酚A、鄰苯二甲酸酯都較高。不僅旅館應當逐步減少一次性妝衛用品，就連人們平時的日常生活也應當減少妝衛產品的使用，以防大量的環境激素既危害人，也危害環境和生態。

旅館綠色客房案例

2010年威斯汀酒店集團（Westin Hotels & Resorts）也開始設置綠色客房，下列就是其綠色客房的具體內容：

旅館為了促銷綠色客房，還規定凡是入住綠色客房，並且每天消耗的碳足跡（carbon footprint）不大於6.28公斤，就可以獎勵客人500會員積分。

1. 首先客房使用低流量的水龍頭，這樣可以節約水資源外，還減少生產熱水所需的熱能需求。
2. 關於水資源，客房還用大家熟知的中水系統，將生活產生的廢水，洗衣、洗手及洗澡水進行回收用於沖廁。
3. 電力設施方面，旅館使用了高效照明設備，直接減少了80%電能消耗，同時減輕空調系統的負荷。
4. 馬桶上有兩個按鈕，可以選擇3公升或者6公升的水量，按需求決定。
5. 垃圾分類項目，鼓勵住客在入住期間將「可回收」、「不可回收」垃圾加以分類處理。

6. 無效能源監控裝置，可以觀察到入住期間所有消耗的碳足跡。

7. 除此之外還有一些小的步驟同樣可以節能，例如客人進入浴室時燈會自動打開，出來時燈會自動關閉。當白天打開窗簾時，光線足夠，落地燈會自動關閉。

8. 綠色客房還有特殊的自動化，就是普遍使用節能燈，光線較暗一點，但是在寫字檯、電視周圍不會暗，因為那樣可能會影響視力。

註：威斯汀酒店是美國一個國際性連鎖酒店品牌，它是屬於喜達屋（Starwood Hotels & Resorts Worldwide）集團。威斯汀是喜達屋集團中歷史最悠久的酒店品牌，而其據點分布是第二多的，僅次於集團中另一個國際連鎖品牌喜來登。威斯汀的總部在美國紐約White Plains。

結　論

　　綠色客房是綠色旅館的重要組成部分，它是指旅館客房產品在滿足客人健康要求的前提下，在生產和服務的過程中對環境影響最小和對物資消耗最低的環保型客房。首先旅館要將永續發展理念（sustainable development）作為經營管理方針，把傳統的依賴資源消費的「資源—產品—汙染物」的簡單流程，轉變為依靠生態型資源的「資源—產品—再生資源—再生產品」的回饋流程來發展的經濟型態。綠色客房是二十一世紀人們追求回歸自然的必然結果。這是一項持久的工作，客房部員工要從觀念上改變，在客房服務與管理工作中要有「綠色」意識，在具體細節上顯現出綠色客房的價值。

　　一般來講，創建綠色客房要做好以下幾個方面的工作：

一、提高客房空氣品質

旅館建物是封閉式建築，新鮮空氣主要由旅館通風系統進行輸送。若沒有通風系統，就與綠色客房的活動宗旨背道而馳。

二、降低客房噪音

一是要求在設計時採取必要的措施，如採用隔音建築材料、隔音窗簾等；二是降低通風扇、電冰箱、抽水馬桶的噪音。

三、減少對資源的消耗

客房內先製作一張精巧的小卡片放在床頭櫃上，卡片以中、英兩種文字寫上：「敬愛的貴賓：為減少對資源的消耗及對環境的汙染，您若認為今天的床單與毛巾不需要換洗，在您離開房間時，請將此牌置於床上。」旅館可以免費向客人提供一杯飲料或洗燙一件襯衣作為回饋。

圖5-1　環保小卡

四、加強對客房廢棄物的管理

採用3R原則（reduce、reuse、recycle），即減量、再使用和再生利用。

1. 減量：例如在配備浴室用品時，應簡化包裝，變一次性使用為多次使用，如梳子、鞋拔等；當然儘量減少或不使用一次性用品。
2. 再使用：例如有破損的床單可製成洗衣袋；汰除的大中小毛巾、腳踏巾等，可以製成清潔客房用的抹布；洗髮精、沐浴乳可用大瓶裝，可供下梯次客人使用。
3. 再生利用：是指有些廢棄物旅館本身無法利用，但經過挑揀分類後，送到相關的專門工廠重新處理後即可作為資源進行再生利用，例如玻璃、塑膠、廢棉織品等。

可以說，創建綠色客房追求人與自然的和諧，這不僅僅是旅館發展的需要，更是人類社會文明發展的需要。

客房是旅館的主體，也是旅館向客人提供的主要產品。這就要求旅館從設計初始到最終提供產品所涉及的環境行為必須符合環保要求，例如：客房地板質材、床鋪用品、客房內陳放備品等務必選取環保的材料。旅館應該將客人視為綠色管理的合作夥伴，向客人宣傳旅館的環保計畫和創意，營造綠色消費時尚。透過旅館的綠色教育培養消費者的環保意識，透過提高消費品質，減少消費數量，實現經濟利益和環境目標。

環保旅館

名詞解釋

■一次性消耗用品

一次性消耗用品含義如下：

1. 指擺放在客房內的一般生活上相關的小用品，大多為塑膠製品，如牙膏、牙刷、梳子、洗髮精、沐浴乳、潤濕精、拖鞋、刮鬍刀、浴帽、香皂、針線包、棉花棒等，商務旅館可能加上擦鞋油、擦鞋布、鞋拔等，其目的就是旅館提供給客人方便，使客人有賓至如歸的感覺。基於衛生原則，個人使用一次後就予丟棄。

2. 這些用品大約有二十多種，但旅館通常選擇性地擺放基本必需品，稱為「六小件」，如牙具（牙刷與牙膏）、梳子、洗髮精、沐浴乳、刮鬍刀、香皂，這些用品必須有完整的包裝，通常用塑膠袋或紙盒包裝，高檔旅館在包裝設計上更為講究。

3. 廣義的一次性消耗用品包括文具用品，如信封、信紙、便條紙、鉛筆、原子筆等。

■廢棄物管理3R原則

3R原則（reduce、reuse、recycle），即減量、再使用和再生利用。

1. 減量：如在配備浴室用品時，應簡化包裝，變一次性使用為多次使用；儘量不使用一次性用品，如一次性梳子、一次性擦鞋器等。

2. 再使用：如將汰除的布巾類用品可以製作成洗衣袋、抹布；洗髮精、沐浴乳等可以用大瓶裝以供下次客人使用等。

3. 再生利用：是指有些廢棄物旅館本身無法利用，但經過挑揀分類後，送到相關的專門工廠重新處理後即可作為資源進行再生利用，如玻璃、塑膠、廢棉織品等。

本章習題

1.試述綠色客房的含義與基本標準。

2.為落實建立真正綠色客房，可分為哪些步驟進行？

3.綠色客房的維持主要有哪兩方面的工作？

4.顧客對旅館一次性消耗用品的依賴因素為何？

5.客房一次性消耗用品造成的影響為何？

6.創建綠色客房要做好哪些方面的工作？

環保旅館

<h1 style="text-align:center">參考文獻</h1>

一、中文部分

李欽明、張麗英（2013）。《旅館房務——理論與實務》。揚智文化。

沈家偉、萬金生（2001）。〈台灣地區觀光飯店主管對環保旅館之認知與探討〉。《旅遊管理研究》，第1卷，第1期，頁71-86。

林永禎、李鄭雲（2008）。〈綠色度高與低之旅館在節約資源與廢棄物減量上之比較〉。2008第五屆台灣鄉鎮觀光產業發展與前瞻學術研討會。

鄧之卿（2014）。〈環保旅館〉。《科學發展月刊》。

二、英文部分

Scanlon, N. L. (2007). An analysis and assessment of environmental operating practices in hotel and resort properties. *Journal of Hospitality Management, 26*(3), 711–723.

Walters, K. (2006). Certified green. *Business Review Weekly, Vols 16-22*, November, pp.39-40.

Kim, Y. & Han, H. (2010). Intention to pay conventional-hotel prices at a green hotel- a modification of the theory of planned behavior. *Journal of Sustainable Tourism, 18*(8), 997-1014.

三、網路部分

Alexander & Kennedy (2002). Green Hotels: Opportunities and Resources for Success. Retrieved Mar, 3, 2013, from http://www. Zerowaste. org/publications/GREEN HO. PDF

ITP (2013). GOING GREEN Minimum standards towards a sustainable hotel.

Retrieved April, 3, 2013, from http://www.ihei.org/

中國綠色飯店協會（2013）。中華人民共和國綠色飯店國家標準，2013年4月3日，http://www.chinahotel.org.cn/lsfd/gjbz.asp

百度文庫（2018/7/2）。客房綠色化設計，https://wenku.baidu.com/view/5c70b8708e9951e79b89270c.html?rec_flag=default&sxts=1567444013809

行政院環保署「綠色生活資訊網」（2014）。服務類旅管業環保產品查詢，2014年3月10日，http://greenliving.epa gov. tw/Pubic/Product/productQuery

行政院環境保護署（2012）。召開「旅館業」環保標章規格標準（修正草案）研商公聽會，2014年3月7日，http://atftp.epa.gov.tw/pub/101/K0/01023/101K001023.htm

Chapter 6

環保旅館採購規劃及實務

王建森

學習重點

1.食品安全對環境之影響
2.採購功能規劃暨供應商管理機制
3.環保節能項目之選用概念
4.採購流程
5.驗收作業

本章節如同「環保旅館」字面上的認知，即讓未來旅館的客人與消費者，在享用住宿與餐飲服務的過程當中，也可為我們的地球與社會略盡一份心力，減少對環境的破壞和傷害。

對餐旅業來說，食品安全是最基本的要求，因此瞭解食安問題所發生的原因與種類是重要的觀念，至於食材及原物料的來源與廚餘、廢油的管控及處理得宜否，除了會對人體可能造成潛在或永久傷害外，對我們的環境也會產生間接的汙染及破壞，故從食材採購，除慎選供應商外，在食材製備及食用過程中，所產生的廚餘、廢油等之處理，或回收利用，事先皆要妥善規劃流程。

另外在環保節能的科技產品不斷提升與進步之下，如何選擇最適合的設備設施與包材備品等議題上，都是必須從源頭規劃與布局，才能發揮效能並控管成本，相信也是目前業者營運上最重要的課題之一。

「人對了，事就對了！」這是美國奇異公司前執行長傑克·威爾許（Jack Welch）的名言，餐旅業要做到源頭管理，就採購面而言，最需要的是優質的採購人員與優良供應商的密切配合，才能發揮最佳效能。本章節提供多年的經驗，期望對同業或新進學員能有所助益，共同努力奠定更優質的生活環境與企業文化。

🌱 第一節　食品安全對環境之影響

近十年來食安事件層出不窮（**表6-1**），其中又以使用違法原物料、標示不實及竄改日期之情況最為嚴重，至於工業用原物料及有害食品，對於食物鏈所造成潛在影響亦不容忽視，同時對我們的環境也會造成間接傷害。例如有毒或有害的廚餘製成的肥料，施用於農作物亦是一種無形的環境殺手。

餐飲業實屬良心事業，每一位從業人員都必須擁有較高的道德感與責任心，把每一道流程與製程之管理，都當作維護家人健康的立場與抉擇，如此才能為我們下一代的生存環境把關。

表6-1　近十年來食安事件的類型與影響

項目	類型	主要內容	影響層面
一	食品中毒	製造之食品原物料含有毒物質；或因不當處理方式產生化學變化，導致有毒物質。	・2010年，大溪豆乾引發肉毒桿菌中毒事件，造成數人死亡事件。 ・2013年，連鎖漢堡店銷售之馬鈴薯類商品，含致毒物質「龍葵鹼」。
二	農藥殘留	主要為蔬果類農產品過度使用農藥，造成農藥殘留過量；或食品加工產品，加入過量食品添加物，導致危害人體健康之情況。	・2014年，茼蒿農藥殘留超標；金針、竹笙殘留二氧化硫過量。 ・2015年，稽查年節食品，苯甲酸、黃麴毒素過量；玉米殘留農藥；手搖飲料店的茶類飲料殘留農藥。 ・2017年，芬普尼雞蛋汙染事件，造成國人一陣恐慌。
三	違法包材	食品包材未正確使用食品級材料製作；或使用不合格之容器運送或裝盛，而導致食品造成汙染情形。	・2013年，發生印刷廠於生產餐盒過程中，涉嫌要求員工以有毒的「甲苯」擦拭紙容器油汙，多家知名連鎖餐飲業者委製紙餐盒疑遭波及。 ・2014年，塑膠包裝食品含塑化劑事件，多家知名品牌產品均被驗出；不肖廠商以洗腎藥桶裝仙草銷售北台灣。
四	違法原物料	採用工業用等級之食品添加物或化學藥劑，直接或間接方式製作食品；或採用低劣不良之原物料參雜，混充高級原物料欺騙消費者。	・2013年，發生毒澱粉事件，市售之粉圓、粄條等產品，遭不當添加工業用黏著劑「順丁烯二酸酐」，甚至國內知名大廠生產的布丁產品一度下架，此事件突顯出大型食品公司未將原物料嚴格把關，沒有負起社會責任。 ・2014年，發生屏東不肖業者經營地下油廠，專門向廢油回收業者和自助餐廳收購餿水，再自行熬煉成「餿水油」，將餿水油、回鍋油、飼料油混充食用油事件。

環保旅館

（續）表6-1　近十年來食安事件的類型與影響

項目	類型	主要內容	影響層面
五	標示不實及篡改日期	業者不實標示食品原物料之來源或組成成分，欺騙消費者；或將過期應報廢之產品重新標示有效期限後，重新包裝進行銷售，獲取暴利。	·2013年，發生香精麵包事件，廣告標榜「天然酵母，無添加人工香料」，但製作歐風台式麵包時，摻入人工合成製造出的香精，欺騙消費者。 ·2014年，某家知名公司將旗下產品如蛋糕及「未來日期」咖啡等食品，改換包裝並竄改有效日期後再販售。

資料來源：維基百科網站-zh.wikipedia.org/wiki/台灣食品安全事件列表

第二節　採購功能規劃暨供應商管理機制

　　餐飲業是一種良心事業，也是一座小型社會的縮影，麻雀雖小但五臟俱全。以中大型國際觀光旅館為例（200間房間以上），就其採購實務及管理之「眉角」（竅門、門道）而言，餐飲服務過程及廚藝的展現，通常是因地制宜、因人而異。每一位員工觀念的養成及落實管理彈性，才是真正維護消費者權益最重要的關鍵。因此，除了外場服務人員或內場廚師應該要接受專業的訓練課程外，採購、驗收等後勤補給人員，除平時蒐集符合使用單位需求之產品資訊（包括環保及節能方面），更應該加強食品安全及衛生管理相關知識，畢竟影響的是每一位客人的身體健康，甚至有可能影響到生命安全（食物中毒事件），所以千萬不可掉以輕心或忽略。

　　餐飲業者要落實衛福部所制定之食品衛生安全法規，且又能符合現行市場供應商運作機制，創造業者、供應商及消費者三贏之局面，應該從下面幾種方法開始著手：

1.養成適合餐飲業條件之優質採購人員。

2.規劃布局符合本身條件規模的供應商。

3.採取有效適合的管制表單進行管理作業。

如此一來才能有效控管食材暨原物料之源頭及成本效益，最重要的是深耕食材安全的長期布局，以對環境及社會盡一份餐飲業所應負之責任。

一、供應商管理機制暨規劃

如何從採購實務之「眉角」，來清楚理解「餐飲業者之供應商管理」，首先必須先判斷供應商分類之狀況，一般供應商可分為大盤商、中盤商、小盤商；以供應商對業者本身而言，分類之條件可依營運規模、每月採購金額或每類產品採購金額來作為區隔及判斷之標準。

(一)供應商的分類

1.大盤商：指進口商、代理商、農場、牧場或生產單位直接交給第一手通路商之批發單位。舉例：A品牌之日本和牛肉品由A進口商獨家代理，所有餐飲業者都必須透過A進口商來取得貨源。

2.中盤商：指經銷商、區域經銷商或由大盤商批發分類之第二層通路商，而中盤商之最大特色為多元綜合型態〔多種類型食材（雞鴨鵝或牛羊類）之中盤商〕。舉例：B經銷商同時經銷多種品牌之日本和牛肉品，餐飲業者可依所需求之不同價位等級之日本和牛肉品，向B經銷商進行採購作業。

3.小盤商：為小型供應商或小農供應小量產品（有機蔬果栽種或特殊小量食材）。

(二)選擇供應商的竅門

　　認知適當且符合餐飲業者營運規模之供應商之後，接下來是如何選擇及搜尋口碑好、信用佳及符合公司規模的供應商之竅門：

1. 最佳方式是探聽同業之供應商及其配合情形，可當作主要評估依據及試用對象。
2. 第二優選條件為接近業者營業據點為優先考量，可應付緊急採購之狀況，提高服務品質。
3. 第三優選為合作初期必須依靠價格、服務、品質三條件之分析交叉應用，且以適當之品質為優先評核對象，其原因如下：
 (1) 俗語說「殺頭生意有人做，賠本生意沒人理」，在二十年前國人對於食品安全並未如此重視，當時相關法規及配套措施未致周全之際，食材產品等原物料之交易判別標準，通常以價格為考量重點評估為優先合作對象。
 (2) 如今二十一世紀國人經濟水平不斷提升、科技不斷進步，國內外重大食安事件層出不窮，引起全球世界各國之重視，導致國人對於食品安全、環境汙染及健康議題日益關注。
 (3) 現今餐飲及食品製造等行業之採購流程，均改變挑選供應商之條件及策略，朝向「品質－安全」為優之設定下，再評估不同型態項目之服務內容，最後才是價格議定之步驟。如此才能有效管理並選出忠誠度高的供應商。

二、有效適合的供應商管制表單

　　瞭解上一節管理架構並選擇優質供應商後，最重要的課題就是成為營運團隊穩定優質貨源之堅強後盾；故面對供應商應採取夥伴關係

而非上對下的契約關係，再透過公開公平的管理機制，如「食材供應商訪視（評鑑）紀錄表」（**表6-2**）機制模式，來建立與供應商之間的彼此信任關係。

表6-2 食材供應商訪視（評鑑）紀錄表

廠商名稱： □初次訪視評核 □年度訪視評核

訪視評核人員	日期		供應商聯絡人員		
	年　　月　　日				
項目	內容	配比	評分	備註	
溯源管理 （20%）	是否完成食品業者登錄並取得登錄字號	10%			
	是否有追蹤追溯相關資料	5%			
	是否實施例行性品管檢驗	5%			
產品品質 （20%）	品質及規格是否符合需求	5%			
	能否提具相關檢驗報告	5%			
	包裝標示是否符合標示規範	5%			
	原物料管理及庫存（量）管理是否適當	5%			
經營管理 （20%）	工廠作業環境及整潔	5%			
	器械設備衛生	5%			
	人員操作衛生	5%			
	運輸作業的流程控管	5%			
價格（10%）	售價是否合理	10%			
配合情形及意願 （20%）	交貨品質及供貨穩定性	10%			
	可否配合臨時調度	5%			
	售後退換貨即時服務	5%			
客戶群（10%）	大宗客戶群是否符合單位需求	10%			
總分	70分（含）以上合格				
初次訪視評核建議：					
前次缺失改善說明：					
訪視評核結果：□合格　□不合格　　　供應商簽名：					

資料來源：衛福部食藥署食品及農產品通路商企業指引手冊

　　餐飲業者自行規劃之生鮮食材供應鏈中，可增列供應商管理工具
——各類食材溯源地圖，除了供應商名冊及採購規範契約書等，採取
直接要求供應商外，另可透過平日資訊整理及收集大宗重要食材之溯
源地圖模式，有利於控管不肖供應商趁機提供風險大或不安全食材；
透過每期供應商投標或議價過程時，要求提供貨源來源及相關證明文
件溯源至產地為原則，功能如下：

1. 養成供應商必須提供貨源管道之供貨作業流程，降低來路不明
 情況之風險及控管機制。
2. 餐飲業者隨時可以瞭解公司內部大宗貨品重要食材溯源之管
 道，食安事件發生時，當下可立即查詢追蹤並辦理下架因應，
 減少對公司企業形象產生不良影響程度。

　　舉例來說，106年8月份發生少數牧場雞蛋殘留農藥芬普尼事件；
衛服部公布牧場名稱時，其通路商及供應商並未第一時間全數公布，
造成餐飲業者及烘焙業一片恐慌，同時蛋品需求量及價格應聲下跌，
後續查證追蹤及更換廠商期間之作業均受到延誤。如果業者平時能多
充分準備蛋品貨源及溯源之完整資訊，將能在第一時間做妥善聲明及
更換貨源之處理，應可減少消費者恐慌及企業形象、商譽之損失。

🌱 第三節　環保節能項目之選用概念

　　環保標章是依據ISO 14024環保標章原則與程序而定，以國際觀光
旅館業者之角度來看，餐廳及客房服務所需耗用之能源及設備相當可
觀，因此在環保節能議題方面自然備受重視，為發揮企業社會責任配合
環保旅館建構之思維，從環保署制定之環保標章規格，在辦理之採購作
業時，可採取下列節能、省水及綠建材標章（**表6-3**）之項目為主。

表6-3　標章之簡易介紹

節能標章	標章意義	電源、愛心雙手、生生不息的火苗所組成的標誌，就是節能標章。
	標章說明及功能	產品貼上這個圖樣，代表能源效率比國家認證標準高10～50%，不但品質有保障，更省能省錢。希望藉由節能標章制度的推廣，鼓勵民眾使用高能源效率產品，以減少能源消耗。
省水標章	標章意義	1.箭頭向上，代表將中心的水滴接起，強調回歸再利用，提高用水效率。 2.右邊三條水帶，代表「愛水、親水、節水」，藉以鼓勵民眾愛護水資源。
	標章說明及功能	106年6月7日經濟部公告訂定「省水標章管理辦法」，其中省水標章各項產品項目計十一項，包括「洗衣機」、「一段式省水馬桶」、「兩段式省水馬桶」、「一般水龍頭」、「感應式水龍頭」、「自閉式水龍頭」、「蓮蓬頭」、「沖水小便器」、「免沖水小便器」、「兩段式沖水器」及「省水器材配件」等十一類。
綠建材標章	標章意義	綠建材評估基礎主要為四大類（生態、健康、高性能、再生），其主要的管制意義與目的包括： 1.綠建材是對環境無害的建材。 2.綠建材的規格標準。 3.綠建材是對人體無毒的建材。
	標章說明及功能	「綠建材標章」其性能評定基準參考國外先進國家之相關綠建材標章，搭配內政部建築研究所長期研究成果，以台灣本土室內氣候條件為考量，訂定建材逸散之「總揮發性有機化合物」（TVOC）及「甲醛」（Formaldehyde）逸散速率基準。

資料來源：經濟部能源局—經濟部水利署—財團法人台灣建築中心

環保旅館

一、設備設施採購策略原則

公司採購政策通常直接影響營運績效及獲利能力，因此必須直接隸屬公司高層直接指揮調度為佳，由上而下落實執行方能達成預期之目標，而一般設備設施及物料採購，對於環保節能之採購策略可分為兩大主軸來區隔：

第一，新成立籌備規劃之國際觀光旅館，有關預算編列及產品規格之設定，均須朝向環保標章方向來設定，此時必須一次將預算編列到位，避免日後為配合政府政策進行全面更換設備設施，造成臨時編列預算增加投入大筆資金情況，進而導致資金羈壓，導致短時間（攤提資本三至五年）影響營運績效。

第二，營運中之國際觀光旅館業，除為符合時代潮流及維護企業之社會責任外，也有不斷提升服務品質需求之壓力，所以對於環保標章產品之採購作業就更要精打細算，評估現況及未來符合營運需求之條件；這當中可能遇到的問題及瓶頸如下：

1. 環保標章產品之耗材耐用年限較短成本相對增加。例如：事務機設備之備品耗材，再生碳粉匣回收碳粉品質不穩定，容易造成設備故障情形發生。
2. 維護保養及操作複雜度容易增加成本。例如：省電節能之電器設備，如大型蒸烤爐等，通常採高科技方式製造，相對維修保養費用較高。
3. 消費者使用習慣不易改變所造成之影響。例如：回收再生紙品材質較為粗糙，容易造成顧客之認知差異（誤以為星級飯店提供次等品質之產品），產生客訴事件。

二、電器設備及包材備品採購機制

　　根據環保署自民國82年2月起陸續公告十四大類環保標章規格標準之產品，迄今超過一百多種產品項目；而以國際觀光旅館而言，就像一座完整的小型社會一般，食、衣、住、行及育樂通通皆要兼顧，同時也幾乎涵蓋所有餐飲型態的設備設施，其採購作業模式除了食材及食品原物料以外；一般設備設施及物料採購，可列入環保類型之項目約分為六大類，這些類別項目主要訴求及功能為節省能源、節省水資源、節省森林資源、減少廢棄物、低汙染、低噪音、減少臭氧層破壞等。採購人員可依下列項目範圍（**表6-4**），提供給使用單位參酌選用。

（續）表6-4　環保標章產品分類項目

規格標準分類	環保標章規格項目	
（OA）辦公室用具產品類	使用回收紙之辦公室自動化（OA）用紙	辦公室用桌
	印刷品	辦公室用椅
	數位複印機	電動碎紙機
日常用品類、清潔產品類	可重複使用之購物袋	抽油煙機
	屋外即熱式燃氣熱水器	滅火器
	木製家具	地毯
	床墊	工商業用清潔劑
	瓦斯台爐	
建材類、工業類、有機資材類、利用太陽能資源	建築用隔熱材料	黏著劑
	水性塗料	門窗
	油性塗料	壁紙
	塑膠類管材	乾式變壓器
	活動隔牆	電線電纜
	空氣源式熱泵熱水器	變壓器

（續）表6-4　環保標章產品分類項目

規格標準分類	環保標章規格項目	
省水產品類、省電產品類、家電產品類	二段式省水馬桶	電冰箱
	省水龍頭及其器材配件	冷氣機
	馬桶水箱用二段式省水器	電視機
	省電燈泡及燈管	手持式頭髮吹風機
	空調系統冰水主機	電熱式衣物烘乾機
	飲水供應機	電磁爐
	貯備型電熱水器	電鍋
	出口標示燈及避難方向指示燈	用戶電話機
	發光二極體（LED）燈泡	空氣清淨機
	發光二極體（LED）道路照明燈具	電烤箱
	室內照明燈具	電咖啡機
	洗衣機	吸塵器
資訊產品類	電腦主機	影像輸出裝置
	顯示器	可攜式投影機
	列印機	視訊媒體播放機
	電腦滑鼠	掃描器
	電腦鍵盤	數位攝影機
	筆記型電腦	墨水匣
	桌上型個人電腦	外接式硬碟
	原生碳粉匣	不斷電系統
資源回收產品類、可分解產品類	使用回收紙之衛生用紙	回收木材再生品
	使用再生紙之紙製文具及書寫用紙	回收再利用碳粉匣
	使用回收紙之包裝用品	重複使用之飲料與食品容器

資料來源：行政院環保署綠色生活資訊網

第四節　採購流程

　　環保旅館採購（purchase）作業流程之發展，來自餐旅機構籌備階段，經市場調查及評估後，設定未來營運計畫及營業模式。依設定客層消費族群之需求、菜單設計（menu design）內容及服務項目，進行後續採購品項之編列調整、選定供應商及控制預算等作業程序。

　　採購方式可分為生鮮食材採購及一般物品採購兩種，分述如下：

一、生鮮食材採購

　　以綠色食材為首要採購原則，規劃能提供產銷履歷認證、有機認證等優先洽談合作契約，加工食品或半成品則需有食品安全管制系統（Hazard Analysis and Critical Control Point, HACCP）或ISO22000認證為優先合作對象。為配合生鮮食材易腐敗（perishable）及不易儲存（non-storage）等產品特性，必須採取最佳時效之採購流程，即下訂購單前依菜單設計內容，將生鮮食材需求品項完整建立，依時令季節及當地特產列為當季首選，以清單明細表方式送管理階層核准，完整建立合格決標對象（履約供應商），如遇臨時或新增品項時，則可採取由廚房主廚與採購單位主管確認後，即進行訪價或採購作業。生鮮食材採購流程如**圖6-1**所示。

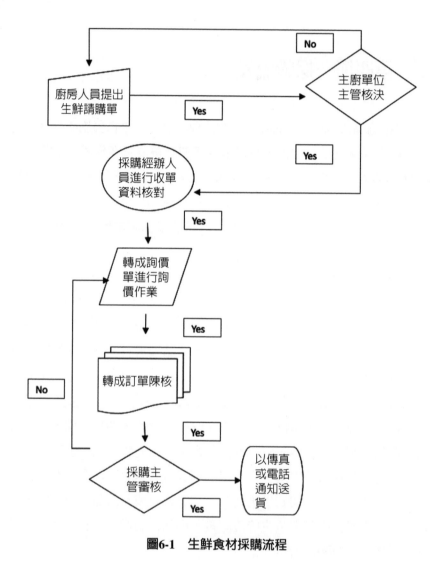

圖6-1 生鮮食材採購流程

生鮮食材採購的方式常用幾種如下：

(一)標單作業方式

此方式為大型餐飲機構或國際觀光旅館常見。餐飲機構依各廚房

設計菜單內容（採取食在當地、吃在當季策略），開立需求品項、名稱、產品規格（product specification）及預估使用數量，再依據分類作業尋訪不同供應商；如海鮮類、進口牛羊肉類、雞鴨禽肉類、豬肉類、蔬菜類、水果類、南北雜貨類及蛋品類等。

經市場調查與各類別供應商討論後，確定市場通用之品項、名稱及規格（以經濟包或補充包方式，減少包材浪費）後，最後將完整之品項明細表（又稱為標單），交給事前審查合格之供應商進行填寫及報價作業。

同一類型之供應商建議至少二至三家（含）以上，以利增加競爭及競價效能，為餐旅單位帶來更合理價位及更周全之服務品質。最後再由採購單位進行比議價作業，決定得標合作對象，並於規定之標單期限內（例如蔬菜類每期規定履約十五天為限），以得標價格進行履約流程提供貨源。

(二)單一或少數廠商供應方式

此方式為小型餐飲單位或複合式餐廳常見。該方法對小型餐飲機構普遍接受度較高；因各類品項採購數量少，相對選擇性較低，如透過多家供應商進行比議價，所產生之成本管控效能自然不佳（自由市場價格機制，通常由以量制價方式產生）。

反之必須採取一家或少數幾家供應商配合，建立長期合作關係，維持較優質之服務品質及貨源穩定性，方能產生相對差異性提升採購效能；同時因少數供應商提供之生鮮食材品質穩定，彼此容易培養互信原則。

(三)自行採購作業方式

此方式為特色主題餐廳、日式料理或海產店常見。針對重要海鮮

食材或季節性蔬果，由主廚或專職採購人員親自到市場選購，以當日所需之品項及數量為主，追求最適當之食材品質搭配出特殊菜色，並進一步精確控制食材成本。

　　但相對來說，必須自行負責運送，其車輛及人員部分需增加間接成本，且付款方式以現金處理容易發生弊端（採購或廚房人員與廠商掛勾），加上退換貨時亦須由人員親自辦理等，所造成之困擾較不易處理。此方式通常使用頻率較低。

　　管制成本應包括食材品質、備品項目及設備設施等，其採用之等級、採購價格及未來售價訂定之相關範疇；這過程當中企業主（管理階層）應與廚房主廚、外場經理及採購人員等核心人員充分瞭解與溝通。如此設定之採購規格與範疇，方能符合業者之成本控制，且滿足接近消費者所認定之品質滿意度，最後達成營運目標。

採購預算規劃原則說明

　　五星級國際觀光旅館，包括中、西或日式及宴會場所。有關食材採購方面，考量以西式自助餐來分析座位數約230～250位，月營業額假設700萬，食材成本預計控制在45%以內，也就是說每個月食材採購費用為700萬元×45%=315萬元；將該食材總成本315萬元，依菜單設計內容分配比例在海鮮類、進口牛羊肉類、雞鴨禽肉類、豬肉類、蔬菜水果類、南北雜貨類及蛋品類等。

　　假設海鮮類占比38%（月總成本315萬元），支出金額為315萬元×38%＝約120萬元，以此方式編列海鮮類採購預算，依廚房菜單設計項目調整，如海鮮類預計提供十二道菜色，每道海鮮菜色每月採購成本為新台幣10萬元（120萬元÷12道菜＝10萬元），採購人員即可依據成本及使用量高低條件，向供應商搜尋適合範圍之海鮮品項進行採購作業。

二、一般物品採購方式

　　一般物品採購以環保標章為主要對象，節能省水標章為電器類，工程備品及建材類則以綠建材標章為主，流程通常與生鮮採購方式會有差異，主要是因為一般物品（包括設備、器皿、印刷品、清潔用品、客房備品及工程備品等）皆有其儲存及耐久等特性。因此採購作業須採取請購訪價確認，轉訂購作業兩階段之方式辦理較為完備。

　　訪價過程主要控管要點為：依需求內容、產品規格、數量及進貨日期等條件，搜尋合作對象，待充分溝通後，選擇適合之供應商（至少二至三家）進行報價及比議價作業。一般物品請訂購流程如**圖6-2**所示。

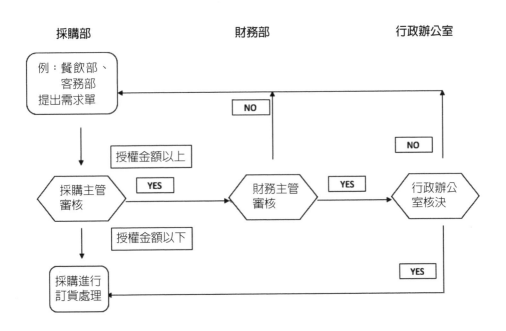

圖6-2　一般物品請訂購流程

介紹常用的採購方式如下：

(一)小額或零星採購方式

一般以不常用或不固定頻率之品項，或單項金額低於新台幣壹萬元以下（如偶發性之包材、備品、印刷文宣、特殊之清潔用品、工程類別之小型零配件）；逕自尋找二至三家，品質穩定及服務良好之供應商詢價，亦可透過網路搜尋適當合作對象進行報價，經過看樣確認品質及比減價後，即可將核准之訂購單送出，並訂定出貨日期，透過傳真方式完成訂購程序。

(二)大量常用則採取公開招標方式

此類型之採購流程，則必須花費較多時間及人力做事前準備工作。通常以半官方組織或較大型之餐旅業（國際觀光旅館）採用，以採購大批機械設備、印刷文件、手提袋及餐巾紙等經常性包材、客房備品、清潔藥劑或勞務外包人力等範圍。其準備過程概況如下：

1. 首先採購部門會依使用單位（如餐飲部、客務部等）所提出之需求進行市場調查，尋找符合預期之產品規格編列預算文件，有關產品之採購規格（purchase specification）除了符合環保標章等相關產品規格外，應包括運送、安裝、保固及相關檢驗等服務內容之必要採購條件，以上內容需於標單（採購項目清單）內條列清楚明確，以利廠商投標時估算所有相關之費用成本，填寫正確合理之投標價格。

2. 接著將審核完成之標單文件，進行上網公告程序，或邀請有能力且符合採購單位認定之潛在廠商，進行公開招標作業，最後由合格廠商填寫標單價格參加投標。投標廠商除了填寫價格外，必須依採購規格書中所條列之內容，提供相關特定服務及

文件（保固書或檢驗報告等），另需提供廠商登記證明、完稅證明及銀行往來證明等基本資格文件，以利審查投標廠商之履約能力，避免造成貨源短缺或品質不穩定之狀況發生。

3.採購單位於邀標前，應明訂合理之等標期間（公告採購標的起始日至開標截止日止，期間設定至少五至七天以上）及確定公開開標日期；開標前應訪查市場行情進而制訂底價。同時可要求投標廠商於開標日當天提供一至兩組樣品或產品規格書等，證明該產品與標單價格之對價關係，開標後以相同規格品質進行審查，採取最低價之投標廠商為決標對象。

4.如開標當時發生無廠商參加投標，則採取流標方式（擇期再進行公告程序及開標作業）處理；若開標當時發生投標廠商標價或比減價後，最低價皆高於底價時，則可採取廢標方式（採購單位應重新檢討採購規格內容是否合宜，底價制訂是否偏離市場行情，待調整後再重新邀請廠商參加）處理。

(三)連鎖餐飲機構之聯合採購

通常生鮮食材因地區不同、消費習慣不同（鄉村或城市渡假型或商務型旅館）、各餐廳主廚使用食材之差異性及配送時效性等因素，聯合採購方式使用頻率較低。但針對一般物品而言，屬於耐久材故使用接受度較廣，如文具用品、清潔用品、印刷品、客房備品及飲料外帶等包材，均可採用總管理處設定統一之品項內容，因此設定環保產品規範之條件最容易達成效能。

採購作業於各旅館或總公司設立採購部門專責辦理，由採購協理或採購副總進行統籌採購作業。各營業據點根據總部採購中心所提供之備品項目（如紙杯、提袋、包裝盒、紙巾等用品），提出年度需求量及每月預估進貨數量，經統計後由各旅館或總部整合進行訪價及採

購發包作業，並訂出相關配送及出貨服務細節。

第五節　驗收作業

　　驗收（receiving）是一種有系統的交換取得過程，經過完備採購流程，確認訂購內容所約定之履約日期、議定價格、交易品項及數量，進行轉換的重要程序。也就是透過驗收作業後，即可將該批食材或產品列入公司資產，且須著手辦理後續付款程序，完成整個交易過程。

　　生鮮食材品質具有時效性；蔬菜、水果、海鮮、雞、鴨、牛、羊等現流或冷凍品項，會因驗收程序優劣及時間長短等差異，進而影響其新鮮度，第一步驟先判別產銷履歷農產品（TAP）、台灣優良（有機）農產品（CAS）、台灣優良食品（TQF）等標章食材，第二階段需依制訂之合理驗收標準，如外觀、效期判別或冷凍產品之包冰率，皆是成本控制及驗收作業的管理重點。

冷凍食材退冰測試執行

　　大型喜宴場所常用之生鮮食材——草蝦仁，通常會有包冰的現象，採購人員會與供應商除了討論規格及議定價格外，必須確認每單位（一般採3公斤／包）包冰比率10～20%，或30%不等。待進行履約驗收過程時，驗收人員如何判斷產品規格（計算每磅或每公斤之數量，是否符合訂購單上所敘述之數量誤差範圍內）及品質外，最重要的就是處理退冰測試作業流程。

　　一般處理流程：隨機挑選一至兩包冷凍草蝦仁，於退冰前過磅並記錄其重量，以流水退冰處理後，將包裝內之水分截角倒出，直到水流不連續滴落時，即可再次過磅同時記錄重量，最後將前後兩次數字相減，再除以退冰前樣品之重量，即可得知抽樣草蝦仁之包冰比例（例如：退前3公斤，退後2.7公斤，包冰比率為 (3−2.7)/ 3＝10%）。通常同一品項食材需不定時抽測退冰記錄，以確保實際購買食材之合理價格。

　　進入喜宴旺季每月檔次達600桌以上，每桌蝦仁使用量預估1公斤，假設每公斤新台幣400元，包冰率多出5%（600公斤×5%×400元=12,000元），每月單項成本將增加新台幣12,000元。假設喜宴十二道菜色當中有四道菜使用冷凍食材，那對營運單位而言將是一項龐大的負擔。

　　驗收過程中，應設計符合營運單位所需之人、事、地、物、時間如下：

一、驗收人員（人）

　　其特質為細心度佳且學習力強，加上應對進退得當，能養成外圓內方的態度。一個獨立且判斷力符合要求之驗收人員，至少需要經過一年以上的訓練，需透過邊做邊學習的培訓方式，才能對各項食材品質、季節更替之供貨狀況作適當的判斷。且拿捏供應商履約期間常出現之食材超收及短缺數量狀況處理，並與使用單位進行良性互動與溝通，達成原物料供應取得過程之順暢。

二、驗收程序（事）

　　每家公司或餐旅機構都有一套完整且符合內部控管機制的標準作業流程（standard operation procedure），依訂購單內容要求供應商於規定時間內，將合格品項及數量送達；但流程中必須透過採購、驗收及與供應商多深入溝通，處理食材品項及品質。當中狀況包羅萬象（如現流漁獲，每日下訂所送達之規格品質無法天天維持一致，或數量無法天天達到預期等），實無法像製造業，能要求產品統一之外觀尺寸、重量或檢驗文件等。

　　所以驗收人員必須被授權，對維持現場使用需求之基本數量與品質，必須採取相對之彈性（flexible）條件，如遇上喜宴大檔期間，市場貨源供不應求，經預訂仍無法取得規格內之食材數量，此時就應該採取彈性策略，適度放寬驗收標準，以提供給消費者滿意的用餐經驗為主要目標，而非堅持原則導致缺貨或無法如期上菜之窘境，故辦理驗收作業務必須堅持品質與充足貨源兩者並行；同時時效性（timing）更是不可或缺的重要元素。

　　另驗收過程需要求供應商，包裝規格應以量販包為履約標的，儘量減少過度包裝，以符合環保需求。外層紙箱及保麗龍等包材則必須要求廠商辦理回收，並於契約管理中制定管理規範。

三、驗收場所（地）

　　驗收場所規模大小，依廚房間數、採購品項類別及供應商運輸車輛大小、多寡，來評估配置最為恰當；同時更要兼顧目前消費者十分重視的食品衛生安全之動線規劃與環保要求。

1. 通常驗收區會設置於地下室（全棟建築），或餐廳後門貨物出入口，以隔離閒雜人等，同時利於食材貨品之安全管制（以單一進出口管制，並另有保全人員檢查車輛攜出品項為佳）。地下室車道高度之限制至少高於2.2公尺以上，避免供應商車輛（冷凍冷藏式廂型車）無法順利進出，改由手推車送貨而造成食材運輸過程中失溫或誤觸汙染源而影響品質。

2. 驗收區必須設計鄰近冷凍冷藏庫（人員推車可進出之庫房型式），且依禽肉、牛羊肉、海鮮、蔬菜及水果類，分區域、分庫房儲存，如此才能避免不同類型食材共同使用冷凍冷藏庫，而造成食材交叉汙染之現象。

3. 驗收區最好臨近採購部門，以利協調驗收時所發生之狀況，如食材品質判別產生差異、短缺或超收數量之處理流程。

四、驗收設備及設施（物）

(一)水槽

主要作為冷凍海鮮食材進行現場退冰測試之用，通常設計雙槽式，避免退冰測試作業等待時間過久；另為驗收人員清潔置物籃及現場環境整理之維護需求。

(二)三層架

完成驗收作業後，不須直接進入冷凍冷藏庫之食材，如南北雜貨類及臨時暫放於驗收區之蔬菜水果等物品，都須採取分類驗收籃收納後，擺放於三層架上，以利增加空間運用及現場動線安排。

(三)工作檯

主要為驗收人員收納訂購單,及送貨人員核對出貨單等作業使用;另為抽驗食材分切及測試等作業流程之需求。

(四)手推車

通常可由營運單位提供,作為驗收後送進各冷凍冷藏庫使用,如規格統一並設置專用推車,有利於現場食品安全作業之控管,避免產生食材交叉汙染狀況。

(五)驗收籃

驗收籃的設置是非常重要的一環,使用時必須考量可推疊放置,且不會因疊放擠壓而破壞食材品質之條件,使用清潔後又能簡易收納不占空間;更重要的是選擇同款式驗收籃,最好有四或五種不同顏色,可以作為品項分類作用,例如:海鮮類—藍色;禽肉類—黃色;牛羊肉類—紅色;蔬果類—綠色;南北雜貨類—橘色等(如**圖6-3**)。

圖6-3 驗收籃採顏色分類管理

(六)棧板

　　為維護食材取得之衛生安全，送貨人員將各類食材送達驗收區完成卸貨後，須先放置於10～15公分以上之棧板上，再逐一進行驗收作業，合格後放入驗收籃推進冷凍冷藏庫或層架上存放。

(七)磅秤

　　依營運規模設立，通常以兩組磅秤最為適合，以50公斤及100公斤為主，為維護磅秤品質，最好每年委外校正乙次，每半年進行保養維護並採取法碼校正處理。

(八)紅外線溫度槍

　　為維護冷凍冷藏食材品質，透過低溫運送車輛進入單位驗收時，是否符合衛生安全條件之溫度（冷凍品-12～-18度；冷藏品2～7度），最好採取不破壞食材品質之驗收方式為主，另量具均需每年委外校正乙次。

(九)刀具砧板

　　以現場進行抽驗蔬菜水果為主，抽驗方式採每批隨機抽二至三次取樣，確保品質穩定。刀具、砧板為避免產生交叉汙染情況，每天驗收作業完成後，需採紫外線消毒燈具箱進行清潔消毒作業。

(十)稀釋消毒酒精

　　依食品安全管制系統（HACCP）作業規定，驗收過程每次使用直接接觸食材之相關器具，應以稀釋後為75%之酒精溶液進行消毒作

業，避免連續接觸不同食材，而產生交叉汙染之情況發生。

五、驗收作業排程（時間）

　　每家餐旅機構為控管人力成本，對於驗收人員之安排通常一至兩人為主（可依營運規模而調整），為避免供應商集中時段送貨，造成驗收品質不佳，應規劃不同類型食材供應商分時段進行；如上午進行驗收作業，可採取上午八至九點為蔬菜水果類驗收時段，九至十點海鮮類，十至十一點牛羊禽肉類，十一至十二點南北雜貨及半成品類。

　　以此類推，採取時間換取空間方式維護驗收品質。並透過契約簽訂或議價程序，要求供應商安排送貨路線，配合營運單位設定驗收時段，增加服務品質，使人力調度上能發揮最大效能。另驗收完成於暫存區之食材，應要求廚房單位於二十至三十分鐘內領用完畢，進行後續處理及備製作業，以加強食材新鮮度之維護，並避免被汙染以符合衛生及環保要求。

本章習題

1. 近十年來食安事件約可分為哪五大類？
2. 如何選擇及搜尋口碑好、信用佳之適合供應商？
3. 生鮮食材採購常用的方式有哪幾種？試說明之。
4. 請說明三種環保標章的意義及功能。
5. 一般物品採購之方式有哪幾種？試說明之。
6. 請舉出六項驗收設備及設施並說明其功能。

參考文獻

一、中文部分

《食品及農產品通路商企業指引手冊》。衛福部食藥署106年3月出版。

《餐館業事業廢棄物再利用管理辦法》。衛生福利部106年1月公布。

《2018食品藥物管理署年報中文版》（2019）。第2章〈強化食品安全管理〉。

林芳儀譯（2007）。Feinstein Stefanelli著。《餐飲採購學》。華泰出版社。

食品安全衛生管理法第7條第一項及第二項，及相關公告。

高實琪、石名貴（2009）。《餐飲業採購實務》（2版）。華都文化。

楊昭景、馮莉雅（2014）。《綠色飲食概念與設計》。揚智文化。

蘇芳基（2018）。《餐旅採購與成本控制》（第三版）。揚智文化。

二、網路部分

行政院衛生福利部網站，https://www.mohw.gov.tw

行政院環保署綠色生活資訊網，https://greenliving.epa.gov.tw

食品藥物消費者知識服務網，https://consumer.fda.gov.tw/Pages/Detail.aspx?nodeID=527&id=6677

財團法人台灣建築中心，http://gbm.tabc.org.tw/

經濟部水利署，https://www.waterlabel.org.tw/

維基百科，https://zh.wikipedia.org

衛生福利部食品藥物管理署，https://www.fda.gov.tw

三、參考圖片及資料

台糖長榮酒店（台南）

Chapter 7

旅館環保相關設備與工程控管

莊景富

　　旅館有關能源部分大致分為水、電、瓦斯及燃料油，隨著自然資源不斷地被開發，環境遭受破壞和能源的耗用日益嚴重，使得世界各國逐漸重視節能減碳議題，進而推廣環保相關措施。

　　在環保概念興起下，旅館經營也開始採用環保節能的經營模式，並在開源節流上，下了一番功夫，除善盡企業社會責任之外，並能達永續經營之效。

　　一般旅館大致是由建築工程土木部分、水電、消防、空調、瓦斯、室內裝修、電話、網路、活動家具、資訊管理系統、中央監控、停車場設備、監視設備、廚房設備、窗簾布織品、室內外標示系統、洗衣房、舞台燈光音響、營運用品、泳池三溫暖設備等組合而成。環保旅館如欲實行綠色管理達到永續經營，除了開始興建時即要縝密規劃妥善，以免增加更改設備費用，而且影響營運及客訴外，另有賴於高階主管的重視及員工對綠色環保的認知及確實執行配合，據此方可為綠色環保管理帶來正面有效的成果。

🌱 第一節　水資源

　　台灣年降雨量相當的豐富，但降雨在時間和空間上的分配相對不平均，使得國人所分配的年平均降雨量還不及全世界平均值的六分之一，在水資源的利用上是相對缺水的國家。

一、旅館水資源利用狀況

　　水是人類賴以維生之必需品，自來水公司負責供應水質優良、水量足夠的自來水，不僅攸關民眾福祉，更關係到旅館產業的整體發展。為促進日益珍貴之水資源的永續經營與利用，並本著開源節流並

重的原則，旅館不斷地宣導節約用水觀念，改變用水習慣，採用淋浴方式取代浴缸、水龍頭加裝省水裝置、使用環保節水標章馬桶，至於廚房則採用感應式水龍頭，另收集雨水設置中水設施、汙水放流儲存再利用等都是經營者必須用心思考的問題。

二、省水設備探討

(一)省水器材定義

「省水器材」就是在符合原器材設計功能（如水龍頭要能達到洗淨之效果、馬桶可將汙物沖乾淨等）及不影響原用水習慣的前提下，使用合宜適切的低水量之控水器材，此稱為「省水器材」（節約用水資訊網，2011）。

(二)省水設備相關研究

經濟部水利署訂定「省水標章作業要點」，並全力推動省水標章制度，希望藉由鼓勵消費者選用驗證合格之省水器材，進而激勵廠商生產相關產品，使節約用水觀念融入日常生活，創造高品質之節水型社會。

現有常見水龍頭及其優缺點，詳**表7-1**。

環保旅館

表7-1 現有常見水龍頭優缺點

種類	圖示	現況及優缺點
傳統水龍頭		在熱水器與出水龍頭熱水管路水溫為冷水，流出之水仍為冷水，若要洗澡（尤其在冬天），大部分的人都將冷水任其流失，一直到有熱水時才使用，實屬浪費。
氣泡式水龍頭		節流牌省水器，號稱可省水65%，然經檢測，是減少水龍頭出水量，用於一般家庭洗澡時仍是先將冷水排放掉，等有熱水才開始洗澡。
多水流水龍頭		萬向立式水龍頭，有泡沫水流、噴射水流及一般水流等三種水流方式，以各人需求選擇所要水流，而達到省水作用；此水龍頭只是將各人喜好之水流方式改變，用於沖澡時並無法將冷水回收。
感應式水龍頭		以人的體溫感應而出水之水龍頭，當到預設定時間時，即自動停水，衛生又方便大眾使用，然使用區域受限於一般公共場所，且使用熱水時，水管中前段冷水仍無法全部回收。

資料來源：節約用水資訊網（2011）

第二節　電系統

一、LED燈

(一)LED燈之優點

發光效率高，比高壓鈉燈、水銀燈之使用壽命長，LED燈使用壽命較高壓鈉燈多5倍，較水銀燈多10倍且不易破損，可調整光之強弱，耗電量少，依不同燈源比較下，可節省電力約50%以上，環保無汞、低電壓、電流安全性高，可在傳統110～220V之間操作，體積小可塑性強，並可施工在任何造型上，可應用在低溫環境，光源具方向性，光害少，色域豐富，並可減少維修費用。

(二)LED燈之缺點

設計前需有散熱設計，不利於高溫環境中使用，易嚴重光衰；不適於潮濕地帶使用，色溫易有偏移；防水設計成本較高；散熱設備體積大不利於燈源之設計；優劣品參雜，一般消費者難以判定品質，有些廣告保證都只淪為口號；製造成本高，價格較貴；和大多數傳統燈一樣，長期點照有色溫偏移現象；光源屬於方向性需考慮光學設計，造成許多燈有亮度沒照度，需要有變壓驅動設計；電源壽命會受熱影響，其產品損耗後不利於回收利用。

LED燈為一無汙染的環保光源，作為旅館照明，可減少人員維修時間，因其壽命比其他燈源長且安全可靠，經久耐用，所以LED燈

光是目前較先進且節能之產品，也是未來趨勢，如果能搭配時間控制器、二線式燈控及紅外線感應，將更節省能源。

二、太陽能系統

太陽就像一顆永遠不會熄滅的火球，它所提供的光和熱帶給地球溫暖的陽光，也帶給人們無窮的希望，若是沒有了太陽，地球可能會是冰天雪地，沒有森林也沒有湖泊，沒有花朵也沒有蝴蝶，整個天空看不到光明，只有無窮無盡的黑夜陪伴著我們，而人類也將無法生存下去，只能靜靜地等著生命消逝；只要太陽永遠存在，生命就可以延續下去。

太陽除了提供光和熱之外，其實它也可以用來發電，這就是所謂的太陽能發電，其原理就是利用太陽的光能和熱能去產生電能，太陽能發電可以分為光電轉換和光熱轉換兩種模式。太陽能發電是一種不會產生環境汙染的發電方式，只要有太陽光能熱能存在，其能源供應就可以源源不斷，而且不會消耗地球的資源，亦不會導致地球暖化。和其他發電方式比起來，太陽能發電可以說是最自然的發電方式，可惜目前的太陽能發電還有許多技術需要克服，像是成本問題、效率問題和天候問題，這些都是影響太陽能發電持續發展的關鍵。

(一)太陽能發電方式

太陽能發電可以分為光電轉換和光熱轉換，光電轉換又可以稱作太陽能光電，它是利用太陽能板吸收太陽光然後產生直流電的一種發電裝置系統，太陽能板的構造主要是以半導體為原料所製作出來的太陽能電池所組成，太陽能板可以製作成各種形狀，也可以連接起來，藉此產生更多電力，像我們平常所看到的太陽能計算機，就是光電轉

換的太陽能發電。

　　至於另一種太陽能發電模式則是光熱轉換，它是利用鏡子反射太陽光使其聚焦於玻璃管，而玻璃管內則是可以加熱的液體，像是油之類的液體，當太陽光集中照射玻璃管，管內的油會因為溫度上升而產生蒸氣，這些蒸氣可以用來推動渦輪機，使發電機可以產生電能。上述兩種模式一種是利用光能，另外一種則是利用熱能。

(二)太陽能系統基本組成及作用

　　太陽能發電系統由太陽能電池組件、太陽能控制器和蓄電池組成。如輸出電源為交流220V或110V，還需要配置逆變器。

◆太陽能電池板

　　太陽能電池板是太陽能發電系統中的核心部分，也是太陽能發電系統中價值最高的部分。其作用是將太陽的輻射能力轉換為電能，或送往蓄電池中存儲起來，或推動負載工作。

◆太陽能控制器

　　太陽能控制器的作用是控制整個系統的工作狀態，並對蓄電池產生充電保護、過放電保護的作用。在溫差較大的地方，合格的控制器還應具備溫度補償的功能。其他附加功能如光控開關、時控開關都應當是控制器選項。

◆蓄電池

　　一般為鉛酸電池，小微型系統中，也可用鎳氫電池、鎳鎘電池或鋰電池。其作用是在有光照時將太陽能電池板所發出的電能儲存起來，等到需要的時候再釋放出來。

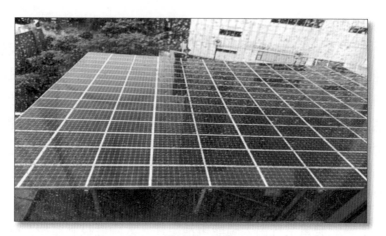

圖7-1　屋頂型太陽能板

◆太陽能發電技術應用

　　太陽能光伏發電系統是由光伏電池板、控制器和電能儲存及變換環節構成的發電與電能變換系統。隨著全球光伏產業的迅速發展，從電池板的生產到電力電子變換器的設計皆可應用到此技術上，太陽能發電是現在各國發展之趨勢。

三、熱泵

　　熱泵實質上是一種熱量提升裝置，熱泵能從周圍環境中吸取熱量並把它傳遞給被加熱的對象（水或其他物質）。

　　太陽照射地球所產生的熱能，以逆卡諾（Carnot）原理，利用壓縮機形成內部循環，將大氣中的熱能收集起來再與水做熱交換，並將冷水逐漸加溫成為熱水。

　　熱泵僅需極少的電能便可達到日常生活所需的水溫要求，是目前最環保也最省能之製熱設備。

表7-2 熱泵的特點及效益

安全	無燃燒，不產生一氧化碳，無瓦斯中毒，免除鍋爐爆炸之危險性。
節能	耗電量小，節省3/4電熱費，節省1/2瓦斯費，節省1/2鍋爐柴油費用。
環保	利用大氣中之熱能（熱空氣），無燃燒，不產生二氧化碳汙染空氣，不排放熱氣。 減少溫室效應，防止地球暖化，是目前產生熱水最潔淨及環保之方式。
多重功能	製造熱水之外，如安裝於室內可選擇加裝提供冷氣、除濕、空氣濾清之功能。
操作方便	安裝方便，全自動控制。

　　熱泵設備平均成本回收期約在二至三年左右，投資回收期短，大量降低了電力或其他燃料的費用，進而大幅降低公司營運成本，加強資金週轉率及回收公司之投資。

圖7-2 熱泵

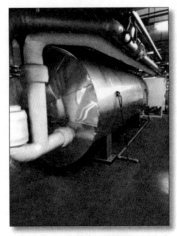

圖7-3　熱水儲槽

四、變頻器

　　變頻器是一種利用固態電子器件的電力電子系統，大多數的變頻器是交流／交流轉換器，輸入及輸出都是交流的電壓。不過像使用共同直流電源或是利用太陽能為電源時，則會使用直流／交流轉換器的架構。交流／交流轉換器可分為三個部分，分別是交流轉換為直流的整流器、直流鏈及直流轉換為交流的逆變器，其中又以電壓源變頻器最常見。

　　變頻器一般會有一個操作器作為操作介面，有按鍵可以啟動及停止馬達運轉，及調整馬達轉速，操作器的其他功能可能包括正反轉切換、切換由操作器設定速度或是由外部程序控制訊號設定速度等。變頻器一般會包括一組文數字的顯示介面及幾個LED燈，以提供變頻器的相關資訊，顯示介面可能是有七段顯示器或液晶螢幕。操作器一般會設計在變頻器的正前方，多半是用信號線和變頻器連接。

　　許多馬達的應用是在定頻下驅動馬達，也就是直接用交流電源作

圖7-4　變頻器

為馬達的電源，交流電源的頻率即為馬達的頻率，但其中一些應用可以允許馬達以比交流電源頻率要慢的頻率運轉，此時若改用變頻器驅動，在變頻的模式下運作，可以節省不必要的能源消耗，但使用上必須注意諧波問題。

 第三節　天然氣及重油

一、天然氣

　　台灣天然氣儲存是一門大學問，我國是能源儲存度高的國家，而且電力的供應大部分靠石化燃料的轉換，在政府落實能源安全及穩定供電的前提下，天然氣的安全存量應多方考量。其不只考慮來源、輸儲、生產，也要考慮進口成本及使用者增加多少負擔。至於能源需求端也應加強節約能源，避免不必要的能源浪費，以加速能源穩定及安

全的目標。旅館大致使用在鍋爐燃燒及廚房烹煮上，每天安全人員及工程人員都必須於下班後至現場檢查是否有確實關閉閘閥，及有無洩漏瓦斯。

二、重油

　　一般旅館產生蒸氣及熱水之鍋爐通常會使用瓦斯或重油。重油是原油提取汽油、柴油後的剩餘重質油，其特點是分子量大、黏度高。重油的比重一般在0.82～0.95，熱值在10,000～11,000 kcal/kg左右。其成分主要是碳氫化合物，另外含有部分（約0.1～4%）的硫黃及微量無機化合物。主要用於大型蒸氣輪機鍋爐及中大型船舶用引擎的燃油。重油可以作為現代大型燃煤鍋爐的啟動點火燃料，但在空汙之處理上比較困擾，必須透過設備進行過濾才能排放，將會造成較大費用之支出。至於旅館鍋爐使用上相較於天然氣費用則較省。

圖7-5　瓦斯鍋爐

 # 第四節　能源局旅館節能宣導

　　有效推行節約能源之四步驟爲：(1)導入新型省能設備使用；(2)建立正確操作及管理模式；(3)定期及不定期的維護保養；(4)加強員工有效用電、節約能源教育訓練及多面向宣導。

　　因此，建議旅館在規劃旅館初期設置時，即應考量節能十項重點：(1)穩定的供電電壓品質；(2)照度設計合理化；(3)採用高效率光源，如LED燈；(4)採用二線式燈控，多利用自然採光；(5)空調設備採用高效率省能機型，並加強定期維修保養；(6)注意空調設備溫度設定合理值；(7)採用電能中央監控系統；(8)加強提供主管及員工節約能源管理訓練及資訊分享；(9)教導日月季年點檢紀錄；(10)研究節能技術導入並定期現場督導協助。

　　一般規模較大之國際觀光旅館，其電能及熱能之能源使用流程如**圖7-6**及**圖7-7**所示。因觀光旅館之設施差異及使用熱能燃料不同，故每家旅館業者能源使用流程都有不同程度之差異，需因設施而制宜，以發揮功能且又達到省能源、水、電之效。以南部某五星級酒店爲例，總能源費用占營業額比例約7%，其中水費約0.5%，瓦斯費約1.5%，電費約5%，由此得知電費占能源比例最多。

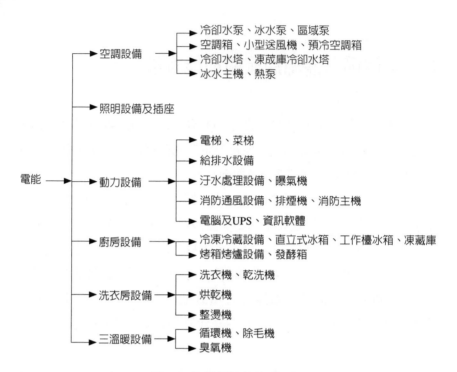

圖7-6　旅館電能使用流程圖

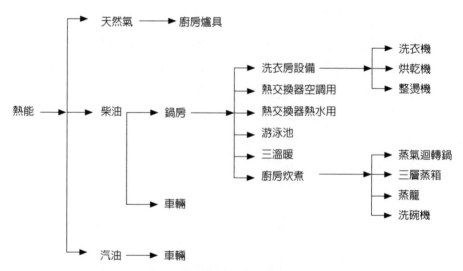

圖7-7　旅館熱能使用流程圖

本章習題

1. 旅館能源大致可分為哪四大類？

2. 旅館能源耗費最多者為何？

3. 旅館能源會造成空汙者為何設備及能源？

4. 熱泵設備功能有哪些？平均回收期約為幾年左右？

5. 變頻器如何節能？

6. 太陽能光電可分為哪兩種轉換模式？

7. 旅館節能重點？

8. 旅館熱能使用流程？

9. 旅館電能使用流程？

參考文獻

一、中文部分

林唐裕（2000）。「我國天然氣業自由化對策之探討」。台灣綜合研究院年度研究成果。

節約用水資訊網（2011），http://140.96.175.52/。

經濟部水利署（2008）。《家庭節約用水技術手冊》。經濟部水利署網站。

經濟部能源局台灣綠色生產力基金會能源中心（2005）。台灣能源統計年報。

二、網路部分

LED優缺點，http://www.ledcase.com/light-5.htm

智慧生活指南，https://kknews.cc/tech/924rrk8.html

維基百科，https://zh.wikipedia.org/zh-tw/

Chapter 8

環保旅館節電、節水及減廢管理實務

李欽明

　　旅館爲了提供給客人一個舒適的使用環境，用電用水設備繁多，每天必會消耗大量能源。旅館在能源消耗上可說是各行業中有其特殊性，旅館有多間精緻客房、大型宴會廳、大小會議室、各式餐飲設施、娛樂設施（健身房、游泳池等）、電腦與通訊設備、地下停車場等，所以旅館的存在是與能源緊密相結合。其實，高度能源使用就是現代文明之表徵。以客房而言，每間客房有多盞照明燈光，其他有電視、冰箱、音響、空調、冷熱水等，另外，旅館本身設有洗衣房，用水用電量巨大，客房營運時若全部開啟，使用量勢必十分驚人。對旅館行業而言，水電費支出已是一項主要成本，因此，旅館商家對水電支出成本的控制已顯得十分必要，也是節約旅館營運成本，提高行業競爭力最有效的手段。

第一節　旅館耗能現況分析

　　目前旅館業界對耗能方面的缺失敘述如下：

一、輸配電系統電能損失

1. 變壓器效率低：因季節性或旅遊淡旺季影響，旅館的住房率變化起伏不定，電壓變化率高，造成無謂的浪費。
2. 供電線路損耗大：因旅館用電設備多，供電線路分支多、長，電能使用效率下降，並存在某種程度的隱患。
3. 電能質量差：旅館內的用電設備數量與種類眾多，電能質量差，大大降低了電能的使用效率，也影響用電設備的使用壽命和使用安全。

二、用電設備能耗利用率不高

1. 客房混合負載線路用電：客房用電負載有照明、電器等設備。
 (1) 照明設備多，耗能大。
 (2) 用電設備多，造成零序電流過大，電能損失增加。
 (3) 工作電壓高，導致設備發熱及過早損壞，浪費能源，降低燈具使用壽命。
2. 空調設備用電：旅館空調系統因客房入住率影響，運行時很少完全在滿負荷狀態，其次，空調水循環系統實際運行時處於最大設計固定流量下工作，不隨負荷變化而變化，導致電能利用率低，電能浪費嚴重。
3. 住客節能意識低，電能管理方式簡單：旅館是營利事業，顧客前來住宿就是一種商業行為，一般住客認為我已付錢就應該享受，不用白不用的消費心理，加之旅館無法監測客人的用電情況，導致電能浪費非常嚴重。站在旅館業者立場，以滿足客人需求出發，只是從保障設備正常運行方面考量，對能源方面的管理，沒有從使用效率、能耗標準和設備使用壽命等角度對整體電能使用進行精益管理，電能利用率低。

 # 第二節　旅館節能方案

　　我國星級旅館評鑑計畫中分為「建築設備」與「服務品質」兩大項，前項有關「安全及機電設施、綠建築環保設施等」，其精神符合現代旅館經營的「減量、再使用、再循環、替代」之原則，旅館高層單位應動員全體員工、提高環保意識、提倡綠色服務，確實有效地落

環保旅館

實各項節能措施、減少環境汙染、推廣綠色用材、提供綠色用品、宣導綠色理念、引導顧客參與等，以創造出國內整體綠色旅館，迎合環保年代。

一、節約水資源措施

1. 使用節水龍頭：旅館在各個用水點，根據用水的要求和狀況，使用相應的節水龍頭，在公共洗手間安裝感應節水龍頭，至於沖洗用的水管則在出水口加裝水嘴，可隨時開關。

2. 供水管系統定期檢測：旅館供水系統定期檢測是否漏損，建立供水系統的巡檢制度，及時發現並更換漏水的龍頭和管道。

3. 減少棉織品洗滌量：旅館透過「減少床單、毛巾洗滌量的提示卡」，引導客人重複使用房間內的棉織品。房間內的棉織品在滿足客人要求以及衛生前提下，由「一日一換」改爲「一客一換」，以減少棉織品的洗滌量。客房浴室提供的毛巾等棉織品可採用不同的圖案或顏色，以方便客人區別使用，減少因不能區分使用引起的棉織品更換問題。

4. 改變飲用水提供方式：客房飲用水的供應，現行多數旅館已改爲快速煮水壺，由客人按需要自行煮水，這是一種進步的做法。在會議服務中使用飲水機，由客人按需取水，減少飲用水浪費。

5. 中央空調冷卻水系統控制水漂散：旅館中央空調製冷系統配置有冷卻塔和冷卻水泵。冷卻水在循環過程中由於蒸發、漂散等原因，有一定的損失。在每個製冷期開始前，檢查維修冷卻塔布水器、填料，可以有效降低冷卻水的漂散損失，同時也改善了環境。

6. 冷凝水應回收利用：旅館空調系統產生的冷凝水集中回收處理

後供空調系統補水。

二、節約用電措施

1. 電力系統進行功率因素補償；旅館用電設備中變電所加裝節能裝置。

2. 加強用電設備的維修工作。加強用電設備的維護保養，及時檢修，降低電耗，節約用電。做好電動機的保養，降低電能消耗，並加強線路的維護，消除因導線接頭不良而造成的發熱以及線路漏電現象，不但節約能源，同時也保證供電安全。

3. 照明光源改造。在滿足旅館照明質量的前提下，逐步採用節能型光源，盡量使用省電燈具。

4. 合理調整中央空調系統之運行。根據室外氣溫調節中央空調運行時間，合理控製冷卻水、冷凍水的進出溫度，降低製冷機組的運行負荷，減少耗能。

5. 改變旅館員工傳統的著裝方式。旅館在設計員工制服時，不僅滿足了各個不同職位、禮儀的需求，更與天氣狀況相應，降低旅館員工對空調的要求，員工在夏季時，尤其是管理階層不穿西裝，改爲襯衫等較涼爽的服裝，減少空調負荷。

6. 在滿足照明質量的前提下，客房通道安裝人體感應智能控制器，控制通道燈光節約用電。

7. 客房設置插卡式開電總開關，便於客人離開後關閉所有電源，減少浪費。

8. 客房配置節能環保冰箱。

9. 積極宣導員工減少電梯的使用以減少耗電。

10. 辦公區域在滿足照明的前提下，減少相應照明燈數量，隨時關閉不必要的燈光。

三、燃氣節約措施

1. 控制生活熱水的水溫：旅館的生活熱水其出水水溫維持在45～50℃，減少蒸氣浪費。

2. 及時關閉停運的蒸氣管路：關閉停運管路能防止熱量的損失，並減少冷凝水的產生。

3. 蒸氣管系統的維護：加強各管路中的閥門、管線等部位保溫層的檢查，出現破損及時維修以減少蒸氣在傳輸過程中溫度下降。

4. 清洗空調盤管：每年春秋兩次清洗空調盤管，提高風機盤管效率，降低耗能。定期檢查各部門清洗空調過濾網，以保證溫控效果。

5. 廚房燃氣灶進行節能改造：對所有廚房內的燃氣灶進行節能改造，安裝使用新型的節能灶具。

6. 提高鍋爐運行效率：定期對鍋爐進行維護保養，合理調整運行參數（溫度、壓力），實現鍋爐經濟運行，提高運行效率，節約燃氣。

7. 換熱設備管理：根據室外溫度變化，合理調整換熱機組的運行參數及運行時間。

8. 室內溫度調整：根據室內外溫度情況，合理調整暖氣供水流量。室內溫度控制在22～25度，夏季取高質，冬季取低質。

9. 旅館建築窗戶全部採用保溫和氣密性能良好鋁合金型材和中空玻璃，降低輻射，節約能源。

何謂「中空玻璃」？

　　中空玻璃由美國人於1865年發明，是一種良好的隔熱、隔音、美觀適用並可降低建築物自重的新型建築材料，它是用兩片（或三片）玻璃，使用高強度高氣密性複合黏結劑，將玻璃片與內含乾燥劑的鋁合金框架黏結，製成的高效能隔音隔熱玻璃。中空玻璃多種性能優越於普通雙層玻璃，因此得到了世界各國的認可，中空玻璃是將兩片或多片玻璃以有效支撐均勻隔開並周邊黏結密封，使玻璃層間形成有乾燥氣體空間的玻璃製品。其主要材料是玻璃、鋁間隔條、彎角栓、丁基橡膠、聚硫膠、乾燥劑。

　　中空玻璃大多用於門窗行業，因為大家需要結構合理、設計符合標準的中空玻璃，才能發揮其隔熱、隔音、防盜、防火的功效。採用抽真空雙層鋼化玻璃更可以到達實驗室標準！市場上還有添加惰性氣體和彩色顏料氣體的中空玻璃，以及增加美景條等起到加固和裝飾作用。

資料來源：http://www.zwbk.org/zh-tw/Lemma_Show/318516.aspx

四、客房部的節能措施

1. 制定與部門相適宜的節能減廢制度和操作規範。
2. 清掃住客房時，客人用過的拖鞋不給予更換，把用過的拖鞋整齊排放於床邊，方便並促使客人再次使用。
3. 清潔房間時嚴禁使用熱水。
4. 清潔劑按一定的比例調配，使用時另外用小瓶裝，避免超量使用帶來的用水量增加和清潔劑的副作用，減少浪費。
5. 徵詢客人意見，布巾類用品如床單、床套、枕頭套、毛巾等可

兩天一換，若長期客能配合可予以打折回報。

6.嚴格控制一次性客房用品的擺放，避免浪費。

7.房務清潔員下班前清理吸塵器，以保持吸塵效果。

8.定期清理空調的出風口葉片與過濾網，維持通風最佳效果。

五、其他節能減廢措施

1.所有客房放置綠色旅館說明書及布巾類備品更換提示卡，減少客用備品例如拖鞋、刮鬍刀、各類洗浴用品等消耗量。

2.旅館內全面實施禁菸。

3.廣推綠色消費，顧客點餐可根據菜餚分量區別定價，減少浪費。

4.旅館在淡季住客不多的情況下，櫃檯部門盡量安排客人住同一樓層，以減少耗能。

5.減少使用紙杯。員工盡量使用自己的水杯，紙杯是給顧客使用的。

6.減少使用一次性用品。客房一次性用品對環保的負面影響頗大，光以塑膠牙刷的消耗量，如以全國旅館住客住宿一日而言，這些塑膠的用量將是令人難以想像，日復一日，對環境的衝擊絕對是一場災難。

7.減少使用含苯溶劑產品。辦公用品多使用迴紋針、訂書機，少用含苯的溶劑產品，如膠水、修正液等。

8.推行電子公文。儘量使用電子郵件、line或旅館內網路等設備替代紙類公文。

9.盡量使用再生紙。公文用紙、印刷品、公告、培訓講義、SOP印製等，盡可能使用再生紙，以減少環境汙染。

10.重複利用公文袋。公文袋可多次重複利用，各部門應將可重複

使用的公文袋回收再利用。

11.紙張兩面使用。紙張列印或複印時盡可能雙面使用。若單面已使用而作廢棄時，可累積存用，亦即另一面空白處盡可能使用，達到珍惜資源的目的。

12.建立館內用「生活中水」系統。中水是指生活水處理後，達到規定的水質標準，可在一定範圍內重複使用的非飲用水。中水利用是對處理過的水再次回收使用。中水利用是環境保護、水汙染防治的主要途徑，是社會、經濟可持續發展的重要環節。舉凡館內冷卻水、淋浴排水、盥洗排水、洗衣排水、廚房排水、廁所排水等，均可優質使用於沖廁、綠化、景觀、噴灑路面、刷洗建物外牆以及冷卻水的補充等雜用。

六、行政方面的約制

1.為每一台大小設備、機具制訂詳細的正確操作規範，包括設備操作、維護保養、存放、交接等方面的內容和要求，員工正確操作設備既可提高設備的使用壽命，又可減少能源損失。

2.對各部門員工進行標準職位操作培訓，熟悉各種節能操作，使旅館能耗達到最佳的效果。

3.對提出合理化降低耗能措施，在節能中表現優異的員工給予表揚和獎勵，對浪費能源的方式與做法依情節議處。

4.行政相關辦公部門下班前半小時關閉空調。

5.公共區域的照明，根據不同季節不同時段，合理設定開關燈時段。

6.做好維修更換紀錄，並經常檢查核對，對性價比低的品牌不得申購。

關於旅館一次性用品

　　國內飯店、旅館、民宿總數逾萬家，每天水電用量及產生的廢棄物相當驚人。調查統計，以一家房間數五百間以下的中型旅館，一週消耗的一次性即丟物品量約為一百個家庭一年使用量。每位旅客平均每天在飯店製造垃圾量是平常在家的二至三倍。

　　很多人到外地出差或旅遊，多數人會選擇住宿旅館。旅館不僅可以提供舒適的環境，而且讓大家無需擔心盥洗用具攜帶的問題，這也促使各家旅館都配備一次性用品來方便客人使用。不過，隨著環保節約意識的日益提高，有的客人也會選擇自帶梳洗用品，但旅館卻依然需要提供「一次性用品」，怎樣才能節約旅館用品的消耗，成為當今多數人關注的課題。

　　旅館所謂一次性用品林林總總有以下產品：牙膏、牙刷、刮鬍刀、香皂、浴帽、洗髮精、沐浴精、潤濕精、潤膚液、梳子、擦鞋油、擦鞋布、針線包、杯墊、杯蓋、棉花棒、消毒封條、拖鞋等。

　　旅館配置一次性用品的主要目的是滿足住客的要求，讓住客滿意，願意下次再來。如今旅館行業競爭非常激烈，如果住客不滿意就會投訴旅館，或者下次出差旅行的時候選擇其他旅館，就會造成客源流失。要是旅館的住客滿意了，再宿意願機會增加，旅館的業績也就相對好多了。

　　但是旅館一次性用品存在嚴重浪費的現象，其中很多為化學及塑膠質材，而這些對人與環境有害的化學物質最終進入河流、海洋與土壤，其帶來環境生態的傷害恐怕一言難盡，而汙染對日益缺乏的水資源更是雪上加霜。

　　同時，旅館一次性消耗用品的支出約占旅館總成本的十分之一，這是一筆十分巨大的開銷，即使按進貨價格計算，一年的浪費也不少。以

競爭日趨激烈，平均房價日益走低的旅館市場而言，將是一筆可觀的支出，無疑是增加了旅館的經營成本。

不過，終於見到一線曙光，環保旋風也促使國內外旅館界覺醒，愈來愈多的旅館不再主動提供一次性備品。如果所有的業者能主動配合，節約資源會更多。旅館貿然停止免費的提供，勢必會讓旅客有所不便，根據調查，有七成的民眾就表示不能接受。因此漸進式的推行環保概念已成為流行趨勢，而每個人也應該養成隨身攜帶漱洗用具的旅遊習慣，既方便又環保。

 ## 第三節　旅館垃圾處理方案

一家優質、舒適的旅館在於其美觀宜人的設計和完善的設施，以及周到的服務。但是，好的旅館是全方位的，垃圾處理的完善與否也是優良旅館的指標。

一、旅館的垃圾貯藏

根據《觀光旅館建築及設備標準》第7條之規定：「觀光旅館應設置處理乾式垃圾之密閉式垃圾箱及處理濕式垃圾之冷藏密閉式垃圾儲藏設備。」因此，旅館垃圾貯藏空間是必要的。

旅館垃圾的來源以客房部門與餐飲部門為大宗，每日產生一般垃圾、固態垃圾、汙油、廚餘等，這些要處理的廢棄物都會產生異味。

1.垃圾房的位置選擇：基於衛生管理，垃圾貯藏空間應在建築主體外設置垃圾房，特別是不能在廚房深處設置，垃圾運送不能

穿越廚房。

2.垃圾房面積大小：根據每日產生的垃圾量及收垃圾的頻率確定垃圾房的大小，每天清運垃圾，並將場地沖洗乾淨。

3.實施技術要求：垃圾房帶有冷藏系統，以存放溼的垃圾，維持室溫13℃以下。門的寬度便於垃圾車進出。地面設有排水明溝或地漏，便於清理清洗。地面做防水處理，貼磁磚。牆面貼踢腳板或磁磚，高於地面1.5公尺以上。要有防鼠、防蠅、防蟑螂措施。垃圾房要設滅蠅燈和紫外線燈，定時對垃圾暫時放置場所進行消毒殺菌。

由於每家旅館規模（客房數量與餐飲種類多寡）、定位、經營方式有所差異，衛生設施需要結合實際狀況進行達標設計，因此垃圾房設施必須遵守衛生安全的法規標準。

二、垃圾房管理制度

旅館因重視環保而設立垃圾房，則垃圾房管理制度是非常重要的，制定管理制度的目的就是為了更好地執行管理，規範垃圾處理方法。

(一)垃圾分類處理

1.工程垃圾：瓦礫、碎磚、碎板料等實行「誰施工，誰負責清運」，禁止倒在垃圾房內。路面灰塵、泥沙等粉塵性垃圾，在運送途中應加以覆蓋遮擋，防止垃圾掉落或飛揚引起二次汙染。

2.生活垃圾：員工清潔的少量垃圾可倒入垃圾桶內，量大的垃圾應直接運送到垃圾房，員工應在規定時間收集垃圾桶內的垃圾並轉運至垃圾房。

3.廢舊報紙、雜誌、紙張：可定期與不定期進行處理。如處理此類廢舊物品較少時，可直接放置在辦公區垃圾箱內，由專門人員送至垃圾房；如此類物品較多時，則由部門自行送至垃圾房。

4.廢瓶（包括酒瓶、酒瓶蓋、食品飲料罐、塑膠瓶等，但由酒水供應商回收的除外）、廢紙板箱、廢舊木板處理則每日由各部門自行送至垃圾房內，不得留存。

5.垃圾注意乾濕分開處理，分類擺放。

6.其他廢品處理辦法，由各部門每日送至垃圾房內，不得留存。

(二)垃圾房的垃圾應日產日清

如垃圾較多影響垃圾存放時，可增加清運次數。倒垃圾按照「由裡而外、先下後上」的原則，負責傾倒垃圾的人員倒完垃圾必須及時將門關閉並插好插銷，防止外來不法分子偷入。

(三)維持垃圾房周圍的衛生

清潔人員應負責垃圾房周圍的衛生，保證垃圾房裡的垃圾存放整齊，地面無散落垃圾：

1.負責每天一次沖洗垃圾房地面及垃圾桶。

2.每週對垃圾房進行一次消毒殺菌工作。

(四)垃圾房的衛生標準

1.地面無散落垃圾、無汙水、無汙漬。

2.牆面無黏附物，無明顯汙漬。

3.垃圾做到日產日清。

4.所有垃圾集中堆放在垃圾箱，做到合理衛生、四周無散積垃圾。

5.可作廢品回收的垃圾應另行存放。

6.垃圾房應保持清潔無異味,每日應定時噴灑藥水,防止發生蟲
　害及汙染。

7.每天下班必須將垃圾桶外壁清洗乾淨。

8.使用垃圾袋之袋口要綁緊,垃圾桶必須加蓋,保持空氣潔淨,
　無異味。

9.垃圾站標誌分類清晰、明顯。

(五)檢查清潔工作的情況

　　垃圾車散落在馬路上的垃圾由垃圾清運人員負責掃淨,部門管理人員應按相關標準檢查清潔工的工作情況,並做紀錄。

綠色旅館的6R原則

　　將顧客所需的正確的產品(Right Product)能夠在正確的時間(Right Time)、按照正確的數量(Right Quantity)、正確的品質(Right Qulity)和正確的狀態(Right Status)送到正確的地點(Right Place)——即6R,並使總成本最小。

　　「綠色旅館」可以簡單的翻譯為green hotel或ecology-efficient hotel,意為「生態效益型飯店」。是指那些為旅客提供的產品與服務既符合充分利用資源,又保護生態環境的要求和有益於顧客身體健康的旅館。簡言之,就是環境效益和經濟效益雙贏的結晶。

第四節　旅館節能減排的觀念與做法

當今社會，人們不斷追求經濟的發展和生活品質的提高，但在這個過程中，人們的生存空間遭到了嚴重破壞。只有進行保護環境，節能減排，才能保護人人享有健康生存空間。由於全球生態環境的日益惡化，保護環境、保障人類健康日益受到人們的關注。許多行業都制定了相應的行業準則以約束並促進組織的環境行為。旅館作為賓客雲集、消費娛樂場所，要消耗大量的自然資源，產生大量的廢棄物，必然導致人類生存環境的日益惡化和自然資源的日益枯竭，旅館節能降耗措施勢在必行。茲分述如下：

一、從微觀與宏觀的觀點

(一)微觀——降低成本負擔

旅館經營中產生的消耗主要包括：一是日常消耗，二是設施運行的能源消耗；這兩個方面通稱為旅館的耗能。旅館的能源消耗不外乎兩方面：水與電，其中又以電為主。電力消耗當中，空調用能就占總能耗的大半，其次就是熱水。旅館作為能源消耗大戶，應力行節約使用能源，降低基本耗損，這意味著降低旅館經營成本，提高營業利潤。為實現公司「綠色環保、永續經營」的理念，國內已經有旅館推行ISO 50001能源管理系統，在財團法人台灣綠色生產力基金會輔導下，通過SGS（台灣驗證科技公司）的驗證，獲頒ISO 50001能源管理證書，並將分二年為目標，達成節能4.15%的目標，預計將可節省約52萬元的能源費用。

(二)宏觀——促進永續發展

　　許多旅館至今還在使用破壞臭氧層的製冷劑（冷媒），也有相當數量的旅館在洗滌、餐飲用水等方面超標排放，對環境造成嚴重的影響。人類生存和發展不應以破壞生存空間為代價，亦即發展要有節制，充滿理性，產品的產出不能犧牲環境品質，地球只有一個，資源儲存有其極限，不可能無限制的使用下去。旅館的產品也是如此，它不僅要使目標群體滿意，更要承擔起企業的社會責任。這也是目標市場逐步走向消費理性化的必然要求。因此，旅館行業的節能降耗，不僅對實現旅館自身的經濟利益有重大作用，而且對業界和整體社會的永續發展（sustainable development）意義深遠。

二、旅館節能目前問題

(一)顧客和員工的環保認知不深刻

　　顧客是旅館產品的消費者，對電能和水資源的使用有直接的控制行為。實際上堅持「節能環保」原則的顧客很少，大多數顧客都認為住旅館就應該享受旅館提供的資源。旅館的一線員工是服務行為的操作者，員工的思考觀念對旅館能源的控制具有重大意義。旅館員工對環保的重要性依舊缺乏深刻的認識，環保知識和意識也不深入。

(二)大多數旅館都沒有環保部門

　　在國外已有高檔旅館設立了專門的環保部門，但大多數沒有對旅館的能源消耗情況和設備使用狀況進行專業化的資料分析，只負責制定員工的節能制度。國內旅館尚未設立環保部門，僅表示應該採取環

保行為，業者往往把環保的任務規劃到驗收或工程部等其他部門，並未深入對待環保問題。

(三)節能環保行為多停留在控制行為上

一般而言，旅館大多等設備老化才更換設備。管理階層為員工制定出環保規章，要求員工雙面使用複印紙、晚上十二點以後只保留基本照明、客房布巾類實行一客一套、檢查公共區域的水電等，從而避免能源的浪費。大多數旅館的節能環保舉措都停留在簡單的控制行為上，而沒有花費心思去從根本上提升能源的利用率。

三、實施節能管理制度實踐

1.工程部為旅館節能減排管理的責任部門，應對旅館的能耗進行每季度全面統計分析，對有異常能耗的現象進行分析、溝通、查找和解決。

2.由工程部經理和副理每天分兩階段，中午11:30～12:30，晚上17:00～18:30，分別對部門和各區域的設施設備使用情況進行檢查巡視，並監督各部門節能實施落實情況，發現問題及時解決或提醒，督促做好節能工作。

3.旅館需制定能耗考核細則，對各部門的能耗根據經營業績和上年同比能耗情況進行數據分析計算，並進行賞罰。

4.工程部根據氣候的變化情況，及時調整空調和熱水的設置溫度：

(1)旅館空調負載低且外氣濕度低，空調系統應調高冰水主機水溫度，以降低主機耗電。

(2)寒流來時，旅館暖氣機設定溫度於20℃，並注意低溫外氣入侵，減少暖氣耗能。

(3)合理調整熱水儲槽溫度於60～65℃，並於冬季來臨前，檢查維護儲槽及管路的保溫狀況，以減少散熱損失。

(4)鼓勵辦公區員工穿著保暖衣物，避免使用暖氣，若需使用時，則門窗應予關閉，防止暖氣外洩，減少耗能。

5.工程部每天對重要設施設備和機房進行巡查一次，對「滴、漏、跑、冒」現象及時發現及時處理修復。

6.工程部對各種計量儀表進行定期檢測，對不準確或有誤差的進行調整或更換。

7.工程部配合專業維護保養單位，對空調水系統和生活水系統進行加藥處理，防止結垢和改善水質，提高管道輸送傳導效率。

8.工程部對旅館各部門的設施設備定期進行檢查保養工作，並根據設備的使用率、使用環境和使用要求，進行每月一次或每季一次或每半年一次的維護保養，從而減少設備的故障發生，延長設施設備的使用壽命。

 結　論

旅館的環保行動是指以可持續發展為理念，將環境管理融入旅館經營管理之中，運用環保、健康、安全理念，堅持綠色管理和清潔生產，宣導保護生態環境和合理使用資源的旅館。其核心是為顧客提供符合環保、有利於人體健康要求的綠色客房和綠色餐飲，在生產過程中加強對環境的保護和資源的合理利用。

一、成為環保旅館的基本要求

旅館為做好節約資源成為環保旅館有以下基本要求：

1. 旅館嚴格遵守建設和運營中涉及的節能、節水、減廢、衛生、防疫、安全的要求，旅館應遵守法律上汙染物排放標準。

2. 旅館有科學的、有效的資源節約和環境保護方針，制定了明確的目標和可量化的行動指標，並有完善的經營管理制度保障執行。

3. 旅館有相應組織機構，有經過專業培訓的高層管理者具體負責綠色旅館的創建活動。

4. 旅館每年有為員工提供節約、環保、安全、健康等相關知識的教育和培訓活動。

5. 旅館提供綠色行動的預算資金及人力資源的支援。

6. 旅館有綠色行動的考核及獎勵制度，並納入飯店整體的績效評估體系。

7. 旅館有宣導節約資源、保護環境和綠色消費的宣傳行動，以營造綠色消費環境的氛圍，對消費者的節約、環保消費行為能夠提供多項鼓勵措施。

8. 旅館近年來無安全事故和環境汙染超標事故。

二、節能環保的積極做法

旅館本身為突破當前節能減排困境，更應該有積極的做法：

(一)發揮社會的環保教育影響力，對員工進行專業環保教育

身為旅館的員工，其環保觀念應該比大眾更專業，以主人翁的環保態度感染客人。旅館管理階層要善於選擇專業的培訓機構，對員工進行專業化的環保知識教育。

(二)設立環保部門，進行專業的資料分析

能源問題日益突出，控制經營成本成為必須，旅館應當設立專門的環保部門，負責控制一切能源物資消耗。新加坡、丹麥等發達國家的很多旅館都有專門的環保部門對旅館的消耗情況進行資料化控制，發現問題並進行改善。同樣的，國內旅館的節能之路也該走上專業化道路，對能源的消耗和各種設備的能耗情況等進行專業分析，才能將節能環保做得更澈底。

(三)節能環保制度、節能設備和節能設計並用

大多數旅館當前的節能行為都放在制度上，透過規範員工的行為，控制不必要的能源消耗。然而設備的大功率能耗和設計系統的低效率運作同樣浪費了大量能源。旅館應該及時更換節能設備，雖然在短期內增加了經營成本，但是長遠來看，會為旅館節約大量能源成本。

(四)發揮優秀環保型旅館領頭羊的作用

國內已經有少數旅館在節能環保上取得了重大成果，應該透過廣大媒體，發揮其節能方面領頭羊的地位，營造濃厚的節能環保氛圍，廣泛傳播其節能經驗，吸引同業的關注，從而帶動旅館行業在節能環保上的改革。

本章習題

1. 旅館節約用水、用電應採哪些措施？

2. 旅館的燃氣節約措施為何？

3. 試述客房部的節能措施有哪些？

4. 旅館的節能減廢措施有哪些？

5. 試舉出旅館垃圾房的衛生標準項目為何？

6. 試述旅館本身為突破當前節能減排困境，更應該有積極的
 做法為何？

名詞解釋

■綠色旅館的6R原則

將顧客所需的正確的產品（Right Product）能夠在正確的時間（Right Time）、按照正確的數量（Right Quantity）、正確的品質（Right Qulity）和正確的狀態（Right Status）送到正確的地點（Right Place）——即6R，並使總成本最小。

「綠色旅館」可以簡單的翻譯為green hotel或ecology-efficient hotel，意為「生態效益型飯店」。是指那些為旅客提供的產品與服務既符合充分利用資源，又保護生態環境的要求和有益於顧客身體健康的旅館。簡言之，就是環境效益和經濟效益雙贏的結晶。

■永續發展（sustainable development）

「永續發展」一語最早是由國際自然和自然資源保護聯盟、聯合國環境規劃署及世界野生動物基金會三個國際保育組織在1980年出版的《世界自然保育方案報告》中提出。在同年3月的聯合國大會也向全球發出呼籲：「必須研究自然的、社會的、生態的、經濟的以及利用自然資源體系中的基本關係，確保全球的永續發展。」永續發展是涉及經濟、社會與環境的綜合概念，以自然資源的永續利用和良好的生態環境為基礎，以經濟的永續發展為前提，並以謀求社會的全面進步為目標。永續發展的社會面向追求公平，除了同一世代之中的公平，還要追求世代間的公平。

綜言之，根據聯合國要求，永續的活動是滿足目前需求但不損害後代滿足其需求能力的活動。聯合國承認永續發展的三個主要領域：

1. 經濟：可永續經濟，長期提供財富、研究和開發。
2. 環境：可永續利用水、空氣、土地和棲息地等自然資源。
3. 社會：可永續提供教育、平等權利和社區。

參考文獻

一、中文部分

王聖果、沈晨仕（2000）。〈飯店可持續發展之路——創綠色飯店〉。《北京第二外國語學院學報》，第5期。

行政院環保署（2009）。〈環保標章規格制定即公告程序〉。行政院環保署。

呂育青（2007）。《以綠建築評估指標探討綠建築民宿開發之研究——以台東鹿野鄉自用農舍用地為例》。中國文化大學觀光事業研究所末出版碩士論文。

范玉玲、林士彥、王培馨（2012）。〈遊客環境態度與環保旅館品質要素之關聯研究〉。《觀光休閒學報》，18卷1期，頁27-46。

郭文（2006）。〈探索節約型酒店建設之路〉。《無錫商業職業技術學院學報》，第2期。

陳雅守、郭乃文（2003）。〈永續觀光發展：台灣地區綠色旅館發展芻議〉。第三屆觀光休閒技餐旅產業永續經營學術研討會。

嚴雪、劉建（2010）。〈節能型酒店的資訊化建設探討〉。《飯店世界》。

二、英文部分

EcoMall (2000). A Place to Help Save the Earth.

Lin, Y. H., & Hemmington, N. (1997). The Impact of environmental policy on the tourism industry in Taiwan. *Progress in Tourism and Hospitality Research, 3*(1), 35-45.

Stern, P. C. (2000). Toward a coherent theory of environmentally significant behavior. *Journal of Social Issues, 56*(3), 407-424.

三、網路部分

TEIA環境資訊中心（2014/03/09）。環署推環保旅館 停供一次用品，http://
　　e-info.org.tw/node/29372。

百度文庫（2012）。酒店節能減排綠色環保方案，https://wenku.baidu.com/
　　view/7ff8654ccf84b9d528ea7aed.html

新浪博客（2012/11/05）。星級飯店節能降耗的六大舉措，http://blog.sina.
　　com.cn/s/blog_a70540370101334d.html

熊偉、馮思博（2017/08/19）。環保與盈利：環境管理對酒店績效的影響，
　　https://max.book118.com/html/2015/0515/17004216.shtm

Chapter 9

國內五星級旅館環保措施實例與相關議題

吳則雄

　　服務業最主要的環境衝擊來源，除了包含交通運輸使用、廢棄物的產生及食材安排、辦公室能資源耗用、用水量及清潔化學品之使用、廢棄物的產生及處理等，各服務業之服務行爲也是重點。故服務業的環保標章管理重點區分爲：辦公室內部管理，與服務業作業時之環保或低碳規範，而服務業之低碳環保行爲會帶動周邊（如交通運輸、住宿、餐飲、清潔服務、汽車租賃及環境教育等項目）的服務需求。

　　關於服務業環保標章之規格標準，將要求事項區分爲：必要符合與選擇性符合兩類，並開放業者申請時，若必要符合項目均符合，即發予銅級環保標章證書；若加上選擇性符合項目均符合，或各類分項符合數累計達50%以上者，即分別發予金級與銀級環保標章證書，採分級制，以確保足夠的服務業形成商業機制，再透過業者逐年逐步減少環境衝擊，朝取得金級環保標章邁進。

　　旅館業屬服務業其中的一種，環保署於民國97年12月訂定環保旅館標章申請，並分別於101年8月及105年6月修訂。而就實務及趨勢而言，五星級旅館亦更重視環保相關議題並配合之。

　　本章茲就國內五星級旅館執行環保措施各項實例、影響旅館耗能因素、使用房卡（key card）優缺點及國內外旅館如何鼓勵房客配合環保措施等分節述之。

　　客房內放置節水提示卡、翻轉床墊意義及綠色旅遊主張，分別以專欄並圖示陳述之。

		必要符合	選擇性符合
	金級	全符合	全符合
	銀級	全符合	50%以上符合
	銅級	全符合	

第一節　國內五星級旅館執行環保措施實例

　　茲參考環保署制定之「旅館業環保標章規格標準」內容，將之分類為：旅館環境管理、節能節電措施、節水措施、綠色採購供應鏈、減廢減碳及垃圾分類、資源回收利用等六項環保措施。

　　經上網查閱國內五星級旅館，並擇著者曾住宿之10家旅館（台北市3家、台中市及台南市各2家、高雄、台東及花蓮各1家），同時查閱各該旅館在網路上刊登執行之環保內容，符合上列六項措施之事項，將之綜列分述如下。

　　下列所陳述內容，並非每一間旅館皆執行每一細項，而是各旅館依其政策、財力、規劃理念，因地制宜而各自擇項執行之。

一、旅館環境管理

1. 每月邀集各部門主管，召開成本控制及能源會議，比較檢討當月與去年同期營收、耗能、耗水及相關環保執行之比較，並提改善措施。
2. 參與世界自然基金會（World Wildlife Fund for Nature, WWF）推出之全球環保活動——地球一小時節能活動。
3. 管理者正確傳達節能、減碳、省水、減廢理念給員工，並定期進行相關教育訓練，鼓勵員工響應隨手關燈、關水及關冷氣行動。
4. 員工可藉由與顧客溝通過程，提供顧客相關環保、節能、減碳等優惠措施活動。
5. 員工上二下三樓層，盡量不搭電梯，養成多走樓梯習慣。

6.會議室設施逐漸全面E化，增加商務使用的方便性，減少紙張，逐漸朝向無紙化會議。

7.飯店推廣房客搭乘大眾交通工具（高鐵、捷運、公路）之住宿優惠，並結合飯店接駁服務，減少碳排放及汽油之消耗。

8.結合公益團體舉辦美食活動，直接回饋各項福利給社福慈善團體或機構，並造福社會。

9.餐廳備有中西式素食餐點，適時推廣素食，讓來賓也響應減碳活動。

10.若客人自備餐具，餐廳會送上小盆植栽，以回饋客人重視環保美意。

11.酒店周遭用綠色植物造景，吸二氧化碳釋放氧氣。

12.將環保節能觀念，落實於飯店整體企業文化之中。

13.區分責任管理制度，工作人員依所負責區域，關閉不須使用之電源及水源。

14.辦理綠色消費說明會，或展示於綠色消費電子資訊看板。

15.館內空氣品質，符合環保署規定之室內空氣品質建議值，並維護管理措施與定期檢測。

16.張貼或客房擺放節約水、電之文宣。

17.推動資源循環利用：減量（reduce）、再利用（reuse）、再回收（recycle）及重設計（redesign）等觀念。

18.認養飯店附近公園，維護環境清潔，或參與社區、環保團體所辦的相關環保活動。

19.辦公區域推行環保相關措施，如內部公文傳遞電子化，線上系統上傳為優先，減少影印紙張及碳粉之使用。

20.配合政令館內全面禁菸。

21.注重工作環境，保障客人與員工人身安全之相關措施，定期做環保、勞安及衛生宣傳與訓練。

22.館內種植一定比例綠色植物,並以綠建築為設計概念。

二、旅館節能節電措施

1.照明光源大部分汰換成LED燈。

2.熱能系統改善,增設雙效型熱泵主機,以供應房間熱水,取代50%熱水鍋爐熱能。

3.依照國家規定CNS照度標準,採行減光設施。

4.依季節實需,調整空調供應時間和溫度。

5.空調合理化控制,採用中央監控系統,調整餐廳、會議室空調開關時間,縮短預冷時間。

6.採用高效節能變頻主機,取代舊有空調定速離心冰水主機,減少水泵耗電。

7.導入智慧節能空調系統以減少耗能。

8.因地制宜,設置環保太陽能板發電,取代小部分電源。

9.旅館建築物之通風及採光設計得宜。

10.客房使用房卡進出,並可控制與電燈開關連動,以節省電源。

11.依季節、外部溫度變化,調整冰水主機出水溫度。

12.依季節、外部溫度變化,調整外氣引進量,以調節室內空氣品質及降低空調需求。

13.外牆(公共區域)照明燈,安裝偵測器或定時器,並依季節調整。

14.定期清洗空調送風機濾網及熱交換鰭片,以提高熱交換效率,節省用電。

15.電梯系統更換變頻式主機系統。

16.餐廳電源三段式管理,即燈光及空調控制,分營業、備餐及休息三時段調整管控。

17.大廳採用改良式旋轉門,減少室內、外溫度對流,藉此降低空調使用量以達節源。

18.全館管線及耗能空調設備汰舊換新,以降低耗能過多問題。

19.Icon電梯於載客待機狀態時,將自動停放於大樓中央樓層,隨時以最短路徑及最小耗電量,準備下一次旅客搭載。

20.每年定期進行空調及通風、排氣系統之保養與調整。

21.浴廁抽風機裝置與浴室電燈開關連動。

22.離峰時段,電梯或手扶梯不必全部開放啟動。

23.無人區域電燈設置感應器或定時器。

24.完成熱泵工程,降低飯店熱水及空調費用。

25.在電力運用上以精算方式,確認每日所需電力,將重複性及不必要的部分刪除。

26.恆溫空調採定溫控制,以室內外溫差為5～8℃為原則,除減低旅客因進出飯店造成體溫差異過大不適應外,也能提供旅客符合自然的舒適感受。

27.房間空調溫度設定在26℃,房客則視個人體況調整溫度。

28.利用熱泵轉換能源設施,啟動環保機制,實踐友善環境理念。

29.地下停車場抽風設備,採自動感測或定時裝置。

30.當房客退房之後,重新設定溫度自動調節器於固定值。

31.餐廳冷凍倉庫,出入口裝設塑膠簾或空氣簾,以減少冷氣外流。

三、旅館節水措施

1.溢出之泳池水回收、雨水回收,經過濾處理後,用於園藝、花樹灌溉。

2.採用省水水龍頭、蓮蓬頭與兩段式省水馬桶。

3.續住客人提供「不換洗床單」卡片，鼓勵客人減少床單及毛巾換洗。

4.智慧型灌溉系統設置。

5.廚房及房客、公共區域加裝省水器以節約用水。

6.放置或貼提示卡於浴室內，說明需要更換之毛巾，請放在籃內或浴缸內，服務人員才予換新，以減少資源浪費。

7.泳池安裝集水器，方便收集用於澆灌花樹等。

8.使用感應式水龍頭，或紅外線感應或腳踏式，以有效避免水資源浪費。

9.除濕機所收集之水，可供澆灑花草植栽。

10.盡可能以淋浴代替泡澡。

11.戶外景觀池水回收再利用。

12.安全部門夜間安全巡視時，並注意水、電是否正常開關。

13.加強漏水檢查。

14.進行廚房員工節水教育訓練。

15.提高冷卻水塔循環用水效率。

16.每半年進行用水設備（含管線、蓄水池、冷卻水塔）之保養與調整。

17.在浴廁或客房適當位置張貼（或擺放）節水、節電宣傳卡片。

18.尋求節約水資源新技術與管道，加強硬體設施改善及軟體管理，以達節水目標。

19.雨水、冷凝水、泳池溢出水等收集再利用。

20.客房及餐廳飲用水，分別以水錶計量，每月開會檢討合宜否。

21.游泳池及大眾SPA池泡湯廢水，與其他作業之廢水（如餐飲、沐浴廢水）分流收集處理，並經毛髮及懸浮固體過濾設施處理後，回收之水源作為其他用途。

四、旅館綠色採購供應鏈

1. 導入「農場到餐桌」（From Farm to Table）實務，包括農產品供應、儲存、料理到供餐服務。

2. 食品供應鏈每一環節之直接或間接之廠商，都納入環保管理範疇。

3. 不提供免洗餐具及塑膠吸管。

4. 不主動提供一次性即丟盥洗用品。

5. 館內所有外帶包裝改用紙袋或紙盒。

6. 會議中使用瓶裝水，用水壺代替，以符合綠色環保概念。

7. 客房外設置報紙盒，取代塑膠或麻製掛帶。

8. 從原料取得至產品使用後之廢棄，選擇用心照顧環境之供應商。

9. 餐廳優先選用在地食材，減少食材運輸過程中油料浪費及碳排放量，同時可帶動當地農業之發展，並回饋社區。

10. 合併各部門採購相同需求物品，大量購買減少包裝並可議價。

11. 減少或避免化學清潔劑之購買及使用。

12. 飯店行政總主廚及採購經理，每月親自造訪產地，實地查勘食材來源。

13. 盡量採購環保標章產品。

14. 廚房設備購置合乎實用及環保要求設備。

15. 產品包裝與印刷，均力求符合環保概念之設計及材料。

16. 內部建築不使用對人體有害的建築材料和裝修材料。

17. 餐廳優先採用本地生產或有機方式種植之農產品，不使用保育類食材。

18. 不採購過度包裝之產品，減少包裝廢棄物。

19.環境衛生用藥及病媒蚊防治用藥品質，符合環保及衛生單位法
　規規定。

20.洗衣不使用鹵素溶劑作為清潔洗劑。

21.飯店提供之精油，不添加化學物質。

22.綠色供應鏈主要內容：綠色採購、綠色製造（設置太陽能裝
　置、廚餘回收供廠商製造飼料或肥料）、綠色消費、綠色銷
　售、綠色回收及綠色物流等。

23.館內植物選購以自然適應性及耐旱性植物為主。

24.用布製洗衣袋代替一次性洗衣袋。

五、旅館減廢、減碳及垃圾分類

1.遵守廢棄物存放原則，採乾溼分離垃圾房並定期清運。

2.辦公室盡量無紙化。

3.與美國商會一起推動「循環經濟新思維，打造零廢棄物的未
　來」活動。

4.垃圾及廚餘確實分類。

5.台北之旅館提供飯店專屬悠遊卡，鼓勵搭乘台北捷運。

6.客房內放置節能減碳告示卡。

7.不提供免洗餐具，包含保麗龍、塑膠、免洗碗、筷、叉等一次
　性餐具。

8.廢家電、金屬類、一般性質廢棄物分類放置處理。

9.提供接駁專車接送客人。

10.使用溫水洗滌餐具，減少使用清潔劑及水資源。

11.資訊以電子看板呈現，省去紙本花費及浪費。

12.排煙及灑水設備之監控。

13.油汙先行過濾後，再行清洗排放。

14.透過追蹤與申報系統，減少有害物質使用。

15.飯店汙水經大型循環系統淨化後，再行放流，以維護環境與水資源清新。

16.減少廚房食材不必要之浪費。

17.減少進貨包材，使用可再利用之塑膠儲運籃。

18.廚房食用廢油，交由合格清運廠商處理。

19.客房垃圾桶底部使用紙墊，不再以塑膠袋包覆垃圾桶。

20.盥洗用品採補充式，而不使用拋棄式小包裝，有效減少許多包裝垃圾之產生，也節省添購耗材成本。

21.不使用一次性濕毛巾。

六、旅館資源回收

1.電池、客房肥皂，實施資源回收或再利用。

2.雨水回收，澆灌花圃、樹木。

3.廚餘濾乾回收，交專業回收製造有機肥料或煮沸當飼料。

4.房卡重複使用。

5.損壞之床單毛巾，經剪裁加工作為清潔用布。

6.選擇入住環保房之客人，房價減價優惠。

7.房客剩餘沐浴乳，可作為公共區域清潔劑，至於潤膚乳則用於保養木質地板。

8.落實深化資源分類工作，將使用備品、紙張及物料等，於每月定時回收，加強分類資源再利用。

9.大廳放置回收盒，客人可將廢棄手機、光碟、乾電池有效回收再利用。

10.收集之塑膠瓶罐，可供製造節日或耶誕之裝飾品（環保耶誕樹）等。

11.游泳池、大眾SPA池、泡湯的廢水、餐廳廢水及沐浴廢水,將之分流收集處理,經毛髮過濾、懸浮固體過濾等設施,可回收水源作爲其他用途。

12.使用過的廢棄寶特瓶、拖鞋及衛浴等塑膠類製品,透過設計師創意及設計,加以利用研發轉化爲創新綠色材料或裝飾物。

13.推出「愛地球樂環保」住房優惠專案。

 ## 第二節　影響旅館耗能因素

1.旅館籌建之初,設計方式與建築材料、機電配置是否縝密規劃。

2.採購環保省電節能相關之機電設備及燈具。

3.氣候溫度及季節。

4.相關能源發電設備,電力系統及照明系統監測與控管使用方式是否得宜。

5.能源設備維修與保養是否得宜,另與使用收費高或低的能源亦有關聯。

6.旅館生意好壞與淡旺季。

7.旅館各經營場所面積與規模。

8.旅館各營業場所營業時間長短。

9.管理階層對能源重視程度,每月檢討能源用量及能源費用是否合宜。

10.員工素質與教育宣導訓練、責任感。

11.旅館營業性質與各占營業時間百分比。

12.現場人員執行力及配合度、自發性及節能意識。

13.旅館設置之地理位置。

14.旅館是否確實檢討及執行耗能管理。

15.導入智慧節能空調系統可減少耗能。

16.電梯、手扶梯、餐廳用電量大之場域，可視客源多寡機動調整啓動電源數量。

17.顧客環保意識程度及配合度。

18.用鼓勵或獎勵方式，希望住宿二日以上房客，減少布巾類更換洗滌次數。

19.充分利用太陽能及自然光線。

20.定期更換空調冷氣過濾網。

21.依旅館統計，客房用電量約占整館總耗電量四分之一以上（依住房率多少而異），因此客房空調溫度可依房況（空房、入住房）調控，另房客所持有房卡，兼有調控房間電源之功能。

22.當住房客人不多時，客房櫃檯人員安排房間，盡量將客人安排於集中樓層，沒住房樓層當天可關樓，燈光、空調、人力皆可省。

第三節　客房房卡

　　房間數超過60間以上之旅館，大部分會用房卡感應開啓客房，進房後將門卡插入插卡器驅動開關，會使相關照明亮起或窗簾自動開啓，離房時將卡抽取，約三十秒後房內相關照明會熄滅，進入節能模式。

一、房卡優點

　　除了主要功能外，另有以下優點：

1.輕巧短薄攜帶方便，保管容易。

2.製卡快速，可縮短房客辦理住房時間，提高效率。

3.房卡所占空間很小，不若傳統掛牆實體鑰匙，需依序放置及拿取。

4.安全性：房卡若不小心丟了，被別人撿了亦不知房號，不若實體鑰匙有房號或被複製，且要賠錢。

5.房卡可一次複製多張，同房房客一人一張，方便個人進出房間。

6.可保障房客安全與隱私，客梯加裝房卡感應器，房客用房卡感應才能進入指定樓層或健身房，有效管控樓層防止閒雜人進出。

7.卡片可印製飯店廣告圖案（**圖9-1**、**圖9-2**及**圖9-3**）。

8.卡片可替其他廠商做廣告，除可免費製卡外並有廣告收入（**圖9-4**及**圖9-5**）。

9.卡片可宣傳環保相關圖案（**圖9-6**及**圖9-7**）。

10.操卡方便、快速、省時省人力。

11.不必另印製早餐券，可以房卡認證，節省紙張印刷。

12.依住房日期設定房卡有效使用時間，逾期該房卡即失效。

13.房客退房房卡，旅館可回收消磁再利用。

14.在旅館內消費用餐，有些可用房卡入房帳。

15.客人亦可保留當紀念物。

16.降低客房成本；提升check in效率。

17.房卡遺失不必賠錢，在住宿期間可請櫃檯再製卡。

二、房卡缺點

除了上述優點外，其缺點如下：

圖9-1　台灣W Hotel房卡

圖9-2　台北君品酒店房卡
（該大型石雕馬置於大廳）

圖9-3　美國拉斯維加斯THE hotel房卡

圖9-4　美國**Kimpton hotel**
（黃色小鴨展示宣傳）

圖9-5　拉斯維加斯金銀島飯店
房卡（太陽馬戲團宣傳）

圖9-6　美國**element**飯店房卡　　圖9-7　美國**Kimpton**飯店房卡
（綠卡樹葉代表環保）　　　　（強調採用環保可分解的塑膠房卡）

1.減少與房客互動機會，多多少少損失一些商機。

2.若製卡操作不慎，房號重複會導致房客不滿與客訴，因而產生賠償及影響商譽。

3.電子鎖設計之初，要審慎相關連動及施作安全性。

4.房卡相關感應設施之建置費用較高。

🌱 第四節　國內外旅館如何鼓勵房客配合環保措施

遵守環保相關事項，除政策、法令規定，及道德、公益勸說外，為期較符合人性面，用鼓勵、獎勵方式，在國內外旅館時有所見，並顯見成效，其方式簡述如下：

1.自備盥洗用品，給予房價優惠，或送咖啡券。

2.連續住宿不更換床單、毛巾、備品者，給予住房優惠或獎勵點數。

3.搭大眾公共捷運交通車輛到旅館住宿，房客可享優惠價或給予鼓勵點數。

4.不必房務員（house keeping）服務，事先告知，可給予鼓勵點數。

5.不必供應早點，房價可給予優惠。

6.若客人自備餐具，用餐可給予些許折扣或免費小菜。

7.在台灣搭高鐵入住合約旅館，房價可打折優惠。入住連鎖旅館，優惠點數可累積併用，可房價打折、房間升等或免費入住。

8.在美國大都會入住旅館，若開汽電共生（環保車輛）車輛，停車可給予免費或折扣。

 # 第五節　翻床、布巾洗滌及綠色旅遊

翻床（turn bed）

　　客房內的床鋪是房客使用率最高的設備，若旅館住房率以70%計，則平均一個月使用21天，假設房客一天在床上看電視、休息及睡覺時間，平均10小時，則房間裡的床鋪一個月使用達210小時，單人床承受重量平均約65公斤，雙人床約130公斤左右，且承受壓力位置又大約相同，故床鋪有需要定期翻轉，茲就翻轉床墊的好處及方法分述如下：

★翻床的好處

1. 床墊平整，房客入住舒適、安全。
2. 睡眠品質較好，可提高回客率。
3. 口碑好可提高住房率。
4. 床墊受壓平均，可延長床墊使用年限。
5. 可維持床鋪清潔衛生，並可順便檢查床況。
6. 可順便清理床底下汙物，以維護該有的衛生。
7. 床墊若要更新，原有床墊可賣出好價錢，若要捐出亦較受歡迎。
8. 符合環保減廢、衛生意義與要求。

★翻床的方法

1. 原則上旅館會每三個月翻轉床墊一次，時間選在較不忙碌時段（住房率較低時），以台灣而言，可選在2月下旬、5月下旬、8月下旬及11月下旬，一年計四次（如圖**9-8**）。
2. 一般旅館在購入床墊時，可要求工廠順便在床墊正反兩面，各縫上3月、6月、9月、12月小布條（各約5×8公分）以為識別。

圖9-8　各月份床鋪放置方位

3.兩人合力翻轉床墊及擦拭，翻床時戴上口罩，以免吸入積塵。

4.以濕抹布擦拭床框，再以乾抹布擦乾。

5.若有血跡或汙穢物，則以肥皂水或漂白水清潔之，再以乾淨抹布擦乾。床底汙物可順便清除。

6.床墊有破損或凹陷，則向上報告並處理或更新。

★結束作業

1.床墊翻轉後分別推定位於床頭處，並確實固定好。

2.依旅館規定床墊鋪上乾淨保潔墊、床單及床裙等布巾品。

布巾洗滌

★客房布巾種類

1.床上：床單（bed sheet）、保潔墊（bed pad）、被套（comforter cover）、枕頭套（pillow case）、足布（foot mat）。

2.浴室：大毛巾（bath towel）、中毛（wash towel）、小毛（hand towel）、浴袍（bathrobe）、和服（yukata）、浴墊（bath mat）。

★太常換洗客房布巾之缺點

1.水的浪費。

2.電的浪費。

3.人力的浪費。

4.洗滌、漂白、清潔劑之使用及排放汙染。

5減少布巾使用效期。

6.增加廢水產生及排放。

7.洗衣房產生熱氣、廢氣（二氧化碳等）。

8.棉絮、纖維漂浮，產生空氣汙染，影響人體肺及眼睛。

9.降低洗衣機、烘乾機、整燙機等洗滌機具之使用年限。

10.增加客房成本。

★旅館提示房客減少不必要洗滌布巾方式

為符合環保、節能、節水、空汙、水汙及衛生並降低房客成本，各旅館會在房客床上及浴室內放置提示卡，敬請房客貴賓惠能配合以維環保，並表十二萬分謝意！

1.床鋪上放置之提示卡（**圖9-9**、**圖9-10**及**圖9-11**）。

2.浴室內上放置之提示卡（**圖9-12**及**圖9-13**）。

圖9-9　長榮酒店床鋪上放置提示卡

圖9-10　台北喜來登床鋪上放置提示卡

圖9-11　台北美福飯店床鋪上放置中、英、日、韓文提示卡

圖9-12 長榮酒店浴室淋浴間門把掛毛巾換洗中、英、日、法語文提示卡

綠色環保，
點滴做起

請重複使用毛巾，和我們一起為保護環境做貢獻。如果選擇重複使用，請把毛巾掛在毛巾架上。如果需要更換，請放在地板上或浴缸內。

圖9-13　台北美福飯店浴室門把掛提示卡

綠色旅遊

最近十五年來，樂活（Lifestyles of Health and Sustainability, LOHAS）健康生活方式逐漸被認可與推廣，同時與綠色旅遊相應而生。

綠色旅遊主張簡述如下：

1.食：食在當地與當季、有機農產、降低運程及土地汙染。
2.衣：輕便舒適、透氣、環保素材、降低運送、易清洗減少耗能。
3.住：環保概念、綠色旅館、綠色建築。
4.行：公共運輸大眾捷運、步行、自行車、火車、公車、捷運。
5.育：尊重自然及4R精神（Reduce、Reuse、Recycle、Redsign）。
6.樂：用心保護環境及體驗生態。

7.消費：綠色採購、減量化、自備環保餐具、隨身杯、自備環保筷。

8.節能：減量低、多次循環利用。

9.購物：當地農特產及環保有機。

10.公益：參與社區環保活動，傳播分享綠色旅遊理念。

11.永續：實踐上述項目、傳播分享綠色旅遊概念。

本章習題

1.簡述國內旅館環保標章種類。

2.簡述國內旅館業環保標章規格標準內容。

3.國內旅館節水措施舉十例。

4.國內旅館環境管理舉十例。

5.影響旅館耗能因素舉十例。

6.客房使用房卡之優缺點為何？

7.國內外旅館如何鼓勵房客配合環保措施？

8.國內旅館節電、節能措施請舉十例。

9.影響旅館耗能因素，請舉十項。

10.旅館如何減廢、減碳及減垃圾，請舉十項。

11.太常換洗客房布巾之缺點為何？

環保旅館

<div align="center">

參考文獻

</div>

一、中文部分

《旅館業節能技術手冊》。經濟部能源局指導。台灣綠色生產力基金會節約能源中心編印。

吳宗瓊（2012）。〈在地生活的綠色幸福宣言：休閒農業與在地文化傳承的價值〉。《休閒農業產業評論》，第2卷，頁16-23。

李欽明、張麗英（2013）。《旅館房務理論與實務》。揚智文化。

林崇傑（2019/8/2）。〈以惜物精神實現循環城市整合食衣住行〉。《今周刊》。

許秉翔、吳則雄等（2018）。《旅館管理》。華杏出版社。

郭珍貝、吳美蘭編譯（2008）。《飯店設施管理》。鼎茂圖書出版社。

陳天來、陸淨嵐（2001）。《飯店環境管理》。遼寧科學技術出版社。

陳哲次（2004）。《旅館設備與維護》。揚智文化。

陳麗婷、簡相堂（2015）。《反浪費用科技與創意》。食品研究所。

楊昭景、馮莉雅（2015）。《綠色飲食概念與設計》。揚智文化。

環保署108年12月26日環保管字第1080099118號函。

魏志屏（2020）。《籌備與規劃》。揚智文化。

二、網路部分

台北W飯店（club MARRIOTT），myclubmarrioot.com＞zh-hant＞

台北君悅酒店（HYATT），www.hyatt.com＞taiwan＞grand-hyatt-taipei＞taigh

台北萬豪酒店（Marriott Taipei），www.taipeimarriott.com.tw

台糖長榮酒店（台南），www.evergreen-hotels.com＞branch2

永豐棧酒店（台中），taichung.tempus.com.tw

行政院環保署綠色生活資訊網，https://greenliving.epa.gov.tw

知本老爺酒店，www.hotelroyal.com.tw/chihpen

花蓮遠雄悅來大飯店，www.farglory-hotel.com.tw

長榮桂冠酒店（台中），www.evergreen-hotels.com＞branch2

香格里拉台南遠東國際大飯店，www.shangri-la.com/tc/tainan/
fareasternplazashangrila

漢來飯店，www.grand-hilai.co

綠色供應鏈（Green Supply Chain Management, GSCM），https://wiki.mbalib.
com.Zh-tw

Chapter 10

國內五星級旅館環保措施實例與相關議題

吳則雄

　　星級旅館評鑑係為建立我國星級旅館品牌形象，俾與國際接軌，藉由評鑑過程帶動旅館業提升軟硬體設備，並區隔市場行銷定位，提供國內外旅客具備安全、衛生與服務品質之住宿及餐飲、休閒活動等選擇依據，並對其營運有正面幫助。我國星級旅館評鑑，可定位我國旅館之等級，且旅館取得觀光局核發之星級旅館評鑑標識後，始得適用相關獎勵及補助規定。

　　業者可以進行旅館市場區隔，發展自我品牌特色，制定明確價位，以因應不同客層需求，而消費者亦可依據旅館之星級，很快速方便地找到符合自己需求之旅館。

　　星級旅館評鑑的本質與根本目的之一，是更為確立住宿及餐飲、休閒活動等設施及服務的市場定位，因此台灣的做法，與世界各國建立此一制度之目的是一致的。此外，利用神秘客評定服務品質的方式，也使得旅館業者對於服務品質的維持心生警惕，在與客人應對或突發事件處理等服務方式更為慎重，這對提升旅館業者整體服務品質而言，有其正面的意義。

　　交通部觀光局，依據《觀光旅館業管理規則》第18條及《旅館業管理規則》第31條規定，於98年2月16日首次發布「星級旅館評鑑作業要點」，並分別於101年6月12日、104年4月16日、105年3月30日及108年4月23日修正在案（中華民國108年4月23日觀宿字第10809078401號文）。

　　經獲頒之星級旅館評鑑標識，應懸掛於旅館門廳明顯易見之處，該標識之效期為三年。前次評鑑效期屆滿後，再次評鑑結果取得相同星級者，則該次評鑑之「建築設備」項目效期得延長為六年，而服務品質評鑑效期仍維持三年。

　　依觀光局公布旅館星級評分項目中，硬體占600分，軟體占400分，二者計占1000分，而當中與環保相關議題，約占85分，該分數當會影響星級評定之顆數。

　　茲將星級旅館評鑑項目、評鑑等級區分、評鑑等級基本條件及意涵，其中與環保相關項目及配分等議題，分述於以下四節。

第一節　星級旅館評鑑項目

一、A式建築設備評鑑

　　第一階段「建築設備」，評鑑項目共十大項：建築物外觀及空間設計、整體環境及景觀、公共區域、停車設備、餐廳及宴會設施、運動休憩設施、客房設備、衛浴設備、安全及機電設施、綠建築環保設施等，共10項計600分（如**表10-1**），另有加分項30分。

表10-1　建築設備評鑑基準表（A式）

項目		配分
1.建築物外觀及空間設計：50分	1.建築物外觀	30
	2.空間規劃及動線設計	20
2.整體環境及景觀：35分	1.座落地點環境及交通狀況	15
	2.庭園及景觀設計	5
	3.外觀整體環境清潔與維護	15
3.公共區域：85分	1.門廳及櫃檯區	15
	2.客用樓梯及電梯	10
	3.走廊	10
	4.各類型標示（包含房間、公共設施及房價標示等）	10
	5.公共廁所	10
	6.商店	5
	7.旅遊（商務）中心	10
	8.室內公共設施清潔及維護	15
4.停車設備：25分	1.停車場	25

（續）表10-1　建築設備評鑑基準表（A式）

項目		配分
5.餐廳及宴會設施：75分	1.供應三餐之餐廳	15
	2.其他各式餐廳、酒吧與服務	15
	3.宴會廳及會議廳	15
	4.廚房設備	15
	5.設施整體表象及清潔維護	15
6.運動休憩設施：70分	1.游泳池	15
	2.三溫暖及SPA設施	10
	3.運動健身設施	10
	4.其他遊憩設施	20
	5.遊憩設施清潔維護	15
7.客房設備：115分	1.客房淨面積（不含浴廁面積）及無障礙客房	15
	2.天花板、牆壁及地坪	15
	3.窗簾	5
	4.照明裝置	10
	5.視聽及網路設備	5
	6.通信設備	10
	7.客房內空調系統	10
	8.衣櫃間	5
	9.床具及寢具	15
	10.客房家具與插頭配置	10
	11.隔音效果及寧靜度	5
	12.MINI吧	5
	13.文具用品（信紙、便箋、書寫用具）	5
8.衛浴設備：60分	1.衛浴間整體表象	15
	2.衛浴器具	10
	3.空間大小	5
	4.衛浴間配備	15
	5.客房及衛浴間整體清潔與維護	15

（續）表10-1　建築設備評鑑基準表（A式）

項目		配分
9.安全及機電設施：55分	1.消防安全設備及防火建材	10
	2.逃生動線、逃生梯與安全逃生標示	10
	3.保安系統及旅客救助	5
	4.消防設施維護、管理及訓練	5
	5.機房冷、暖氣系統及維護	5
	6.緊急發電設備及維護	5
	7.熱水供應系統及維護	5
	8.水處理及維護	5
	9.燃料能源設備及維護	5
10.綠建築及環保設施：30分	1.日常節能設施	10
	2.綠化設施	5
	3.廢棄物減量（垃圾及汙水）	10
	4.水資源（節水）	5
合計		600

二、服務品質評鑑

第二階段「服務品質」，評鑑項目共十一大項：總機服務、訂房服務、櫃檯服務、網路及網頁服務、服務中心（禮賓司）、客房整理品質、房務服務、客房餐飲服務、餐廳服務、用餐品質、運動休憩設施服務，共11項計400分（如**表10-2**），另有加分項20分。

三、建築設備評鑑基準表配分項目

建築設備評鑑基準表分A式及B式，其配分項目如**表10-3**。

環保旅館

表10-2 服務品質評鑑項目及配分

項目	配分
1.總機服務	33
2.訂房服務	30
3.櫃檯服務	48
4.網路及網頁服務	23
5.服務中心（禮賓司）	38
6.客房整理品質	56
7.房務服務	30
8.客房餐飲服務	28
9.餐廳服務	69
10.用餐品質	27
11.運動休憩設施服務	18
合計	400

表10-3 建築設備評鑑基準表配分項目

評鑑項目	A式（詳表10-1）	B式
1.建築物外觀及空間設計	50	60
2.整體環境及景觀	35	55
3.公共區域	85	70
4.停車設備	25	25
5.餐廳及宴會設施	75	50
6.運動休閒設施	70	10
7.房客設備	115	150
8.衛浴設備	60	75
9.安全及機電設施	55	75
10.綠建築及環保設施	30	30
小計	600	600
加分項	30	30

上表申請建築設備以B式評鑑者，最高評鑑為三星級，不得再參加第二階段服務品質評鑑。

 # 第二節　星級旅館評鑑等級區分

　　參加上述第一階段「建築設備」（詳**表10-1**）評鑑之旅館，經評定為100分至180分者，核給一星級；181分至300分者，核給二星級；301分至600分而未參加第二階段「服務品質」評鑑者，核給三星級（詳**表10-4**）。

表10-4　建築設備評分與星級核定

星級	總分	備註
一星級	100～180分	不得再參加「服務品質」評分
二星級	181～300分	不得再參加「服務品質」評分
三星級	301～600分	未參加第二階段「服務品質」評鑑者，核給三星級，可選擇參加「服務品質」評分

　　參加第二階段「服務品質」（詳**表10-2**）評鑑之旅館，「建築設備」與「服務品質」兩項總分未滿600分者，核給三星級；600分至749分者，核給四星級；750分至874分者，核給五星級；875分以上者，核給卓越五星級（如**表10-5**）。

表10-5　建築設備加服務品質分數與星級核定

星級	總分	備註
一星級	100～180分	只參加建築設備評分
二星級	181～300分	只參加建築設備評分
三星級	301～600分	
四星級	600～749分	選擇A式基準表評鑑，採「建築設備」及「服務品質」兩階段分數合計
五星級	750～874分	
卓越五星級	875分以上	

環保旅館

第三節　星級旅館評鑑等級基本條件及意涵

一、各星級旅館評鑑等級之基本條件（如表10-6）

表10-6　各星級旅館評鑑等級基本條件

旅館等級	基本條件
一星級旅館	1.基本簡單的建築物外觀及空間設計。 2.門廳及櫃檯區僅提供基本空間及簡易設備。 3.設有衛浴間，並提供一般品質的衛浴設備。
二星級旅館	1.建築物外觀及空間設計尚可。 2.門廳及櫃檯區空間舒適。 3.餐廳提供座位數，達總客房間數百分之二十以上之簡易用餐場所，且裝潢尚可。 4.客房內設有衛浴間，且能提供良好品質之衛浴設備。 5.二十四小時服務之櫃檯服務（含十六小時櫃檯人員服務與八小時電話聯繫服務）。
三星級旅館	1.建築物外觀及空間設計良好。 2.門廳及櫃檯區空間寬敞、舒適，家具品質良好。 3.提供旅遊（商務）服務，並具備影印、傳真、電腦及網路等設備。 4.設有餐廳提供早餐服務，裝潢良好。 5.客房內提供乾濕分離及品質良好之衛浴設備。 6.二十四小時之櫃檯服務。
四星級旅館	1.建築物外觀及空間設計優良，並能與環境融合。 2.門廳及櫃檯區空間寬敞、舒適，裝潢及家具品質優良，並設有等候空間。 3.提供旅遊（商務）服務，並具備影印、傳真、電腦等設備。 4.提供全區網路服務。 5.提供三餐之餐飲服務，設有一間以上裝潢設備優良之高級餐廳。 6.客房內裝潢、家具品質設計優良，設有乾濕分離之精緻衛浴設備，空間寬敞舒適。 7.提供全日之客務、房務服務，及適時之客房餐飲服務。

（續）表10-6　各星級旅館評鑑等級基本條件

旅館等級	基本條件
	8.服務人員具備外國語言能力。 8.設有運動休憩設施。 10.設有會議室及宴會廳（可容納十桌以上、每桌達十人）。 11.公共廁所設有免治馬桶，且達總間數30%以上；客房內設有免治馬桶，且達總客房間數30%以上。
五星級旅館	1.建築物外觀及室、內外空間設計特優，且顯現旅館特色。 2.門廳及櫃檯區寬敞舒適，裝潢及家具品質特優，並設有等候及私密的談話空間。 3.設有旅遊（商務）中心，提供商務服務，配備影印、傳真、電腦等設備。 4.提供全區無線網路服務。 5.提供三餐之餐飲服務，設有二間以上裝潢、設備品質特優之各式高級餐廳，且有一間以上餐廳實施食品安全管制系統（HACCP）。 6.客房內裝潢、家具品質設計特優，設有乾濕分離之豪華衛浴設備，空間寬敞舒適。 7.提供全日之客務、房務及客房餐飲服務。 8.服務人員精通多種外國語言。 9.設有運動休憩設施。 10.設有會議室及宴會廳（可容納十桌以上、每桌達十人）。 11.公共廁所設有免治馬桶，且達總間數50%以上；客房內設有免治馬桶，且達總客房間數50%以上。
卓越五星級旅館	1.具備五星級旅館第一至十項條件。 2.公共廁所設有免治馬桶，且達總間數80%以上；客房內設有免治馬桶，且達總客房間數80%以上。

備註：免治馬桶設置比例自中華民國109年5月1日起生效。

二、星級旅館之意涵

1. 一星級旅館：係指此等級旅館提供旅客基本服務及清潔、安全、衛生、簡單的住宿設施。

2. 二星級旅館：係指此等級旅館提供旅客必要服務及清潔、安全、衛生、舒適的住宿設施。

3.三星級旅館：係指此等級旅館提供旅客親切舒適之服務及清潔、安全、衛生良好且舒適的住宿設施。

4.四星級旅館：係指此等級旅館提供旅客精緻貼心之服務及清潔、安全、衛生優良且舒適的住宿設施。

5.五星級旅館：係指此等級旅館提供旅客頂級豪華之服務及清潔、安全、衛生且精緻舒適的住宿設施。

6.卓越五星級旅館：係指此等級旅館提供旅客之服務、清潔、安全、衛生及設施已超越五星級旅館，達卓越之水準。卓越五星級旅館至2020年7月止，只有台北美福大飯店及瑞穗天合國際觀光酒店獲頒。

三、星級旅館認證標章

| 星級旅館標章 一星 | 星級旅館標章 二星 | 星級旅館標章 三星 | 星級旅館標章 四星 | 星級旅館標章 五星 |

圖10-1　各星級旅館標章

🌿 第四節　星級旅館評鑑項目與環保相關之內容及配分

一、綠色建築及環境保護設施

表10-7　綠色建築及環境保護設施之內容及配分

項目		內容	配分
綠色建築及環保設施	日常節能設施	包含項目有： 1.外殼節省： 　(1)不採用全面玻璃造型設計 　(2)關窗部分有遮陽裝置 　(3)屋頂隔熱措施 　(4)其他節能設施 2.空調節能： 　(1)採用高效率不超量空調系統 　(2)採用VAV變頻節能空調系統 　(3)採用全熱交換式、吸收式或儲冰式空調節能 　　設備系統 　(4)其他節能設施 3.照明節能： 　(1)採用高效率省電燈泡 　(2)採用定時及紅外線感應照明 　(3)其他節能設施 4.CO_2節能： 　(1)有具體之減量改善措施 　(2)輕量化結構建材 　(3)綠建材使用（再生建材、環保建材及天然生態建材） 　(4)執行改善澈底	10
	綠化設施	1.綠化特優 2.綠化面積占基地面積15%以上（設有立體綠化、陽台、露台、前後庭或空中花園及屋頂之綠化設施） 3.喬木植栽面積占總植栽面積之比例高於10%	5

環保旅館

（續）表10-7　綠色建築及環境保護設施之內容及配分

項目			內容	配分
廢棄物減量	垃圾		1.垃圾集中處理特優 　(1)設有密閉式廚餘收集利用 　(2)設有垃圾分類回收系統及固定位置空間（客房及樓層即有垃圾分類設施與空間） 　(3)設有冷藏或壓縮等垃圾前處理設備 　(4)衛生密閉式垃圾箱 2.環境清潔並有綠化美化	5
	汙水		1.汙水處理特優 2.洗衣房設有截流槽，並有接管至汙水下水道或汙水處理槽 3.廚房設有油脂截流槽，並將排水管接至汙水處理設施或汙水下水道 4.執行效果特優	5
水資源（節水）			1.潔水處理特優 2.設備五項以上：設有大小便器全面採用省水器材、自動感應水龍頭、設有雨水回收噴灌系統、節水處理再利用、節水型之水龍頭、節水型淋浴器具、小便斗自動化沖洗感應器等	5
合計				30

二、與建築設備評鑑相關項目

除上列30分與環保直接相關事項外，其餘另有與建築設備評鑑相關者如表10-8，雖然配分沒明列，但評鑑時會將之列為加、減分考量，概估約占41分。

表10-8　與建築設備評鑑相關項目之內容及配分

項目		內容	配分
公共區域	走廊	・依時段調節燈光照明 ・提供冷氣及新鮮空氣換氣系統 ・廊道照明充足、和諧	約4分
停車設備	停車場	・換氣系統保持無雜味及溫度合宜 ・停車場整體照明亮度為80LUX（離地85公分測量）	約2分
餐廳及宴會設施	廚房設施	・抽排油煙設備附自動水洗設備，採末端靜電處理 ・排水溝整齊清潔無異味，並設有截油槽，採生菌分解 ・冷凍庫＜-18℃，冷藏庫溫度0～5℃	約3分
	設施整體表象及清潔維護	・每日清潔記錄空調回風口及通風設備無灰塵、空氣清新無異味、廚房無異味	約2分
運動休閒設施	游泳池	・游泳池設有恆溫控制系統. ・沖洗更衣室儲物櫃等設施，有優良通風且無異味	約2分
	三溫暖SPA	・設有水質及水溫相關標示牌及溫度顯示器	約1分
客房設備	照明裝置	設有主控制開關及分區控制開關	約2分
	窗簾	・完全遮光之窗簾 ・透光之紗簾	約2分
	客房內空調系統及照明	・有新鮮空氣換氣系統 ・分離式冷暖氣或中央空調系統，可自由設定恆溫恆濕 ・衣櫥間內設有自動開關照明	約6分
	MINI吧	無壓縮機電冰箱	約1分
衛浴設備	淋浴間整體表象	・四區燈源以上（馬桶、浴缸、淋浴、洗手台、放大鏡） ・通風設備特優且無噪音	約4分
	衛浴器具	・乾溼分離之沐浴設施 ・優良座式抽水馬桶或免治馬桶	約2分
安全及機電設施	機房冷暖系統及維護	・分離式冷暖氣或中央空調系統可自由設定恆溫恆濕 ・每月定期保養（含冷卻水塔），並有詳細工作計畫及執行紀錄	5分
	水處理及維護	・定期清洗水塔及蓄水池（一年二次） ・獨立水質淨化系統	約2分
	燃料能源設備及維護	・燃油、天然氣及電力設備之安全設施特優 ・天然氣有自動遮斷器、警報器、瓦斯偵漏器 ・電力自動斷電系統 ・獨立堅固上鎖隔間，通風清潔良好 ・管線配置整齊排列清楚	約3分
合計			41分

環保旅館

三、環保與服務品質評鑑相關之內容

表10-9　環保與服務品質評鑑相關之內容及配分

項目	內容	配分
客房整理品質	天花板及排氣孔是否乾淨無塵？空調系統是否正常運作？	3分
	淋浴間、馬桶、浴缸、洗臉台是否乾淨且維持良好狀況？（是否漏水或故障？馬桶沖水時水量足夠？）浴簾、淋浴門及浴室地板是否乾淨且維持良好狀況？淋浴間及浴缸有安全把手	5分
	浴缸、淋浴間及洗臉盆給水、排水品質是否良好、順暢？（水壓、水溫等）	3分
合計		11分

　　由上述一、二及三評鑑分數，除綠色建築及環保措施占30分外，其餘與環保相關硬體項目估計占41分，另服務品質評鑑與環保相關占11分，以上合計最少占總分約82分，該分數當會影響旅館評鑑之星級數，由此可印證旅館須重視環保相關議題，並確實執行。

本章習題

1.旅館星級評鑑目的為何？

2.建築設備評鑑項目有哪十大項？

3.旅館評鑑可分為哪些等級？各等級配分如何？

4.概述各星級旅館評鑑等級基本條件。

5.簡述星級旅館評鑑與環保相關議題之項目。

6.簡述星級旅館評鑑其中服務品質評鑑項目。

參考文獻

交通部觀光局108年4月23日觀宿字第10809078401號函。

環保署108年12月26日環保管字第1080099118號函。

Chapter 11

旅館環保化效益探討

李欽明

　　隨著環保理念的深入人心，旅館行業又具備極大的節能減排的空間，綠色旅館會是未來旅館業所追求的經營模式。但是，對於旅館來說，實行環保措施是否會影響其效益呢？

　　從消費者的消費意願上來看，有觀點認為，綠色環保與豪華的高級旅館經營準則相衝突，似乎環保就意味著降低舒適度。雖然環保與舒適兩者並不矛盾，但會這樣想的消費者也是存在的，所以旅館會擔心一些環保措施會影響消費者的消費意願。例如，不少星級旅館考慮到消費者目前大多有免費使用一次性用品的習慣，擔心客源流失因而不敢貿然停供「六小件」。但國內旅館實施環保措施以來，事實上不會影響大部分消費者的意願。

　　從成本上來看，環保的產品比一般的產品成本更高，不是所有的旅館都願意花更多的錢在環保的產品上。有些環保產品由於技術、成本問題，價格比一般的產品要高出不少，使得大部分人不願購買。除了旅館用品的環保化趨勢外，不少知名高端的化妝品、護膚品牌也將目光投向旅館用品，只是頗高的價格讓部分旅館卻步。如果旅館用品在追求綠色環保的同時，可以保持親民的價格，相信絕大多數旅館更願意選擇環保產品。

　　除了旅館用品以外，在節能減排方面引進的技術、設備等所需要的成本也是很大的一筆消費，但是這樣的花費長期來看完全值得。例如利用地熱、沼氣或太陽能等發電，大大減少了煤、天然氣等能源的使用。這樣的技術成本高是可想而知的，但其運行過程中無任何汙染，而且也能減少燃媒等使用量，對環境非常友善。

　　旅館環保不僅僅是靠自身力量就能解決的，對於旅館業的上下游產業也是一種考驗，如果旅館供應商能提供既環保、價格又在可接受範圍內的產品，距離綠色旅館的實現又近了一步。所以業界表示，旅館要進行綠色升級就必須整合上下游資源，打造一個綠色供應鏈和綠色服務鏈，例如在國外有業者倡議成立「綠色旅館服務聯盟」，也是

一個有助益的想法。

　　從短期來看，旅館環保的確會對旅館造成運營壓力，但是長期來看，建設綠色旅館還是十分必要。隨著環保觀念日漸深入人心，旅館業作為一個能耗大戶，更是要力爭轉型，綠色旅館也逐漸成為業界重要的競爭標準。越來越多的旅館逐步開始改變經營策略，兼顧環保與效益的平衡。

第一節　創建環保效益的理念

　　在創建環保旅館活動中，須具備下列4R的理念，以發揮環保效益：

一、再思考（rethinking）

　　環境問題的產生並不是人們故意破壞的結果，而是在人們追求經濟發展，為提高生產力、提高生活水準過程中的一個副作用。要解決廢棄物增加的問題，根本還在於重新思考和改進我們的生產、生活方式，以環境因素考量現有行為的合理性。

二、循環（recycling）

　　地球上的資源是有限的，要提高其利用效率，一個有效辦法是再利用。再利用有「微觀（micro）再利用」和「宏觀（macro）再利用」兩個層次的問題。微觀利用是一種企業內部行為，例如中水、冷凝水的再利用，而宏觀利用是在社會範圍內，由政府干預而實現。旅館的任務是要為宏觀再利用創造條件，例如把廢棄的紙張從其他廢棄

物中分離出來,最後集中造紙廠進行再生。

三、減少、簡化（reducing）

簡化、減少的根本目的是減少浪費,減少廢棄物的產生。旅館講究豪華、品牌、形象,所以一向非常注重「包裝」,內容包括對服務過程、對設備設施及對提供的物品包裝,這種包裝使得旅館產生大量浪費及大量廢棄物。如果旅館提供的物品包裝精美,但被客人打開後就成為廢棄物,旅館可以完全透過簡化包裝達到環境保護的目的。又如旅館為客人每天更換床單,則每日將有大量的床單要洗滌,用水量與用電量將大為增加;在不影響衛生標準的情況下,減少床單的更換次數可以減少用水、用電和洗滌工作量,並可減少排放洗滌劑汙水的汙染。

四、恢復、補償（recovering）

旅館存在大量對環境不利的因素,因此需要對這些因素檢討,減少對環境的破壞;同時旅館在可能情況下投入資金,對已破壞的環境進行整治,以使環境得到恢復和補償。雖然環境在遭到破壞後很難再恢復原貌,但是進行恢復和補償是必要的,例如旅館透過種植花草樹木的方式來美化環境與淨化空氣,補償綠地的減損。

在旅館客房內可以吸菸嗎?

如果是全面禁菸的旅館,就如同字面所說,只要在產業所持有的場所,不分公開或非公開場所都不能抽菸,也就是說房內不可抽菸,但是客房陽台是大部分旅館可容許的地方,旅館如設有吸菸場所也可以吸

菸，當然可吸菸客房不受此限制，但愈來愈多旅館已明文規定在客房內不可吸菸，若有吸菸行為是要罰錢的。

另外，有些旅館全面禁菸的範圍擴及其建物外圍周邊區域，包括門前區域、停車場、景觀區等，都是不可以抽菸的，並設有罰則。

在日本曾發生旅館因客人在禁菸房內吸菸，結果旅館把所有房內的布巾品設備包括床單、沙發、壁紙、窗簾等全部換掉，那位客人必須全額賠償（包含施工費），那是一筆不小的錢。

旅館並沒有公權力開罰款，通常以「清潔費」向客人收取。據消保單位說明，只要清楚說明收費條件，且確實有告知消費者，即可收取清潔費。國內外許多旅館都有吸菸罰款的內規，國內曾有一名客人在台北市一間五星級飯店抽菸，遭飯店業者罰6,000元。過去也有國人在日本飯店吸菸被飯店罰款上萬元台幣案例，因此尊重各飯店的規矩是為上策。

旅館禁菸通知除了在大門入口處張貼禁菸標示外，也記載於「旅客住宿登記表單」，因此旅客在住宿登記時應看清楚所載內容，因為住宿表單有簽名欄，一旦簽名，就不得以不知道為由拒付清潔費。

 # 第二節　環保旅館推行現狀

茲以國內外環保狀況加以敘述：

一、國內旅館環保發展狀況

我國環保署在2008年底制定「旅館業環保標章規格標準」，希望透過環保旅館措施及認證標章的宣導，提升旅館業者相關的知識與技

術，讓他們有明確可行的標準可供遵循，一同為地球環境的永續發展盡一份心力。該標準適用於所有提供住宿設施與服務，並領有政府核發之觀光旅館業營業執照或旅館業登記證之業者，包括觀光旅館及旅館業（含公務部門附屬旅館），其評鑑項目包含：

1. 環境企業管理。
2. 節能措施。
3. 節水措施。
4. 綠色採購。
5. 一次性產品減量與廢棄物減量。
6. 危害性物質管理。
7. 實施垃圾分類、資源回收。

政府為推廣「環保旅館標章」並鼓勵旅館業者參與，環保署於民國97年曾舉辦「2008全國環保旅館大賽」，透過網友推薦及投票，於觀光旅館組及一般旅館組分別評選前五大環保旅館。檢視獲獎旅館相關環保措施，可發現節約用水用電、減少床單及毛巾更換率、減少提供拋棄式一次用品、實施垃圾分類、資源回收及使用有環保標章產品等，皆為旅館業常見並具較高可行性之措施，而相關項目也藉此作為列入評鑑內容的項目。

目前國內獲取「環保旅館標章」的旅館有逐漸成長趨勢，至2018年底有1,472家旅館領有此標章（如**圖11-1**），但根據「台灣旅宿網」統計至2019年3月，國內旅館總數為164,412家，以比例而言，旅館業推行綠色環保的空間還是很大。

環保旅店年度家數統計

備註：統計至2019/06/17

資料來源：行政院環保署（2019），作者自行編繪。

二、國外綠色旅館的發展

在全球「綠色浪潮」的推動下，早在二十世紀八〇年代末期，歐洲的一些旅館意識到旅館對環境保護的作用，逐漸開展環境管理工作，建立自己的環境標準，取得了顯著的成效。

例如1988～1995年，歐陸旅館集團透過開展綠色活動，減少能源成本達27%，該集團是較早實施環境管理的旅館集團之一；而雅高集團則為其經營、管理的2,400家旅館制定了《雅高旅館管理環保指南》，全面開展環境管理工作。

為了旅館業的可持續發展，1991年「威爾士王子商業領導論壇」（PWBLF）創建了一個名為「國際旅館環境倡議」（IHEI）的機構。該機構是由世界上十二個著名的旅館集團組成的一個委員會。它們是

雅高、福特、希爾頓、假日國際集團、洲際旅館公司、喜來登、康來特、國際旅館集團、馬里奧特、美麗殿、雷蒙達、奧尼國際旅館集團，由英國查爾斯王子任主席。

1993年，英國查爾斯王子倡議召開了旅館環境保護國際會議，通過了由上述所列之國際旅館集團簽署的倡議，並出版《旅館環境管理》一書，旨在指導旅館業實施環保計畫，改進生態環境，加強國際合作，交流旅館環保工作的經驗及有關資訊，促進政府、社區、行業以及從業人員對旅館環境保護達成共識，並付諸實踐。

1998年12月國際旅館與餐館協會（IH&RA）第36屆年會議在馬尼拉召開，澳大利亞雪梨洲際旅館的總工程師安迪·哥涅西斯卡拉和土耳其奧爾達俱樂部總經理伯肯博士榮獲一年一度的「環境獎」。這次獎項的重點是水資源和能源的節約。這標誌著以環境保護和節約資源為核心的「綠色管理」已成為全球旅館業共同關注的大事。

第三節　旅館環保措施是否影響其效益

一直以來，旅館業都是能耗大戶，其所耗的能源數絕對是一個龐大的數字。調查研究資料顯示，一間約500坪的三星級旅館，一年要消耗1,400噸煤所產生的熱量，並排放4,200多噸二氧化碳、70噸煙塵和28噸二氧化硫。一般而言，旅館的人均用電量比都市居民用電量高出10～15倍，用水量高出3～5倍，特別是一次性用品，消耗量更是驚人，例如以公式計算：

一次性用品的年均消耗量＝
客房間數×平均出租率×每房間的配備量×365

2019年6月交通部觀光局發布的國際觀光旅館80家、一般觀光旅館40家，總數128家，兩者客房總共29,482間，尚不包括數量多出數倍的

旅館、民宿，而這些丟棄的塑膠、廢紙數量應達相當令人咋舌的天文數字。

隨著環保理念的深入人心，旅館行業又具備極大的節能減排的空間，綠色旅館會是未來旅館業所追求的經營模式。但是，對於旅館來說，實行環保措施是否會影響其效益呢？

從消費者的消費意願上來看，有觀點認為，綠色環保與奢侈的高級旅館經營準則相衝突，似乎環保就意味著降低舒適度。雖然環保與舒適兩者並不矛盾，但會這樣想的消費者也是存在的，所以旅館會擔心一些環保措施會影響消費者的消費意願。例如，不少星級旅館考慮到消費者目前大多有免費使用一次性日用品的習慣，擔心客源流失因而不敢貿然停供「六小件」。也有旅館負責人擔心，實行100%完全無菸旅館後會直接影響旅館的效益，有些客人因此就不願意到旅館來消費。其實這也不盡然是如此的，以旅館禁菸為例，有學者在上海世博會期間做過的一項調查顯示，73%旅館客人支持上海在公共場所完全無菸，僅有11%認為該舉措會減少來上海旅遊的意願。同時，對上海27家餐廳的顧客調查結果表明，實施無菸餐廳會使50%的就餐者提高就餐意願，40%不受影響，僅有10%外出就餐意願下降。對於旅館來說，旅館實行環保措施不會影響大部分消費者的意願。

旅館減少能源消耗，減少汙染的排放，減少對環境的破壞，其實也是履行一種社會責任。旅館減少汙染即是減少成本支出，提高利用效率、提高生產效率的表現，必然提高旅館的利潤空間，從而也提高其市場競爭力。旅館在經營上給人很環保的印象，就會給人帶來更多的親近感，讓人感覺旅館是有社會責任感的企業，更提高了旅館的聲譽與好評，樹立旅館良好的社會形象的同時提高了旅館的核心競爭力。

「節能降耗」這一口號目前經常和一個比較熱門的概念「綠色旅館」連在一起，同時因流於表面膚淺層面上的理解，很多人也主觀地將其等同於純粹的「節儉主義」，釐清這兩個概念之間的差別，有助

於我們更能把握旅館節能降耗的實施尺度、範圍以及原則。

一般而言，綠色旅館有以下六個標準：

1.最低排汙量，相關物品的回收與再利用。

2.能源有效利用，貯存與管理。

3.新鮮水資源的管理。

4.廢水管理。

5.關注環境的採購政策。

6.社會文化的發展。

從這個意義上來講，節能降耗只是綠色旅館的必要因素之一，絕不等同於綠色標準。節能降耗與節儉主義被很多人畫上等號，這種觀點也存在著極大的局限性。認為以降低旅館的舒適性、環境品質和破壞人體健康的降低能耗手段無異於飲鴆止渴，只會使旅館陷入盈利與口碑每況愈下這一無可挽救的深淵。因此，那種將「節能降耗」與「綠色旅館」或「節儉主義」盲目糾結一起的觀念是對旅館節能降耗的偏見。

旅館經營中產生大量消耗，一方面是日常消耗，如紙張、布巾、食品、印刷品、餐具、用具用品和各項設施設備等；另一方面就是設施設備運行中的能源消耗，如電力、液化石油氣、天然氣、煤炭、汽油、柴油、冷熱水等，這兩方面總稱為旅館的耗能。一般旅館的能源消耗有兩大項目：水和電。以電為主，如電梯、空調、廚房設備、照明、供水、電訊、電話、電視、監視器、電腦系統、消防安全控制系統等，都離不開電力供應。其中空調耗能占到總體耗能的一半，其次是熱水。旅館作為能源消耗大戶，節約使用能源，降低基本耗損意味著降低旅館經營成本，提高營業利潤。旅館是觀光產業中勞力密集型的板塊，同樣也是能源依賴程度較深的企業，且國內外顧客多，旅館行業提倡節能降耗、綠色環保理念，有助於改善和強化產業整體形象乃至區域綜合形象。

旅館業者：環保是渡假村旅遊住宿業的未來

使用節能燈泡，停止使用塑膠用品，是Alila Hotel & Resorts總裁兼首席執行長馬克‧埃利森（Mark Edleson）對其他酒店業者發出的呼籲。

品牌在峇厘島的兩家渡假村Alila Ubud及Alila Manggis在本區家喻戶曉。馬克引以為傲的是，這兩家渡假村早在2012年已成為峇厘島首家獲國際機構「綠色地球」肯定，並頒發環保認證的渡假村。

已是本地永久居民的馬克，早年在沙勞越生活，有機會和村民在森林野餐、釣魚，讓他清楚感受到人類對大自然的依賴，後來經營豪華酒店，他堅持捍衛綠色。「我不認為酒店一旦走豪華路線，就一定得背離環保。全新的Alila Villas是我們目前最環保的項目，包括峇厘島的Alila Villas Soori、Alila Villas Uluwatu，以及馬爾地夫的Alila Villas Hadahaa，都獲得『綠色地球設計及建築標準』認證，且全是酒店界第一批獲認證的建築。」

至於高檔次旅客關注的環境問題為何？

馬克表示，高檔次旅客其實是最關注環境問題的一群，這群旅客遲早會對酒店提出環保要求：「豪華酒店的高房價允許酒店採納更多的先進和昂貴的技術，與其把錢花在不一定能改善客人經驗的昂貴材料，倒不如把資金投入綠色技術。」

他對環保身體力行，在峇厘島興建的房子採用再生木材，房子從屋頂的太陽能電板獲取能源和熱水，並用雨水灌溉有機蔬菜園。Alila辦事處設在新加坡，六十三歲的馬克在本地從不開車，而是利用公共交通工具或步行上班。

他強調，環保是渡假村生存的唯一方式，也是渡假村旅遊業的未來。「渡假村的發展是為了打造一個漂亮的居住環境和精緻文化」，假如不盡力維護渡假村環境的美及當地文化，渡假村的吸引力肯定減弱。

此外，商業競爭勢必讓大家正視環境問題，降低運作費的方式不外是減少能源消耗，回收有機物以及更有效的處理廢棄物。

資料來源：客運站（2012/01/13），https://www.keyunzhan.com/knews-196204/

第四節　環保措施中旅館自身的效益

環保旅館能帶給本身若干的效益，茲分述如下：

一、就旅館營運而言

(一)有利於節約能源

旅館所消耗的資源主要包括水、電、燃料等。一間使用面積在8～10萬平方米的大型旅館，全年能源的消耗量大約相當於1.3～1.8萬噸標準煤。目前全國兩百多家的觀光級旅館中，能源成本約占總成本的13.4%，就目前的情況而言，企業在使用水、電、燃氣以及消耗品等方面有較大的節約空間。如果採取切實有效的節能措施，大約可以降低能源費用的20～30%，能源費用可以降低到約占總成本的8%。經專家估算，全國如果有五千家綠色旅館，將能節約用電15億度，相當於80萬個城鎮家庭一年的用電量（以一家四口用電量概算每月用電300度）；節水2億噸，相當於20個西湖的水量，185萬個城鎮家庭一年的用水量。

(二)有利於環境保護

　　旅遊業是全球最大的產業之一，它推動著全球經濟的迅速發展，也推動了旅館業的不斷變革。但是，很多旅館的管理者為了眼前的經濟利益忽視其帶來的「破壞現象」，即對環境的漠視。旅館是一個高消費的地方，在消費過程中產生大量的垃圾、排放大量的汙染物。社會進步要求社會、環境、經濟協調發展，自然資源是生命賴以生存的基礎，也是經濟活動最原始的物質來源，任何一種自然資源都離不開其環境支持體系，環境品質是自然資源經濟價值發揮與否的前提，合理利用自然資源是可持續發展的基礎。所以，旅館對資源和環境的保護有不可推卸的責任，創建綠色旅館是社會進步的需要。在建立綠色旅館的過程中，採用科學的方法進行綠色管理，就可以把能耗、汙染、浪費程度降低到最小程度，從而達到保護資源和環境的目的。

(三)有利於提高效益

　　「綠色旅館」的創建是以經濟效益為目的，經濟效益來自於收入和投入的差額。「綠色旅館」的創立不僅可以提高收入，還可以降低消耗，從而達到提高效益的目的。「綠色旅館」本身就是一個招牌，能夠吸引越來越多的顧客前來消費。在新的時代，人們越來越注重環保意識，「綠色旅館」很容易引起這些有社會責任感的消費者前來光顧，並形成良性的互動機制。同時，強化節約意識，推行節能新技術，包括實行綠色照明、創建綠色客房、使用環保型設備和用品、減少一次性用品、實行垃圾分類、有機垃圾無害處理等，就可以大大降低旅館業的能源消耗情況，例如用水量、用電量、用氣量及其他的易耗品，這將在很大程度上降低旅館企業的能耗投入，從而大幅提高旅館企業的經營效益。

(四)有利於贏得市場

　　國際市場上，綠色消費逐漸成為主流，我國消費者的環保意識也正在增強。在此背景下，酒店若能及時地推出綠色產品和服務，引導消費，將給酒店帶來新的市場機會。同時，透過建設綠色酒店並把自己的努力與社會公眾及時溝通，可以為酒店在生態旅遊這一日益壯大的市場中極大地贏得競爭優勢。

　　進入二十一世紀以來，隨著人們對環境保護的意識逐步加強，綠色消費的需求劇增，綠色消費無所不在地融入人們的生活，深刻地影響著人們的價值觀念和消費行為。綠色消費者是泛指進行綠色消費行為的人，亦即綠色消費者可以持續和承擔環境保護，盡到社會責任的方式進行消費。在環境保護意識強的國家，酒店是否達到綠色標準，已經成為左右人們選擇的重要因素。所以說，綠色酒店能吸引更多的綠色消費者，擴大市場的占有率。

二、就旅館持續效益而言

　　旅館要獲得持續的效益，必須追求經濟效益、社會效益和環境效益的有機統合，其中，經濟效益是基礎和根本，離開經濟效益，旅館作為非公共產品的經濟機構就失去了存在的基礎；社會效益是旅館的無形財富，是經濟效益的支撐；環境效益顯現旅館對環境的重視，主要表現在保護環境、節約資源、科學用能等方面。茲敘述如下：

(一)積極開拓客源和財源

　　旅館的效益主要靠開源，沒有開源再怎麼節省還是沒有效益。開源的主要內容一方面是市場的開拓和產品的開發；另一方面，旅館

還要透過產品開發，延伸和拓寬服務內容和服務專案，以更豐富的產品、更完備的服務吸引更多的顧客俾廣進財源。旅館管理者要強化效益意識，重要的是要有經營的思路和競爭策略，注重策略的變化和銷售的技巧。

(二)有形的勞動投入和潛在的經濟效益

所謂有形的勞動投入和潛在的經濟效益是指旅館的勞動投入是有形的，但是它不直接產生效益，而是爲產生效益服務。如旅館對廣告宣傳的投入、公共關係活動的投入、情感聯絡的投入等。這些耗費不像服務產品交換那樣直接有效益，但它具有潛在的效益價值。

(三)嚴格控制成本費用

成本費用對旅館效益起著舉足輕重的作用，效益意識注重必要的勞動和必要的消耗，儘量減少不必要的投入和浪費。旅館的各種勞動消耗都是由各部門經手的，管理者在成本消耗方面要精打細算，盡力減少成本，杜絕浪費，爭取更好的效益。旅館的能源消耗較大，提高能源利用率，確保節能工作的可持續發展，是提高經濟效益的有效措施。因此，應成立節能小組，明確組織結構和崗位職責，使小組成員各司其職，各盡其責，確保旅館節能管理工作的有序進行。

(四)培養良好的節約習慣

旅館在經營管理中應宣導「開源節流」，杜絕水、電浪費的現象，讓節約成爲一種習慣，一種意識。旅館經營的目的是追求利潤最大化，這不僅要求提升營業收入，同時還要控制、降低營業成本，才可能實現利潤最大化。因此，培養員工良好的節約習慣，使之成爲日常的一種行爲規範，是旅館控制經營成本的根本點。

(五)深化環保意識

「綠色消費」、「環保意識」不僅是一種社會公益活動，還是一種經營理念和發展方向。旅館應提倡「綠色經營」，強化「環保」意識，並將這種理念和意識灌輸到每位員工的意識裡，使之體現在經營和管理的具體行為中。旅館注重「創綠」知識培訓，在新員工培訓和老員工日常培訓中加入綠色服務的內容，培養管理人員和員工的綠色意識。很多旅館都推出綠色產品和綠色服務，如推廣綠色客房（空氣、水質、噪音、溫度達標）和無菸客房、無菸餐廳等；提倡使用無公害食物和綠色食物；提倡適度、適量消費；承諾不以野生保護動物為原料。同時，旅館還減少一次性用品和塑膠用品的消耗，實行垃圾分類，既降低成本費用，又減少環境汙染，極大地推動環保事業的發展。

第五節 環保措施中旅館所發揮的社會效益

旅館是一種「高能耗、高排放、高汙染」三高型產業，創建綠色旅館，自身參與環境保護事業，為公眾提供安全舒適的生活空間，是旅館贏得市場的一個契機。任何等級、任何類型的旅館實施環境管理都是必要的，不但對自身經營帶來商機，對社會也能做出貢獻。茲敘述如下：

一、積極響應節能減排的社會潮流

環保旅館能減少二氧化碳的排放，減少空調系統廢熱導致氣候變暖及環境汙染，減少城市熱島效應，有效保護大自然的生態環境；推動空調可再生能源二次利用以替代石化能源，減少地球資源損耗，節

約燒水用的電力、燃氣、燃油熱水鍋爐的不可再生資源消耗，有效應對全球氣候暖化。環保旅館能為國家社會節能減排，降低溫室氣體排放，共建綠色和諧社會盡一份力。

二、適合城市獨有特色，促進城市發展

開發環保旅館工程建設項目可以與城市的經濟發展和生態環境互相融合。環保旅館工程建設項目的開發可以在一定程度上美化城市，給城市帶來特色。同時，環保旅館各項目的建設，鼓勵了城市居民從事環保建設的積極性，帶動經濟效益與社會效益的雙贏。

三、環保旅館各項目節能設計的社會效益

一般而言，旅館建築物是一種高耗能建築，對社會造成了沉重的能源負擔和嚴重的環境汙染，因此，有節能設計的旅館建築將意味著重大的社會效益。

同時，環保旅館可促進相關先進建築技術的發展。隨著時代的進步，社會對旅館工程建設項目的要求越來越高，這就要求在開發工程建設項目的同時要利用最新的材料、技術，並且不斷創新，促進新觀念、新技術的發展，亦能夠帶動旅館行業的蓬勃發展。

結 論

旅館業是觀光業的三大支柱產業之一，是一個高消費的場所，占用和消耗的自然資源很多，可以說是不容忽視的汙染大戶，為了滿足旅客在食物和住宿方面的需求，旅館在營運及提供服務時確實會對環

境造成顯著的影響，如大量消耗能源、水、非再生資源等，也造成大量的溫室氣體排放，對環境構成巨大威脅。

　　舉例來說，大量的固體廢棄物是旅館目前面臨的重要環境議題，旅館營運所產生的固體廢棄物比一般家庭高出許多。美國《綠色旅館指南》指出，一間旅館在一週內所消耗並產生的廢棄物，比一百個美國家庭一年消耗的還多。此外，經濟部能源局也指出，我國國際觀光旅館因二十四小時營業的特性，加上耗能設備密度高，因此平均單位面積年均耗電高達246.6 kWH/m^2·y。由此可知，在全球旅館數量不斷上升的同時，上述挑戰代表著旅館業應該為造成全球暖化擔負起更多的企業責任。

　　從世界範圍看，旅館業正進行一場以「創建永續環保的綠色旅館，倡導愛護地球的綠色經營理念」為行動中心的環保飯店革命。現在的旅館業也體認到企業並不需考慮環境成本、環境品質、單純追求經濟利益的時代已不復存在。在法規方面及旅遊者觀念的制約下，旅館要長遠發展，必須調整管理措施，重視環境管理，實施綠色管理戰略。我國環保署在2008年底制定「旅館業環保標章規格標準」，希望透過環保旅館措施及認證標章的宣導，提升旅館業者相關的知識與技術，讓業者有明確可行的標準可供遵循，共同為地球環境的永續發展盡一份心力。

　　綜合言之，對業者而言，旅館環保活動，創建綠色旅館有下列益處：

一、轉變觀念，以綠色營銷為導向，開展企業活動

　　在開發產品和服務中，要整體考慮消費者利益和長遠利益、旅館自身利益與社會利益、有形利益和無形利益，並且使所有旅館成員上上下下環保意識深化，貫徹到旅館所有作業、活動的各個環節。

二、創建環保旅館將有效節約能源，降低旅館經營成本，增強競爭能力

由經驗得知，旅館透過加強能源管理和使用節能技術，將可節約10～20%的能源，這不但可以節省資源利用，提高社會效益，而且可以為旅館節省一筆可觀的開支。

三、符合新消費趨勢，利於旅館擴大市場利基

國際市場上，綠色消費逐漸成為主流，對國內市場而言，也反映出我國消費者的環保意識正在增強，旅館如能適時推出綠色產品，引導消費者，將給旅館帶來新的市場機會。

綠色管理強調人與自然以及人與人之間的協調發展，它作為一種全新的管理理念，正成為旅館管理的新挑戰和旅館實現可持續發展目標的根本途徑。從短期來看，旅館環保的確會對旅館造成運營壓力，但是長期來看，建設綠色旅館還是十分必要。隨著環保觀念日漸深入人心，旅館業作為一個能耗大戶，更是要力爭轉型，綠色旅館也逐漸成為業界重要的競爭標準。越來越多的旅館逐步開始改變經營策略，兼顧環保與效益的平衡。

因此，創建綠色旅館不僅僅是旅館未來發展的必經道路，更是未來社會可持續發展的趨勢所需。長遠來看，旅館節省了大量的成本支出，另一方面也可以在旅館消費者面前樹立良好的形象，增強自身的競爭力，贏得消費者的青睞，使得旅館的經濟效益與社會效益都得到滿足。

名詞解釋

■綠色消費（Green Consumption）

綠色消費是從滿足生態需要出發，以有益健康和保護生態環境為基本內涵，符合人的健康和環境保護標準的各種消費行為和消費方式的統稱。綠色消費包括的內容非常廣泛，不僅包括綠色產品，還包括物資的回收利用、能源的有效使用、對生存環境和物種的保護等，可以說涵蓋生產行為、消費行為的各個領域。綠色消費，也稱可持續消費，是指一種以適度節制消費，避免或減少對環境的破壞，崇尚自然和保護生態等為特徵的新型消費行為和過程。綠色消費有三層含義：

1. 倡導消費者在消費時選擇未被汙染或有助於公眾健康的綠色產品。
2. 在消費過程中注重對垃圾的處置，不造成環境汙染。
3. 引導消費者轉變消費觀念，崇尚自然、追求健康，在追求生活舒適的同時，注重環保、節約資源和能源，實現可持續消費。「綠色消費」重點放在「綠色生活，環保選購」等直接關係到消費者安全健康方面的內容，社會監督的重點放在食品、化妝品、建築裝飾材料等三個方面上。

本章習題

1. 在創建環保旅館活動中，須具備哪4R的理念，以發揮環保效益？
2. 環保署制定的「旅館業環保標章規格標準」中其評鑑項目包含哪些？
3. 環保措施中就旅館營運自身而言有哪些效益？
4. 環保措施中能帶來旅館哪些持續效益？
5. 環保措施中旅館所發揮的社會效益為何？
6. 創建綠色旅館有哪些好處？

參考文獻

一、中文部分

于啓、武蔡宏、蔣波（2006）。〈北京市實施「綠色旅遊飯店」的問題和建議〉。《經濟與管理研究》，第9期，頁91-94。

孔正方、李明怡（2002）。〈台灣地區國際觀光旅館主管對環境管理系統可行性認知之研究〉。《觀光研究學報》，8卷2期，頁19-36。

林香君、邱曉鈴、鄭岳雄（2008）。《花蓮地區民宿業者環保行為之探討》。第五屆台灣觀鄉鎮光產業發展與前瞻學術研討會論文集。

洪維勵、賴姵君（2006）。〈旅館業對環保旅館與環保標章知覺之研究——以澎湖為例〉。《觀光研究學報》，12卷4期，頁325 - 344。

晏素（2010）。〈淺談酒店的綠色營銷策略〉。《消費導刊》，2010年07期。

陳怡如（2018）。《綠色旅館體驗之消費態度與顧客滿意度分析研究》。雲林科技大學創意生活設計研究所碩士論文。

二、英文部分

Barber, N. A. (2014). Profiling the potential green hotel guest who are they and what do they want? *Journal of Hospitality and Tourism Research, 38*(3), 361-387.

Papanek, Victor (2013). *Design For The Real World: Human Ecology And Social Change*. Wu-nan Book Inc.

International Journal of Hospitality Management, Vol. 39.

Noah J., Goldstein, Robert B., Cialdini, Vladas A. Griskevicius (2008). Room with a viewpoint: Using social norms to motivate environmental conservation in hotel. *Journal of Consumer Research, 35*(3), 472-482.

三、網路部分

Green Hotel Association (2015)，http://www.greenhotel,com

Tripadvisor (2017)，http://www.green tripadvisor.com

王秀容（2003）。創建綠色飯店，實行綠色營銷，百度文庫，https://wenku.baidu.com/view/c784881910a6f524ccbf8575.html?rec_flag=default&sxts=1565598264236

行政院環境保護署（2013）。綠行動傳唱，2014年3月11日，http://greenliving.epa.gov.tw/GreenLife/WalkSing2013/Action.aspx

李源園（2011/10/18）。淺論我國飯店綠色營銷策略，百度文庫，https://wenku.baidu.com/view/272f294cfe4733687e21aa31.html?rec_flag=default&sxts=1565598306967

李源園（2012/01/13）。綠色飯店行銷策略客運站，https://www.keyunzhan.com/knews-196204/

餐旅的科學與技術：環保旅館（2014），https://scitechvista.nat.gov.tw/c/w3ab.htm

環保旅店網站：https://greenliving.epa.gov.tw/GreenLife/WalkSing2013/Statistics.aspx

Chapter 12

環保相關重要概念及綠色
會展議題

賴英士

學習重點

1.溫室效應

2.PM2.5

3.碳足跡

4.碳權

5.空氣品質指標（AQI）的定義

6.聖嬰現象

7.世界地球日

8.綠色會展相關議題

目前世界各國檢測環境是否符合生態保育狀況，有不少檢測指標，茲舉下列重要項目：溫室效應、PM2.5、碳足跡、碳權及空氣品質指標等作概要說明，並概述聖嬰現象及世界地球日的由來，同時簡述綠色會展相關議題。

第一節　環保重要相關概念

一、溫室效應

(一)何謂「室溫室效應」？

溫室效應（greenhouse effect）是指行星的大氣層因為吸收輻射能量，使得行星表面升溫的效應。以往認為其機制類似溫室使其中氣溫上升的機制，故名為「溫室效應」。不少研究指出，人為因素使地球上的溫室效應異常加劇，而造成全球暖化的效應。

大氣層像覆蓋玻璃的溫室一樣，保存了一定的熱量，使得地球不至於像沒有大氣層的月球一樣，被太陽照射時溫度急劇升高，不受太陽照射時溫度急劇下降。一些理論認為，由於溫室氣體的增加，使地球整體所保留的熱能增加，導致全球暖化。

如果沒有溫室效應，地球就會冷得不適合人類居住。據估計，如果沒有大氣層，地球表面平均溫度會是-18℃。有了溫室效應，使地球平均溫度維持在15℃，然而當下因過多的溫室氣體，導致地球平均溫度高於15℃。

由於人類活動造成溫室效應的增強稱為增強型（或人為）溫室效應。人類活動（例如水泥製造及熱帶森林砍伐等）對輻射驅動力的增

加,是造成大氣中二氧化碳增加的原因。莫納羅亞火山天文台量測到的CO_2濃度,已由1960年的313 ppm到2010年的389 ppm。至2013年5月9日已達400 ppm的里程碑。因燃燒產生二氧化碳對整體氣候的影響,是由斯凡特·阿倫尼烏斯(Svante August Arrhenius)在1896年第一個提出的溫室效應理論。

(二)溫室氣體

溫室氣體的共同點,就在於它們能夠吸收紅外線,由於太陽輻射以可見光居多,這些可見光可直接穿透大氣層,到達並加熱地面,而加熱後的地面會放射紅外線從而釋放熱量,但這些紅外線不能穿透大氣層,因此熱量就保留在地面附近的大氣中,從而造成溫室效應。

溫室氣體(Greenhouse Gas, GHG)或稱溫室效應氣體,指任何會吸收或釋放紅外線輻射並存在於大氣中,促成溫室效應的氣體成分。自然溫室氣體包括二氧化碳(CO_2)大約占26%,其他還有臭氧(O_3)、甲烷(CH_4)、氧化亞氮(又稱笑氣,N_2O),以及人造溫室氣體氫氟碳化物(HFCs,含氯氟烴HCFCs及六氟化硫SF_6)等。

二、PM2.5

(一)PM2.5是什麼?

空氣中存在許多汙染物,其中漂浮在空氣中,類似灰塵的粒狀物稱為懸浮微粒(Particulate Matter, PM),PM粒徑大小有別,小於或等於2.5微米(μm)的粒子,就稱為PM2.5,通稱細懸浮微粒,單位以微克/立方公尺(μg/m³)表示之,它的直徑還不到人的頭髮粗細的1/28,它非常微細可穿透肺部氣泡,並直接進入血管中隨著血液循環

全身，故對人體及生態所造成之影響不容忽視。

表12-1　懸浮微粒大小說明

粒徑 （μ/m³）	粒徑大小說明 微克／立方公尺
<100	稱總懸浮微粒（TSP），約為海灘沙粒，可懸浮於空氣中
<10	稱懸浮微粒（PM10），約為沙子直徑的1/10，容易通過鼻腔之鼻毛與彎道到達喉嚨
2.5～10	稱粗懸浮微粒（PM2.5-10），約頭髮直徑的1/8～1/20大小，可以被吸入並附著於人體的呼吸系統
<2.5	稱細懸浮微粒（PM2.5），約頭髮直徑的1/28，可穿透肺部氣泡，直接進入血管中隨著血液循環全身

圖12-1　PM2.5是什麼？

資料來源：美好的朋友（MedPartner）

表12-2　對身體健康的影響

PM	空氣中的懸浮微粒會經由鼻、咽及喉進入人體，10微米以上的微粒可由鼻腔去除，較小的微粒則會經由氣管、支氣管經肺泡吸收進入人體內部。不同粒徑大小的懸浮微粒，可能會導致人體器官不同的危害。因其影響健康甚鉅，故另以圖表顯示說明之（圖12-2）	
粒徑（μm）	分布特性	對人體生理的影響
＞10	沉積於鼻咽	容易造成過敏性鼻炎，引發咳嗽、氣喘等症狀。
2.5～10	沉積於上部鼻腔與深呼吸道	造成纖維麻痺、支氣管黏膜過度分泌、使黏液腺增生，引起可逆性支氣管痙攣，抑制深呼吸，並漫延至小支氣管道。
＜2.5	10%以下沉積於支氣管，約20～30%於肺泡	形成慢性支氣管炎、細支氣管擴張、肺水腫或支氣管纖維化等症狀。
＜0.1	沉積於肺泡組織內	促使肺部之巨噬細胞明顯增加，形成肺氣腫並破壞肺泡。

(二)如何防止PM2.5危害？

面對無處不在的PM2.5，我們要如何防範才不至於飽受其害呢？下列六種方法提供參考：

1.隨時掌控PM2.5情報：只要能夠上網，就可以利用電腦或智慧型手機，上環保署空氣品質監測網或「環境即時通」APP，即時掌控PM2.5的濃度與分級，甚至也有最近三天的空氣品質預測，可以方便規劃未來行程，養成查詢氣象的同時也查詢一下空氣品質，是現在人必需的生活習慣！

2.PM值高於40，減少戶外活動：若必須出門，盡量避開尖峰時段及交通流量的路段，多利用大眾交通工具（捷運、公車）；上、下班尖峰時段，民眾在路上行走時，應至少離開汽機車排氣管10～15公尺或站在有風處，減少吸入汙染空氣。

3.減少接觸汙染空氣：為減少頭髮、眼睛與皮膚接觸空汙，建議戴帽子、穿長袖的衣服。外出回家後，清潔臉、手、鼻、口，若能洗個熱水澡，將全身的髒汙清潔是最好。

4.保護口、鼻呼吸道：要慎選能過濾懸浮微粒（PM2.5）的口罩，才能有效保護口、鼻呼吸道。一般的活性碳口罩，只能避免吸入異味；醫療用口罩，因無法貼合臉部，阻隔力只剩30%，僅能吸附有機物。歐規FFP1、美規N95或專利口罩，才能阻擋PM2.5大小顆粒80～99.7%。而歐規FFP1口罩，約能過濾八成PM2.5，戴起來較輕較舒適；美規N95能約過濾九成五PM2.5，但與臉部太密合，久戴會有不適感。此外，要記得口罩金屬條面向外，才是正確戴法！

5.提升免疫力：長期暴露於汙染空氣中，會使人體產生強烈的過敏反應，若找不出原因的過敏或原有的過敏反應次數變多、更激烈，很可能是空汙導致。為避免空汙讓免疫系統走向發炎反應，平時生活作息規律、適度的運動增加新陳代謝、多吃深色蔬菜、水果，攝取足夠的維生素A、C、D，補充益生菌及多喝水等，可有助排毒和調整體內免疫力。

6.避免吸入過多PM2.5：霧霾時少開窗、吸菸者宜戒菸並避免二手菸、炒菜時開抽油煙機、使用空氣清淨機等，保持室內空氣清新；空氣新鮮的時候開窗通風，擺放綠色植物增加空氣濕度；祭祀時，避免燒香及燒紙錢的煙霧。

如何利用手機查詢PM2.5即時資訊之網站
①打開google play　②輸入PM2.5　③各種相關APP　④相關網站安裝　⑤PM2.5分布

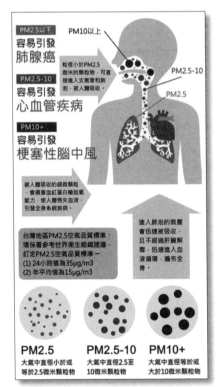

圖12-2　PM2.5對人體之危害

資料來源：安據ANDWELL

三、碳足跡

(一)何謂「碳足跡」？

　　碳足跡（carbon footprint）可被定義為，在勞動以及生產產品的整個生命週期過程中，所直接與間接產生的二氧化碳排放量。相較於一般大家知道的溫室氣體排放量，碳足跡的相較差異之處，在於它是從消費者的方向開始，破除所謂「有煙囪才有汙染」的觀念。特別在這全球化的時代，面對全球暖化的問題，若僅著眼於自己國家的碳排放的削減，並不足以因應當前的嚴峻狀況。

　　碳足跡是指個人或組織，日常運作所產生的溫室氣體數量，以二氧化碳當量（carbon dioxide equivalent）影響為單位，用以衡量人類活動對環境的影響。因此，以二氧化碳當量為主要計算單位，發展出一種由人類活動所產生的溫室氣體計算方式，用以計算組織、產品或個人的二氧化碳排放量，這就是所謂的「碳足跡」。

(二)二氧化碳當量定義及換算

　　不同溫室氣體對地球溫室效應的影響程度不同。聯合國政府間氣候變化專門委員會（Intergovernmental Panel on Climate Change, IPCC）第四次評估報告指出，在溫室氣體的總增溫效應中，二氧化碳（CO_2）約占63%，甲烷（CH_4）約占18%，氧化亞氮（N_2O）約占6%，其他約占13%。為統一度量整體溫室效應的結果，需要一種能夠比較不同溫室氣體排放的量度單位，由於CO_2增溫效益的影響最大，因此，規定二氧化碳當量為度量溫室效應的基本單位。

　　二氧化碳是最重要的溫室氣體，但甲烷、一氧化氮等溫室氣體以及空氣汙染形成的煙霧等帶來的升溫，非二氧化碳氣體的暖化效應也

非常大。減少1噸甲烷排放相當於減少25噸二氧化碳排放，即1噸甲烷的二氧化碳當量是25噸。

表12-3　部分氣體的二氧化碳當量

二氧化碳（CO_2）	1	二氟一氯甲烷（HCFC-22）	1,700
甲烷（CH_4）	25	氧化亞氮（N_2O）	310
一氧化氮（NO）	296	氫氟碳化物（HFCs）	11,700
二氟二氯甲烷（CFC-12）	8,500	六氟化硫（SF_6）	22,800

四、碳權

(一)何謂「碳權」？

　　西元1997年《京都議定書》生效之後，「碳權」（carbon right）已成為有價的實質商品，企業或國家，可以將減少的、或用不到的二氧化碳排放量，釋放到市場作買賣，形成一個新興的碳交易市場。由於先進國家若要減少碳排放量，必須付出相當高的成本，可向開發中或落後國家，藉由碳權的買賣，達到全球的碳總量管制。

　　目前可透過幾種方式來購買碳排放額度：可透過金融交易市場購買，如歐盟氣體排放交易結構計畫；另外，就是幫別人減排換取配額，像創投業、銀行或投資協助開發中國家改善能源，即可取得減下來的碳排放量，而這些碳權經過國際認證後，即可在市場進行銷售。

(二)碳交易

　　是《京都議定書》為促進全球減少溫室氣體排放，採用市場機制，建立的以《聯合國氣候變化框架公約》（The United Nations Framework Convention on Climate Change, UNFCCC）作為依據的溫室

氣體排放權（減排量）交易。二氧化碳（CO_2）、甲烷（CH_4）、氧化亞氮（N_2O）、氫氟碳化物（HFCs）、全氟碳化物（PFCs）及六氟化硫（SF_6）為公約納入的六種要求減排的溫室氣體，其中以後三類氣體造成溫室效應的能力最強，但對全球升溫的影響百分比來說，二氧化碳由於含量較多，所占的比例也最大，約為25%。所以，溫室氣體交易往往以每噸二氧化碳當量（tCO_2e）為計量單位，統稱為「碳交易」。其交易市場稱為「碳交易市場」（carbon market）。

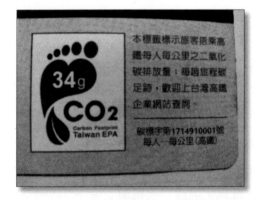

圖12-3　台灣高鐵車票標示碳足跡

五、空氣品質指標（AQI）的定義

空氣品質指標AQI（Air Quality Index），是政府從2016年12月開始實施的空氣品質監測標準，測量的汙染項目包含六種，分別是臭氧（O_3）、細懸浮微粒（PM2.5）、懸浮微粒（PM10）、一氧化碳（CO）、二氧化硫（SO_2）及二氧化氮（NO_2）濃度等數值，將不同汙染物對人體健康的影響程度，分別換算出副指標值，再以當日各副指標之最大值，即為該測站當日之空氣品質指標值（AQI）。

　　環保署在2014年10月到2016年12月間，實施PSI與PM2.5兩項空氣指標，將PM2.5分為綠、黃、紅、紫四種顏色區間，再細分成十個等級，「紫爆」就是最高的第十級，代表PM2.5在每立方公尺有71微克以上汙染物，所有人都需要盡量減少外出，並且注意可能引發眼睛、喉嚨、心血管、氣管等不適現象。

表12-4　汙染物濃度與汙染副指標值對照表

空氣品質指標（AQI）							
AQI指標	O_3 (ppm) 8小時平均值	O_3 (ppm) 小時平均值[1]	PM2.5 ($\mu g/m^3$) 24小時平均值	PM10 ($\mu g/m^3$) 24小時平均值	CO (ppm) 8小時平均值	SO_2 (ppb) 小時平均值	NO_2 (ppb) 小時平均值
良好 0～50	0.000 - 0.054	-	0.0 - 15.4	0 - 54	0 - 4.4	0 - 35	0 - 53
普通 51～100	0.055 - 0.070	-	15.5 - 35.4	55 - 125	4.5 - 9.4	36 - 75	54 - 100
對敏感族群不健康 101～150	0.071 - 0.085	0.125 - 0.164	35.5 - 54.4	126 - 254	9.5 - 12.4	76 - 185	101 - 360
對所有族群不健康 151～200	0.086 - 0.105	0.165 - 0.204	54.5 - 150.4	255 - 354	12.5 - 15.4	186 - 304[3]	361 - 649
非常不健康 201～300	0.106 - 0.200	0.205 - 0.404	150.5 - 250.4	355 - 424	15.5 - 30.4	305 - 604[3]	650 - 1249
危害 301～400	[2]	0.405 - 0.504	250.5 - 350.4	425 - 504	30.5 - 40.4	605 - 804[3]	1250 - 1649
危害 401～500	[2]	0.505 - 0.604	350.5 - 500.4	505 - 604	40.5 - 50.4	805 - 1004[3]	1650 - 2049

[1] 一般以臭氧（O_3）8小時值計算各地區之空氣品質指標（AQI）。但部分地區以臭氧（O_3）小時值計算空氣品質指標（AQI）是更具有預警性，在此情況下，臭氧（O_3）8小時與臭氧（O_3）1小時之空氣品質指標（AQI）則皆計算之，取兩者之最大值作為空氣品質指標（AQI）。

[2] 空氣品質指標（AQI）301以上之指標值，是以臭氧（O_3）小時值計算之，不以臭氧（O_3）8小時值計算之。

[3] 空氣品質指標（AQI）200以上之指標值，是以二氧化硫（SO_2）24小時值計算之，不以二氧化硫（SO_2）小時值計算之。

六、聖嬰現象

　　聖嬰現象（厄爾尼諾現象），是指東太平洋海水每隔數年就會異常升溫的現象，是聖嬰—南方振盪現象（El Niño-Southern Oscillation，簡稱ENSO）中，東太平洋升溫的階段。它與中太平洋和東太平洋（約在國際換日線及西經120度）赤道位置產生的溫暖海流有關。聖嬰—南方振盪現象是指中太平洋和東太平洋赤道位置海面溫度的高低溫循環。聖嬰現象是因為西太平洋的高氣壓及東太平洋的低氣壓所造成。

　　聖嬰—南方振盪現象中的低溫階段稱為反聖嬰現象（也稱為拉尼娜現象），是指東太平洋的海面溫度高於平均值，以及西太平洋的氣壓較低及東太平洋的氣壓較高所造成。包括聖嬰現象及反聖嬰現象在內的聖嬰—南方振盪現象會造成全球性的溫度及降雨變化。例如當聖嬰現象發生時，南美洲地區會出現暴雨，而東南亞、澳大利亞則出現乾旱。

　　太平洋上空的大氣環流叫做沃克環流，當沃克環流變弱時，海水吹不到西部，太平洋東部海水變暖，海水變暖的範圍主要為太平洋東部與中部的熱帶海洋的海水溫度異常地持續變暖，使整個世界氣候模式發生變化，造成一些地區乾旱而另一些地區又降雨量過多。其出現頻率並不規則，但平均約每四年發生一次。基本上，如果現象持續期少於五個月，會稱為聖嬰情況；如果持續期是五個月或以上，便會稱為聖嬰事件。

七、世界地球日

　　世界地球日（World Earth Day）即每年的4月22日，是一項世界性的環境保護活動。最早的地球日活動是1970年代於美國校園興起的環保運動，1990年代這項活動從美國走向世界，成為全世界環保主義者

的節日和環境保護宣傳日,在這天不同國籍的人們,以不同的方式宣傳和實踐環境保護的觀念舉辦活動。

最初的地球日選擇在春分節氣,這一天在全世界晝夜時長均相等,陽光可以同時照耀在南極點和北極點上,這代表了世界的平等,同時也象徵著人類要拋開彼此間的爭議和不同,和諧共存。

1969年美國民主黨參議員蓋洛德‧尼爾森在美國各大學舉行演講會,籌劃在次年的4月22日組織以反對越戰為主題的校園運動,但是在1969年西雅圖召開的籌備會議上,活動的組織者之一,哈佛大學法學院學生丹尼斯‧海斯提出將運動定位在全美國的、以環境保護為主題的草根運動。1970年4月22日2,000萬名美國人走上街頭,為石油外洩、工廠汙染、廢水、有毒廢棄物不當處置、殺蟲劑噴灑、高速公路開發,荒野消失與野生動物滅絕等問題發聲,來自不同背景的人們難得為地球表達一致的關心,這次運動的成功使得在每年4月22日組織環保活動成為一種慣例,在美國地球日這個名號也隨之從春分日移動到了4月22日,地球日的主題也轉而更加趨向於環境保護。而1970年活動的組織者丹尼斯‧海斯也被人們稱為地球日之父。

地球日活動組織者的倡議得到了亞洲、非洲、美洲、歐洲許多國家和眾多國際性組織的響應,最終在1990年4月22日全世界有來自一百四十多個國家的逾2億人參與了地球日的活動。他們以座談會、遊行、文化表演、清潔環境、督促立法等行動,形成一股國際環保勢力,促成全世界第一次地球高峰會議於巴西里約召開,許多國家紛紛設立官方的環保機構。1997年,世界各國領袖更齊聚日本京都,對最迫切的環境危機「全球暖化」展開行動。公元2000年,5億個世界公民為挽救地球,響應「清潔能源」運動,展開新世紀的地球日主題。

台灣不少中大型旅館,於西元1990年發起「我們只有一個地球」活動,於每年3月或4月下旬響應地球日,關燈一小時活動。

今年適逢世界地球日五十週年,地球仍然面對許多挑戰,空氣汙

染日益加劇，生物多樣性持續下降，森林遭大火吞噬等再再加重地球的負擔，然而2020年初爆發延燒至今的新冠肺炎，使得全球各國採取社會隔離措施，人類活動減少卻意外讓地球獲得喘息的機會。

世界各國歡慶地球日的方式，也因為新冠肺炎減少群聚活動，改以線上或在家就能執行的行動一同慶祝。台灣環境資訊協會推出「全面行動」主題，邀請關心地球的每一個人，以行動作為祝福，一起罩地球，並推出「地球日選書」書展。

第二節　綠色會展議題

一、綠色會展指南訂定目的

近年來全球環保意識抬頭，國際間永續發展及綠色會展之概念逐漸受到重視，隨著2015年巴黎氣候峰會的召開及我國《溫室氣體減量及管理法》的通過，「綠色」及「永續」已是各個產業必須面對的議題。身為服務業火車頭之一的會展產業也必須致力於推動「綠色會展」概念，落實節能減碳，創造永續環境。

為降低會展活動對環境造成的影響，「推動會展產業發展計畫—會展產業整體計畫」（以下簡稱本計畫），在經濟部國際貿易局支持下，於102年起開始推動綠色會展，並訂立本綠色會展指南，參考國內外資料，並融合行政院環境保護署（以下簡稱環保署）「環保低碳活動指引」、「大型活動環境友善度管理指引」，及經濟部推動綠色貿易專案辦公室（以下簡稱綠辦）執行「會展產業輔導」、「2012低碳會展指引」，並參考由環保署及英國標準協會（British Standards Institution, BSI）合作編撰的「PAS 2060：2014實施碳中和參考規範」

及推廣執行經驗，訂定「108年綠色會展指南」，以 3Rs（Reduce, Reuse, Recycle）原則，列出各項具體可行的做法，盡可能減少溫室氣體、廢棄物及資源浪費，降低會展活動對環境造成的影響，邁向台灣綠色會展新世紀。

二、綠色會展指南精神說明

依工業技術研究院、綠辦資料及多項會展活動辦理碳足跡盤查之結果，「人員交通」為會展活動碳排量之最大排放源，以展覽排碳為例，「人員交通」排碳量占比超過九成，扣除人員交通後，排碳量主要來自用電（36.59%，其中攤位用電占18.93%，空調用電占11.42%），其次為不可回收裝潢材料（20.66%，其中木作占16.83%），而會議活動扣除人員交通後，排碳量主要來自用電（31.56%，其中空調用電占18.23%），其次為餐飲（8.19%）。故綠色會展指南以運輸、飲食、住宿、裝潢物與宣傳物、其他綠色會展行為等五大面向落實綠色會展精神，內容著重於縮短交通距離、食材減量、無紙化科技、重複利用資源、減少木作裝潢、減少耗能與傳遞綠色精神等。

綠色會展指南將會展活動類型區分為「展覽」與「會議」，其中「展覽」之構成主體為主辦單位（含其分包廠商）、場地提供者、參展單位及參觀者，而「會議」之構成主體為主辦單位、場地提供者及與會者。

主辦單位在規劃籌備之初，即可力行各項綠色作為，於綠色會展中扮演最重要的角色，可於參展（會議）手冊或宣傳物中，宣導參展廠商及參觀者一同go green，且在選擇「場地」時，即影響了「人員交通」及「場地空調用電」的排碳量。就展覽而言，宣導使用節能燈具以降低攤位用電、鼓勵參展單位改用系統或可重複使用之裝潢物，均

可有效降低排碳量；至於會議部分，追求空調節能效率及餐飲減少肉類、增加蔬食等。

為使本指南所列項目更具參考及實用性，每年參考國內外相關資訊，進行項目增刪與調整，並逐步融入以下概念，符合國內業者需求，更能與國際接軌。

(一)融入ISO 20121（International Organization for Standardization 20121）永續精神

許多國際大型活動如 2012年倫敦奧運等，已自「社會」、「經濟」及「環保」層面，在活動規劃階段即注入「永續」概念，以取得ISO 20121活動永續管理標準（Event Sustainability Management Systems）國際驗證。有鑒於此國際趨勢，本計畫自103年起便輔導國內會展相關業者取得ISO 20121 認證，將國際永續性管理系統融入台灣會展產業之中。

(二)融入PAS 2060: 2014（Publicly Available Specification 2060: 2014）實施碳中和參考規範

「碳中和」是指將組織或產品所產生之碳足跡，透過減量及抵換之方式進行抵消，使總釋放的碳量為零，即排放多少碳就做多少抵消措施來達到平衡。碳減量可由各種綠色做法來達成，而碳抵換目前最簡易及普遍的方式為透過交易平台購買碳權，會展主辦單位可於活動前估算可能的碳排放（如交通、電力等）並購買等量的碳權進行抵換，亦可以會展活動主要排碳項目「人員交通」為著力點，透過提供「購買碳權方案」或已具有溫室氣體管理計畫之航空公司名單予國外買主及參展廠商，並鼓勵其於訂票時向航空公司購買碳權，或選擇搭乘具有溫室氣體管理計畫之航空公司，將「碳中和」概念導入會展活動中。

(三)推廣使用再生能源

根據聯合國環境規劃署（UN Environment Programme, UNEP）的定義，「再生能源」（renewable energy）係指理論上能取之不盡的天然資源，過程中不會產生汙染物，如太陽能、風能、地熱能、水力能等，轉化自然界的能量成為能源，並在短時間內就可以再生，我國之綠色電力係依《再生能源發電設備設置管理辦法》，由經濟部或其委任、委辦機關認定之再生能源發電設備所生產之電能，目前主要來源為太陽能、風力及生質能。

(四)融入CSR企業社會責任精神

根據世界永續發展協會所定義之企業社會責任（Corporate Social Responsibility, CSR）是指企業承諾在追求利潤之同時，也對利害關係者負責，為達成經濟永續發展，共同與員工、家庭、社區、地方與社會營造高品質生活的一種承諾。台灣會展產業中，亞洲會展產業論壇（AMF）自104年起透過認養稻田及關懷偏鄉學童等活動，號召國內會展業者一起重視社會公益，在未來辦理各項活動時，將CSR的理念納入規劃。

(五)加入「循環經濟」概念

配合政府政策及國際趨勢，「循環經濟」為目前台灣各產業致力的重點，與過往線性經濟模式不同，循環經濟是建立在「物質不斷循環利用」的經濟發展模式，例如從產品設計源頭便考慮其生命週期，針對後續回收重製等妥善規劃，以期形成「資源→產品→再生資源」的循環，減少廢棄物並降低資源浪費，確保地球有限的資源能永續使用。

環保旅館

三、綠色會展做法

表12-5 綠色會展活動─場地提供者（包含會場及飯店及其相關供應商）

運輸	
基本做法	選用當地配合廠商以減少交通運輸
	提供步行路線說明
	提供大眾運輸系統資訊
	提供腳踏車設施資訊及租借方案
飲食	
基本做法	提供當季在地食材，避免長途運送
	增加菜單中蔬食之比例
	提供桶裝水或飲水機，減少使用塑膠杯水或瓶裝水
	減少包裝或避免不必要包裝
	包裝材料使用無害、具環保性或生物可分解之材質
	避免使用拋棄式餐具，如紙杯、免洗碗筷等
	提供無須使用餐具的餐點，如麵包或三明治等
	提供罐裝調味料以減少使用小包裝調味品
	要求餐飲提供人員在工作時配戴口罩、髮帽及手套
	設置足夠垃圾桶並妥善標明分類
	提供足夠廚餘桶
進階做法	協助多餘食物妥善處理或轉贈
	提供有公平貿易認證標章之食品，例如公平貿易咖啡
住宿	
基本做法	讓入住者自由選擇是否更換床單或毛巾
	減少提供一次性盥洗用品
	對入住者宣導自行攜帶盥洗用品
	清楚標示空調或用水用電調節，便於使用者操作
裝潢物及宣傳物	
基本做法	避免使用一次性宣傳物及裝潢物
	選用再生材料、環保材質（如再生紙）製作宣傳物
	於適當位置標示節約用水、關閉燈光或其他節能宣導
	提供電子設備（如LED螢幕、電視牆、電子登錄系統等）供主辦單位租用

（續）表12-5　綠色會展活動─場地提供者（包含會場及飯店及其相關供應商）

其他	
基本做法	選用對環境無害的清潔用品
	設置足夠的垃圾桶及資源回收桶
	場地冷氣空調控制在室溫26度以上
	選擇具環保標章產品或推動環保措施的配合廠商
進階做法	使用具自動偵測啓閉或變頻設計之節能設備，如LED燈等
	朝綠建築標章各項評估指標推動
	設置能源管理機制，追蹤用電及節能措施成效，據以降低能源浪費
	配備節水設施，如設置雨水回收系統
	於適當位置標示鼓勵使用樓梯、節約用水、關閉燈光或其他節能宣導
	配合提供碳足跡估算所需資訊
	設置友善身心障礙者之無障礙設施，例如：身心障礙專用停車位、坡道、洗手間、點字記號等

本章習題

1. 何謂「溫室氣體」？各舉一種自然溫室氣體及人造溫室氣體。

2. 何謂PM？PM2.5粒徑大小為何？

3. 如何防止PM2.5危害？

4. 何謂「碳足跡」（carbon footprint）？

5. 哪六種是京都議定書《聯合國氣候變化框架公約》納入要求減排的溫室氣體？

6. 空氣品質指標AQI（Air Quality Index）測量的汙染項目包含哪六種？

7. 何謂「聖嬰現象」？

8. 世界地球日（World Earth Day）在每年何時舉辦活動？其宗旨為何？

9. 綠色會展活動—場地提供者（包含會場及旅館及其相關供應商）對飲食基本做法？

10. 配合綠色會展活動，旅館對住宿基本做法？

名詞解釋

■PSI

空氣汙染指標（Pollutant standards Index, PSI）的定義，依據監測資料將當日空氣中懸浮微粒（PM10）測值、二氧化硫（SO_2）濃度、二氧化氮（NO_2）濃度、一氧化碳（CO）濃度及臭氧（O_3）濃度等共五種數值，以其對人體健康的影響程度各換算出該汙染物之汙染副指標值，再以當日各副指標值之最大值為該監測站當日之空氣汙染指標值，此即所謂之PSI值。

■聖嬰現象（厄爾尼諾現象）（El Niño）

是西班牙語，意指「小男孩」，即是耶穌，因為南美太平洋的變暖時期通常都在聖誕節附近。

環保旅館

參考文獻

yahoo奇摩（新聞）

台灣環境資訊協會

行政院環境保護署

黃聖筑（艾莉安，ALIEN）（2017/12/04）。如何預防空汙（PM2.5）對人
　　體的傷害？Heho健康，https://heho.com.tw/archives/3499

綠色會展指南（2019/02/12），推動會議展覽專案辦公室

維基百科

餐飲旅館系列

環保旅館

主　　編／吳則雄、李欽明
作　　者／吳則雄、張珮珍、林嘉琪、李欽明、王建森、莊景
　　　　　富、賴英士
出 版 者／揚智文化事業股份有限公司
發 行 人／葉忠賢
總 編 輯／閻富萍
特約執編／鄭美珠
地　　址／新北市深坑區北深路三段 258 號 8 樓
電　　話／(02)8662-6826
傳　　真／(02)2664-7633
網　　址／http://www.ycrc.com.tw
 E-mail ／service@ycrc.com.tw
 I S B N ／978-986-298-384-3
初版一刷／2021 年 10 月
定　　價／新台幣 350 元

國家圖書館出版品預行編目（CIP）資料

環保旅館 = Green hotels / 吳則雄, 張佩珍,
林嘉琪, 李欽明, 王建森, 莊景富, 賴英士
著. -- 初版. -- 新北市 : 揚智文化事業股份
有限公司, 2021.10
　　面；　公分（餐飲旅館系列）

ISBN 978-986-298-384-3（平裝）

1.旅館　2.綠建築

992.61　　　　　　　　　　　　110016282

NOTE...

NOTE...

NOTE...

NOTE...